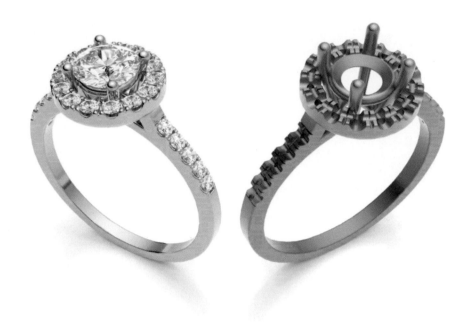

臺灣珠寶藝術學院指定使用

3Design V10
珠寶設計專用電繪軟體

作者　鄭宗憲

Preface

Since 1988 Type3 has been developing CAD-CAM solutions specialized in Artistic applications. Launch in 1999, 3Design has benefitted from a long experience in Jewelry and Fashion Accessories. Our challenge is to constantly serve and ease ancestral techniques, modern designs, and fast evolving IT technologies. It is clear that in the jewelry and watch industries, and their multiple and diversified profile of potential users (Large/Small factories, Famous/Independent, Workshop/Stores/Service Bureaus, etc.) needed to evolve with the customer habits and adapt internationalization as well as fast collection rotations. 3Design has been though keeping all these constraints in mind.

3Design is born and developed in France country of "Haute Joaillerie" and Fashion and would have never been worldwide deployed without our fantastic network of experts, partners, and technology leaders from all over the planet.

The Jewellery Institute of Taiwan is one of them: Focusing on their specialty in Jewelry Design & Craftsmanship. Their 3D course covers several professional parts such as Jewelry Structure, Stone-setting Methods, Material Knowledge" and more.

Today the Institute is publishing this 3Design reference book, which I can only be impressed and proud. Finally, helping Greater China market, Jewellery Institute of Taiwan has a strong academic pedagogy and I hope this Chinese learning manual, which represent "state of the art" education work, can help more people developing their 3D CAD Jewellery skills with 3Design.

As beautiful as it is, Jewelry itself is only precious materials without outstanding personal skills driven by technique and tools.

David Lehmann
Gravotech Software Manager

推薦序

自 1988 年起始，公司積極發展藝術應用的「電腦輔助設計及製造」技術，根源於我們長期在珠寶首飾領域的發展優勢，1999 年正式推出了 3Design。除了不斷提升產品服務，我們更致力於「傳統技藝、創新設計、IT 科技」之精進發展。淺顯易見，在珠寶和鐘錶產業鏈中，潛藏用戶本身是多元性且多樣化的（如大小型的工廠、品牌商/獨立設計師、工坊/店家/服務單位等）。依據不同的客戶需求和習慣，順應國際化快速發展的綜合變動，向來是 3Design 恪守謹記的法則。

法國為「高級珠寶」與「時尚」的所在地，3Design 誕生於此。倘若 3Design 團隊欠缺了世界各地的學者專家及技術領袖的支持，3Design 不可能遍及全球。

【臺灣珠寶藝術學院】是在珠寶設計工藝領域相當專業的合作夥伴，辦理的 3D 電腦繪圖培育課程內容涵蓋：「首飾結構、鑲嵌工藝、材料學識」等多項專業，堪稱完整且健全。

這本以 3Design 為主的工具書付梓，令我感到欽佩和自豪。憑藉【臺灣珠寶藝術學院】深厚的珠寶專業學術涵養，這本以中文為版本的學習手冊，勢必成為「最先端」的教案，幫助整個大華語市場，可望帶領更多人學會 3Design 的 3D 電腦輔助設計及製造專業技能。

珠寶本身雖然美麗，若缺乏傑出的工藝技術、科技與工具
的驅動，它僅能稱作珍貴的材料。

大衛・萊曼
法國 Gravotech 經理

院長序

與時共進、與 5G 時代齊步

可以預見，珠寶工藝的未來，勢必走向「手工製造」和「科技智造」兩個極端。無論硬體科技機器設備何等尖端精密，均仰賴軟體參數驅動，數位應用技術，成為您不容忽視的未來競爭力。

電腦 3D 繪圖技術的發展，就像手機和電腦一樣，操作模式只會「越來越簡單」！初學者根本不用怕。學習 3D 繪圖可增進「頭腦」和「電腦」接軌，互通有無，具備數位應用邏輯思維，才能跟上 5G 潮流趨勢。

市面上主流的珠寶設計繪圖軟體有：「3Design、Rhino gold、Matrix、Matrix gold、Jewelcad、Z Bursh」等，程式各有其特長及優點，綜合「相對優點、相容性、複雜性、可試用性、可觀察性、可能性」之綜效評量，團隊一致認為 3Design 最專屬於珠寶的應用程式，也是最容易上手的電腦繪圖軟體，最適合初學者。3Design 有著四大優勢：一、操作介面簡單易學，並容易跨越到其他應用程式，最適合入門者學習。二、參數化的繪圖邏輯，變動只需局部修改，不用重來，避免重繪的困擾。三、「軟體」驅動「硬體」相容性高，可任意搭配硬體設備進行輸出列印。四、款式彩現擬真功能效果極佳，利於展示、溝通和銷售。因此，先以 3Design 為訴求，編輯出版本書輔助於教育推廣。

過去 20 年是珠寶科技創新應用的輝煌時代。臺灣電子科技產業舉世聞名，但傳統製造產業的數位化程度竟不如預期。面對「數位經濟」和「平台企業」的不斷崛起，「全球化生產」加促「工業 4.0」的飛速發展，應用數位科技優勢結合創新設計和傳統工藝，成為臺灣珠寶產業「轉型升級」的關鍵要素。「數位工藝」不僅是現代珠寶工藝之創新表徵，未來，無論在「設計、製造、銷售」等領域上，「數位化」肯定是必然的競爭力！期許臺灣珠寶產業能與數位科技趨勢共進，與 5G 時代齊步。

臺灣珠寶藝術學院　院長

導序

　　為了推動臺灣珠寶數位工藝的升級發展，團隊共耗費三年以上的時間，多方探索研究「Autocad、Solidworks、Pro/E、Alias、3Design、Catia、Rhino gold、Matrix、Matrix gold、Jewelcad、Z Bursh」等各種繪圖軟體，用意在比較各種繪圖軟體程式的優點和差異。

　　經過測試研究，發現法國的 3Design 繪圖軟體，擁有最完整的寶石切割模型，以及寶石鑲嵌工藝形式，甚至具備成本估價的換算應用程式。此外，在操作應用上，3Design 介面簡單好學，是最容易入門上手的珠寶設計繪圖軟體。考量教學授課需求，特選 3Design 作為主要的教育軟體，並用半年的時間彙編授課講義成冊，利用「工具書型態」結合「操作示範影集」相輔相成，作為學員的自修對照範本，進而提高課程學習成效。

　　本書以 3Design V10 軟體為版本，內容分成「一、介面指令說明，二、功能操作練習。三、渲染模組練習。四、3D 列印設備介紹」四大章節，應用「螢幕擷圖」對照「步驟說明」方式呈現。為了講解軟體程式的介面指令和功能，應用「基本模型」示範操作，章節 2-1 到 2-6 先介紹軟體的功能性，章節 2-7 到 2-14 則著重在「效果圖(又稱成品圖)」轉換成製造工序的「模型圖」，這兩種形式的表現上。

　　「效果圖」是以「成品」為導向，模擬實際產品完成後的款式模樣，通常以彩繪圖面表現出「寶石」及「貴金屬」結合在一起的整體型態；成品圖的擬真效果極佳，可表現出 360 度全方位視角，適合用來展示給客戶觀賞，或以彩現方式輸出任一角度的平面影像，擬真效果常被利用在多媒體行銷或宣傳上。

　　「模型圖」則以「半成品」為導向，模型圖面上並不會出現寶石，是單以貴金屬為主體的雛型。模型圖必須預留鑲嵌或後加工的必要空間，顧及製造工法和工序等問題，俾利後續產製得以順利銜接。「效果圖」和「模型圖」兩者是截然不同的結果，彼此之鴻溝，仰賴一定程度的珠寶工藝專業修練，方得以填補。

　　第四章節特以「3D 列印技術種類」為總結，介紹市面上比較適合珠寶首飾列印輸出的設備技術種類，分析硬體設備與材料的關係，雖然篇幅規模不大，卻足以對 3D 列印硬體設備之現況，建立基本必要的認知。期許透過這本書可以幫助您做好準備，迎接珠寶數位工藝時代的來臨！

目 錄

3　3Design DI 渲染模組練習

4　3D 列印設備介紹

1 3Design V10 介紹

1.1 軟體安裝前系統需求

Recommended:

- Windows 10 Professional 64bit
- 16 GB memory (RAM)
- Hard Disk SSD
- 50 GB minimum of the local disk space free
- 2.7 Ghz Processor
- Dedicated graphic card NVIDIA or AMD with minimum 4GB of Video RAM
- 1920×1080 HD resolution Screen (17" minimum)
- Mouse with two buttons and a scroll
- 3Dconnexion SpaceMouse
- An internet connection
- USB ports

Minimum:

- Windows 10 Professional 64bit
- 8 GB memory (RAM)
- 10 GB minimum of the local disk space free
- 2.2 Ghz Processor
- Dedicated graphic card NVIDIA or AMD with minimum 2GB of Video RAM
- Mouse with two buttons and a scroll
- 1920×1080 HD resolution Screen (15" minimum)
- USB ports

Recommended:

- MacOS Mojave 10.14 until MacOS Big Sur 11.2.1
- 16 GB memory (RAM)
- Hard Disk SSD
- 50 GB minimum of the local disk space free
- AMD Radeon graphics card compatible OpenGL 4.2
- 1920×1080 HD resolution Screen (16" minimum)
- Mouse with two buttons and a scroll
- 3Dconnexion SpaceMouse
- An internet connection
- USB ports or adapters

Minimum:

- MacOS Mojave 10.14 until MacOS Big Sur 11.2.1
- 8 GB memory (RAM)
- 10 GB minimum of the local disk space free
- AMD Radeon graphics card compatible OpenGL 4.2
- 1920×1080 HD resolution Screen (15" minimum)
- Mouse with two buttons and a scroll
- USB ports or adapters

1.2 軟體初始化介面

3Design 軟體包安裝完後，軟體的捷徑將會在 Windows 或 Mac 的作業系統桌面上，

滑鼠雙擊 3Design 圖示 將會啟動專業珠寶繪圖軟體，如圖 1.1

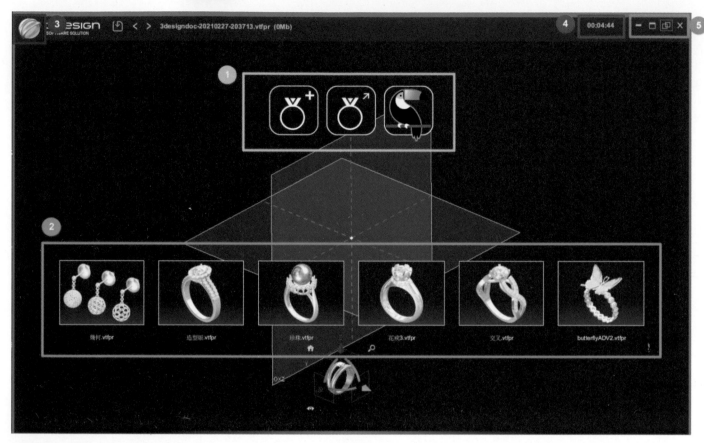

△圖 1.1

此教材依初始化介面圖示 1-5 介紹

1.開檔欄位-在此分別為三個圖示

 1.1 部件：新建一個新的 3D 繪圖檔

1.2 開啟文件：開啟舊檔

1.3 新草圖：新建一個新的 2D 草圖繪圖檔

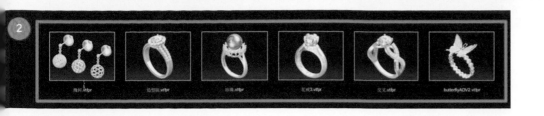

2.檔案瀏覽器-此功能將會顯示近期儲存的六筆檔案，以便開啟近期使用的檔案

3.主目錄-集中了所有 3Design 的檔案編輯，例如：新建檔案、開啟一個文件、另存新檔等等工具

4.初始介面停留時間-紀錄停留在初始介面的時間

5.軟體視窗功能-視窗最小化、視窗化、最大化及關閉視窗

1.3 繪圖區介面

點擊初始化介面上的部件按鈕 ，將會進入繪圖介面，如圖 1.2

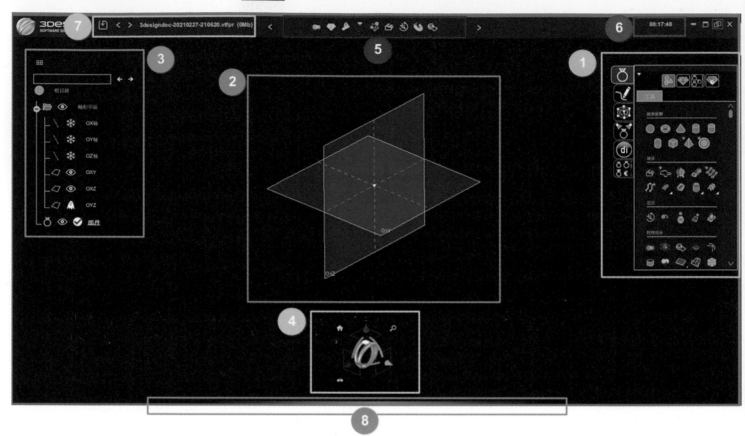

▲圖 1.2

此教材依繪圖介面圖示 1-7 介紹

1. **工具欄**-工具欄主要分為實體模組工具、珠寶工作檯、實用功能及 Super-action，工具欄裡依照功能的特性一一歸類，讓初學者方便找尋功能，此課程重點會放至實體模組工具及珠寶工作檯的教學。

 實體模組工具：一般 3D 工具功能

 珠寶工作臺：所有關於珠寶或飾品的功能

工具欄左邊頁籤是所有模組，分為部件、新草圖、塑型 Shape、渲染、DI 渲染。此教程會透過案例，把部件、新草圖、塑型 Shaper 及 DI 渲染帶入教學。

部件：可以看成是新增資料夾，負責收納設計者繪製出的零件、組件或是產品。

新草圖：繪製 2D 線條的模組。

塑型 Shaper：使用基礎形狀透過點線面的捏塑功能，捏塑出設計者想要的造型。

渲染：渲染功能可以讓使用者自訂燈光、背景等效果仿真出真實的相片或動畫。

DI 渲染：透過一群專業的渲染設計師將材質、燈光、背景、配件、動畫等功能撰寫成資料庫，讓使用者直接套用。不需要有拍照及攝影的專業經驗，就可以完成非常真實的相片或動畫。

先進的參數：此功能將設計師繪圖過程取出重要的參數，設定範圍，讓不會使用 3D 繪圖軟體的使用者，可以透過清單快速更改戒圍、寶石材質、金屬材質等等，款式搭配就可以呈現多種變化。

2. 繪圖區的中心位置會有 OXY 平面、OXZ 平面以及 OYZ 平面(預設為隱藏模式)，OX 軸、OY 軸、OZ 軸為凍結模式，可以搭配樹狀圖(結構樹)來參考。

OXY 平面為上視圖，OXZ 平面為前視圖，OYZ 平面為側視圖。

3. 樹狀圖(結構樹)-樹狀圖為 3Design 的核心，是最重要的優點，此功能會記錄所有繪圖過程，可以從樹狀圖來改變各個物件的參數，裡面的結構是由根目錄為首，裡面由軸和平面的資料夾以及部件所構成。

3Deisgn 有三個表示符號：

👁 顯示：表示物件顯示在畫面上且可以被使用者點選

❄ 凍結：表示物件顯示在畫面上，顏色將會呈現半透明，使用者點選不到此物件

👻 隱藏：物件沒有顯示在畫面上，所以使用者只能從樹狀圖做選取

軸和平面收納了 3 個軸向 OX 軸、OY 軸、OZ 軸，這三個軸向預設都是凍結狀態以"雪花"符號表示，以及 3 個基準平面 OXY 平面、OXZ 平面、OYZ 平面，OXY 及 OXZ 預設為顯示狀態，以"眼睛"符號表示，OYZ 平面預設為隱藏狀態，以"鬼魂"符號表示。

最底層是部件，部件就像一個資料夾，會收納使用者繪製的所有過程，要更改的參數全都可以再次透過部件裡去調整。

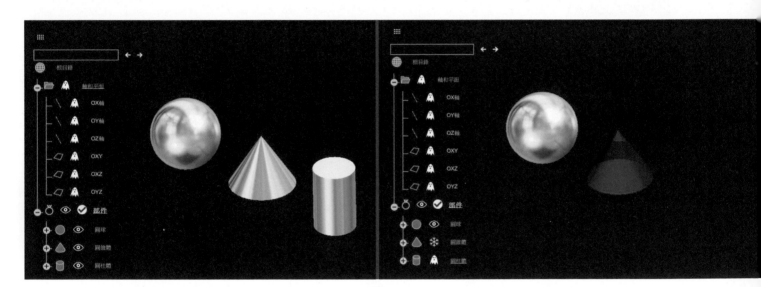

△圖 1.3.1

以圖示 1.3.1 為例，

(左)**軸和平面**的資料夾呈現隱藏的狀態，以鬼魂符號表示，部件底下有三個物件，圓球、圓錐體、圓柱體；所以繪圖區的畫面就會呈現這三個形狀。

(右)圓錐體為凍結狀態，呈現半透明模式，圓柱體為隱藏狀態，所以繪圖區看不到此形狀

此欄位為搜尋欄位，可快速搜尋到樹狀圖裡所繪製的功能名稱

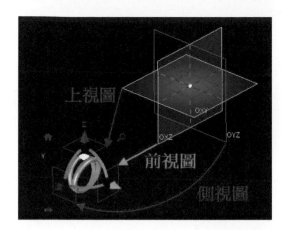

4. 視圖工具列-快速切換平面視角

 4.1.1 平面視角平行於螢幕視角-透過視圖工具列快速切換 OXY 平面、OXZ 平面以及 OYZ 平面，使平面與繪圖者的視角呈現平行角度

NOTE：注意滑鼠移至上視圖線框時，顏色會稍微變白，才表示滑鼠指到正確位置，再點擊左鍵，OXY 平面將會以螢幕平行視角轉換平面角度呈現。

上視圖

前視圖

側視圖

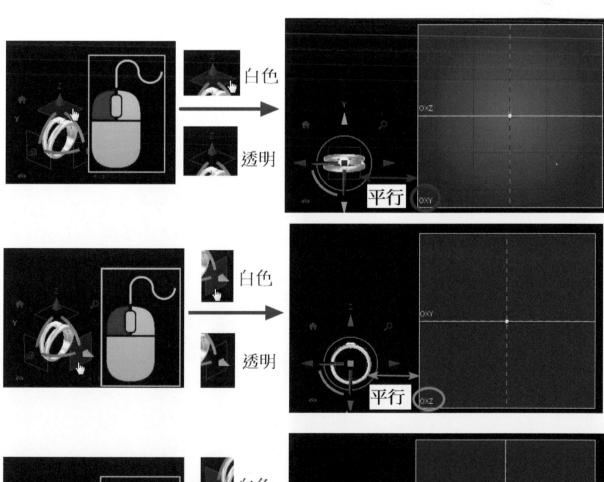

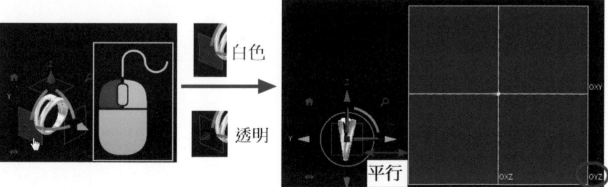

4.1.2 平面視角翻轉-透過點擊四角錐轉換角度方向，OXY 平面、OXZ 平面以及 OYZ 平面。點擊四角錐是以螢幕視角平行以 90°為基準翻轉角度。

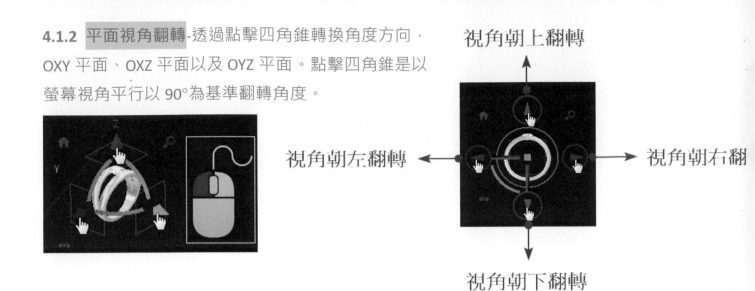

視角朝上翻轉

視角朝左翻轉

視角朝右翻

視角朝下翻轉

4.1.3 依畫面角度旋轉視角-透過弧線旋轉畫面，視圖工具有 OX 軸弧線、OY 軸弧線、OZ 軸弧線。滑鼠移動至弧線上壓住左鍵拖曳，並沿著弧線方向移動，可以旋轉畫面。

滑鼠移動的意思

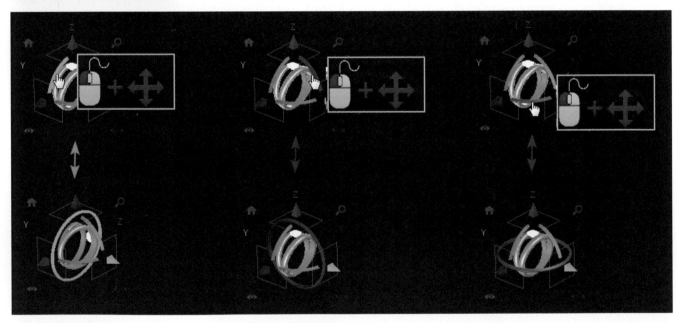

4.1.4 依畫面角度旋轉視角(180°)-透過平面視角，點擊視圖工具欄的圓，可前後翻轉 180°視角。

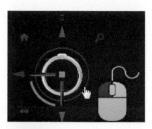

4.2 等角視圖-繪圖畫面會轉換為預設角度，快速回歸視角

4.3 放大鏡-可將物體放大 1 倍或是放大 10 倍，也有將繪圖畫面切割等功能

4.4 可視化-可調整視圖工具列的大小，以及變更中間圖示

4.5 移動-調整視圖工具列的畫面位置，向右邊或左邊移動位置

5. 我的最愛-可存放常用的工具

6. 專案編輯時間-從新建檔案開始，就開始記錄整個專案的編輯時間

7 💾 < > 3designdoc-20210228-102029.vtfpr (0Mb)

💾 **7.1** 儲存-儲存專案

< **7.2** 取消-退回上一步指令

> **7.3** 重做-回復取消的指令

3designdoc-20210228-102029.vtfpr (0Mb)

7.4 自動備份檔名稱-自動備份命名規則為"3designdoc-"+"年月日"+"時分秒"

8.　　資料庫：可從資料庫取出眾多的資料庫檔案來使用，使用方式只需要把資料庫拉出畫面，**1.**滑鼠移至指定的資料夾，**2.**對圖式雙擊左鍵，**3.**物件將會出現在畫面上。

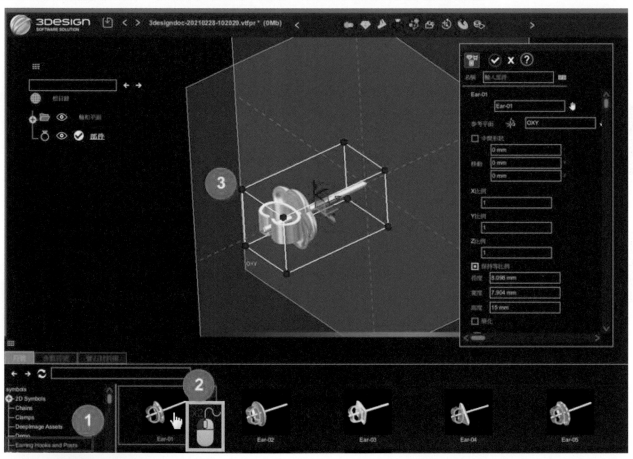

1.4　滑鼠操作介紹

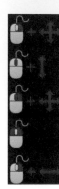

旋轉：壓住右鍵 + 移動 或是 壓住 Alt + 移動

縮放：滑動滾輪前(縮小)與後(放大) 或是 壓住 Ctrl + -(縮小)與壓住 Ctrl + +(放大)

平移：壓住滾輪 + 壓住右鍵或是 壓住 Shift + 壓住 Alt + 移動

畫面中心：指定物件位置為畫面中心，壓住左鍵+點擊右鍵 或是 壓住右鍵+點擊左鍵

水平旋轉：壓住 Shift + 壓住右鍵，以畫面水平方向旋轉

針對物件

點選物件

點擊左鍵，被點選的物件顏色將會變成藍色。以結構樹而言，被點選物件，會在名稱下方多出一條底線。

複選物件

壓住 Ctrl 鍵，再次點擊左鍵，即可以複選。以結構樹而言，被點選物件，會在名稱下方多出一條底線。

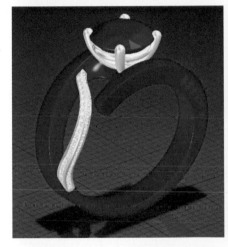

快速功能表

對物件點擊右鍵，會顯示此物件能使用的功能，例如：隱藏、凍結....等。以結構樹而言，作法也是一樣，對名稱點擊右鍵，會顯示此物件能使用的功能。

編　　輯

對物件雙擊左鍵，可立即更改參數。以樹狀圖而言，作法也是一樣，針對特徵雙擊左鍵，可立即更改參數。

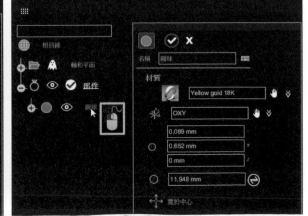

框選物件

壓住滑鼠左鍵，向右下角框選。被選框選的物件將呈現藍色，表示已選取。

滑鼠經過選取物件

壓住鍵盤上的 P 按鍵，滑鼠移至物件表面移動，可選取到物件

工具欄

將滑鼠移至工具欄的邊緣 ▮▬▮ ，滑鼠的圖示會從小手 改變為雙箭頭 ◄► ，此時壓住滑鼠左鍵，將欄位向左右調整，就可變大或變小。

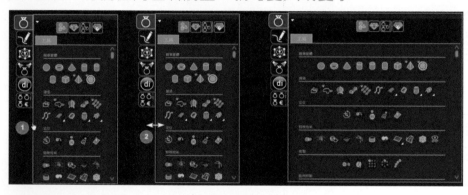

將滑鼠移至工具欄最右側的卷軸，壓住滑鼠左鍵向下拖曳，可以向下瀏覽

 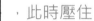

點擊工具欄的群組名稱，將會收納工具欄

針對指令點擊左鍵執行指令，將會顯示屬性。屬性的每個選項都可以使用，點擊左鍵輸入數值，或是改變材質。

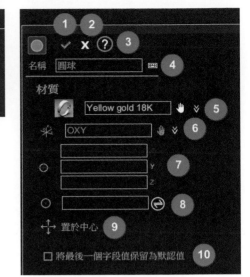

圖 1.4.1 屬性欄位，由上至下依序閱讀

1. **確認按鈕**-當以下欄位全部符合條件時，
 綠燈按鈕將會亮起。

2. **取消**-可將此指令取消

3. **顯示說明**-將會開啟說明文檔，提供使用者參考。

4. **名稱**-可變更指令名稱，協助辨識功能。

5. **材質**-點選材質的小手，可以進入材質資料庫。

6. **參考平面**-點選小手以指定平面

7. **外型中心**-點擊 XYZ 欄位，輸入數值。

8. **切換符號**-點擊雙箭頭符號可以切換直徑與半徑，點擊欄位可以輸入數值。

9. **置於中心**-此功能將會把外型中心的 XYZ 欄位數值歸 0

10. **將最後一個字段直保留為默認值**-儲存現有數值

▲圖 1.4.1

材質資料庫

使用左鍵點擊材質的小手，可開啟材質資料庫。資料庫左邊為資料夾，可點擊開啟材質資料夾，右邊則是資料夾顯示的內容，雙擊左鍵即可載入材質。

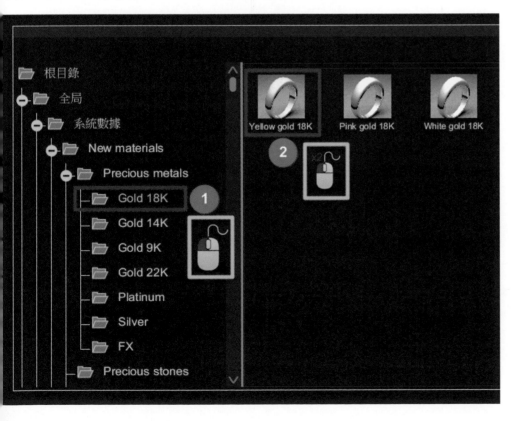

1.5 DeepImage 介面

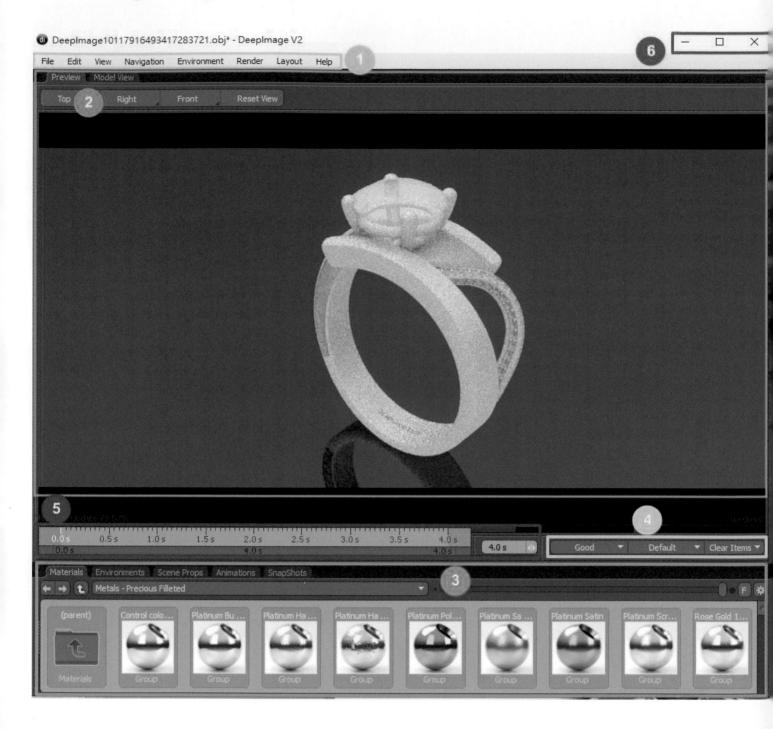

此教材依初始化介面圖示 1-6 介紹

1. **功能表**-選單各有收納與標題相關功能，例如：File 選單有開新檔案、開啟舊檔、另存新檔...等

2.顯示模式-透過 Preview 與 Model View 兩項模式，可以切換渲染物件的顯示狀態

2.1 Preview-給予材料之後，物件將會顯示材料色澤

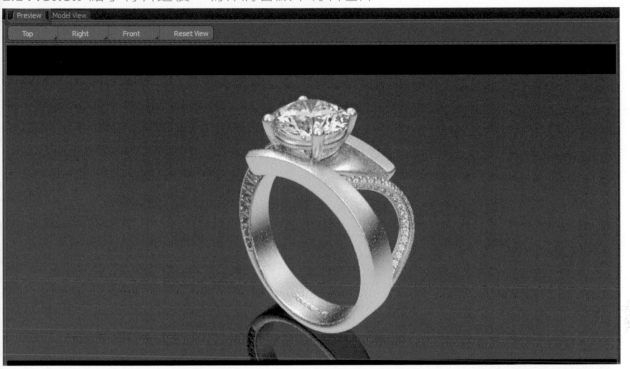

2.2 Model View-此模式為網格架構，可以有效率的調整物件定位及預覽動畫效果

3. **工具欄**-關於預覽模式裡的畫面顯示，有關材質、燈光、配件、動畫...等，都是從工具欄裡的資料庫供使用者挑選搭配

3.1 **Materials**-資料庫裡有豐富的材質，例如：鑽石、彩鑽、翡翠、珍珠、金屬、皮革、絨布、油漆、塑膠...等豐富的材料。

3.2 **Environments**-環境有相當多的光源環境配置，提供使用者搭配選擇

3.3 **Scene Propss**-展示架、陳列檯、珠寶盒配件...等，可以與首飾搭配，製作逼真的效果圖

3.4 **Animations**-內建豐富的動畫模式，搭配首飾製作逼真的動畫影片

3.5 **SnapShots**-內建的拍攝角度，供使用者使用

4.快捷功能欄-功能裡有渲染品質選單、解析度選單及清除項目選單

4.1 渲染品質-選單內容

4.2 解析度選單

4.3 清除項目選單

5.動畫間格欄位，可從秒數欄位上輸入動畫執行時間

6.軟體視窗功能-視窗最小化、視窗化、最大化及關閉視窗

2　3Design 基本模組練習

2.1　環狀花瓣墜

步驟 1. 可以先分解產品，這樣有助於繪圖先後順序的理解

步驟 2. 創建寶石

2.1 創建寶石：從工具欄點擊**珠寶工作檯** ，切換至珠寶工作檯頁面，點擊**寶石**創建裡的**寶石**功能，將會顯示屬性

2.2 寶石設定：依屬性的編號順序 1-7 往下閱讀

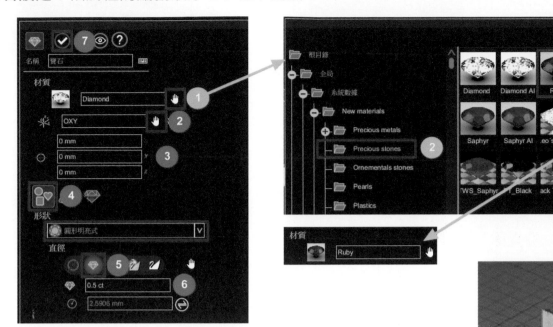

1 點擊材質欄位的小手

2 從材質資料庫左側清單，點擊 Precious stones 資料夾

3 在右側內容裡，雙擊 Ruby 紅寶石圖示，即可載入至屬性

2 確認參考平面是否為 OXY 平面，如果不是 OXY 平面，請點擊
小手，指定 OXY 平面。

NOTE：點擊小手時，此為編輯模式，小手顏色會變為紅色，欄位也會呈現淡藍色

3 中心位置，分別以 XYZ 表示三個方向，可透過點擊欄位輸入數值，
X=0mm，Y=0mm，Z=0mm

4 第一頁籤-外型，形狀使用預設值圓形明亮式

5 直徑切換為克拉重量，點擊克拉重量的圖示

6 點擊欄位，數值輸入克拉 0.5

7 條件全部滿足時，綠色的按鈕會亮起，此時可以
點擊左鍵確認，寶石顏色將會套用。

NOTE：如果綠燈按鈕不能按，表示有欄位條件空缺！

步驟 3. 創建包鑲

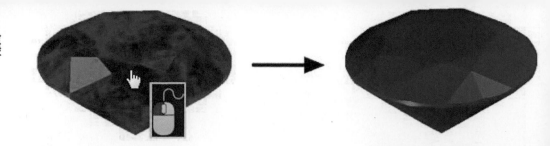

3.1 選擇寶石：對繪圖畫面上的紅寶石點擊左鍵，
如果有選到物件，物件會呈現藍色，此時代表已選取

3.2 創建包鑲：從工具欄的珠寶工作檯，點擊寶石鑲座欄位裡的包鑲，
執行包鑲指令，屬性將會顯示

3.3 包鑲設定：依屬性的編號順序 1-7 往下閱讀

1 點擊材質欄位的小手，更換為金屬材質

2 從材質資料庫左側清單點擊 Precious metals+號
展開資料夾，再點擊 Gold 18K 資料夾

3 在右側內容裡，雙擊 Yellow gold 18K 圖示，
即可載入至屬性

2 確認參考平面是否為寶石 ❋ 寶石 🖐 ，如果不是寶石，請對參考平面的小手
❋ OXY 🖐 點擊左鍵，指定寶石

NOTE：點擊小手時，此為編輯模式，小手顏色會變為紅色

3 在鑲座形狀頁籤底下 ，**4** 確認寶石欄位內容為寶石 💎 寶石 🖐 ，如果沒有載
入任何物件 💎 　　　　　 🖐 ，請點擊寶石欄位的小手，指定寶石。

5 第二頁籤-**包鑲座截面**，點擊左鍵

6 畫面上的每一個箭頭都可以試著調整，看看形狀的變化，或是
每個欄位輸入數值：**包鑲座角度 10°**、**包鑲座高度 3mm**、
冠部高度 0.5mm、**頂部偏移 0mm**、**頂部寬度 0.5mm**、
支座角度 45°、**支座長度 0.4mm**、**底部寬度 0.7mm**

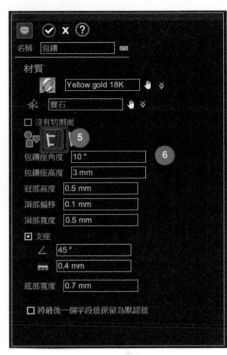

7 第三頁籤-**自定義截面**，點擊左鍵

8 勾選**倒角**欄位，輸入半徑 0.1mm

9 條件全部輸入完畢，對綠燈點擊
左鍵確認

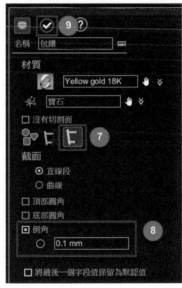

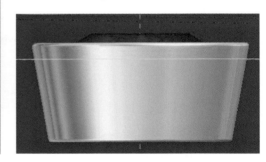

步驟 4. 製作葉片造型

4.1 指定平面：滑鼠移至 OXY 平面(針對白色方框)，指標
移至框線時，顏色會從白色變成淡藍色，點擊左鍵，
邊線會從淡藍色變成藍色，此時代表選取到了 OXY 平面

4.2 進入草圖模組：工作列左邊的新草圖
頁籤點擊左鍵，即能使用 OXY 平面進入草
圖模組

NOTE：進入草圖模組兩大特徵：A.繪圖區會出現細網格 B.工具欄功能會呈現曲線功能

4.3 繪製矩形從中心，對工具欄上繪畫裡的矩形從中心點擊左鍵，將會顯示屬性

① 設定矩形中心位置，
XYZ 欄位輸入數值
X= 0mm、Y= 8mm、Z= 0mm

② 設定矩形大小，長度與寬度欄位輸入數值
長度 4　　寬度 8

③ 條件都符合之後，點擊 確認按鈕

④ 針對矩形點擊左鍵，將會顯示屬性

⑤ 勾選構造要素，矩形變成虛線，點擊 ✓ 確認按鈕

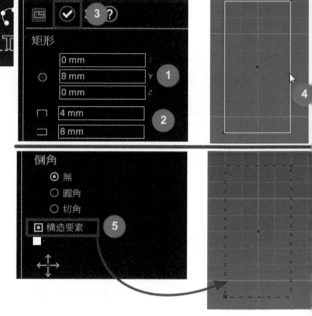

4.4 繪製葉片外型，對工具欄上繪畫裡的 NURBS 曲線點擊左鍵，將會顯示屬性

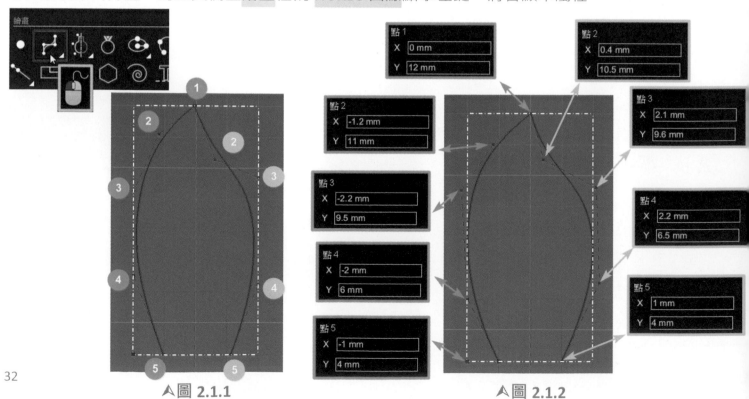

點 1
X 0 mm
Y 12 mm

點 2
X 0.4 mm
Y 10.5 mm

點 2
X -1.2 mm
Y 11 mm

點 3
X 2.1 mm
Y 9.6 mm

點 3
X -2.2 mm
Y 9.5 mm

點 4
X 2.2 mm
Y 6.5 mm

點 4
X -2 mm
Y 6 mm

點 5
X 1 mm
Y 4 mm

點 5
X -1 mm
Y 4 mm

▲圖 2.1.1　　　　　　　　▲圖 2.1.2

4.5 路徑 1：圖 2.1.1 綠色編號(左側)，繪製五個端點在矩形邊線上，繪製完畢後，點擊 確認按鈕

4.6 路徑 2：圖 2.1.1 粉色編號(右側)，繪製五個端點在矩形邊線上，第一個端點必須與上一個端點重疊，滑鼠移至端點上，顏色由紅變黃，點擊左鍵，點就會自動重疊。依序完成後面四個點繪製完畢後，點擊 ⊘ 確認按鈕

4.7 調整路徑形狀：繪製完畢的曲線，可透過移動紅色端點改變曲線形狀，壓住左鍵拖曳紅色端點即可移動，或是依照圖 2.1.2，點擊每個端點，將會顯示屬性，依序輸入數值。點擊左鍵確認

4.8 截面 1：使用工具欄上**繪畫**裡的**垂直對稱曲線**點擊左鍵，將會顯示屬性，預設垂直線為綠色，並在繪圖區正中間，對稱曲線將繪製在垂直線的右側(或左側)。圖 2.1.3 粉色編號，繪製右側六個端點後，點擊 ⊘ 確認按鈕

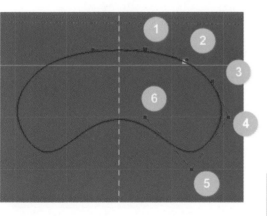

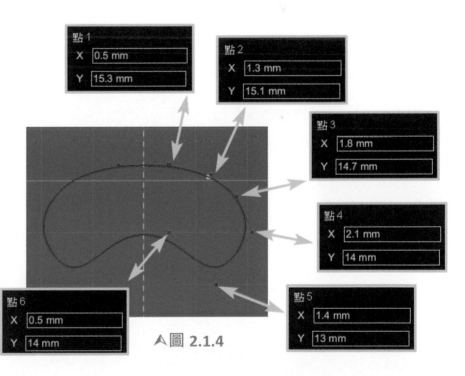

▲圖 2.1.3　　　　　　　　　　　　　　　　　　　　　▲圖 2.1.4

點 1
X 0.5 mm
Y 15.3 mm

點 2
X 1.3 mm
Y 15.1 mm

點 3
X 1.8 mm
Y 14.7 mm

點 4
X 2.1 mm
Y 14 mm

點 5
X 1.4 mm
Y 13 mm

點 6
X 0.5 mm
Y 14 mm

4.9 調整截面形狀：繪製完畢的曲線，可透過移動紅色端點改變曲線形狀，壓住左鍵拖曳紅色端點即可移動，或是依照圖 2.1.4，點擊每個端點會顯示屬性，依序輸入數值。點擊左鍵確認即可

4.10 退出 2D 草圖：從工具欄上**工具箱**的**退出目前編輯**點擊左鍵即可

4.11 葉片實體：工具欄使用左鍵點擊**實體模組工具** ，
再點擊**建造**裡的**掃略曲線**指令，將會顯示屬性

4.12 掃略曲線功能應用：從掃略曲線屬性欄位，依照圖片的順序編號執行動作

1 第一頁籤-**路徑**，點擊左鍵(圖 2.1.5)

2 路徑的小手點擊左鍵(小手顏色由白變紅)，點選第一條 NURSE 曲線(左側曲線)

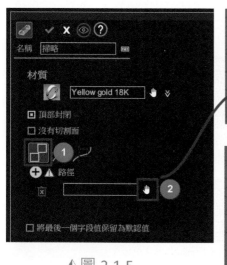
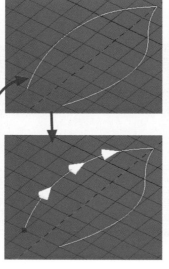

▲圖 2.1.5

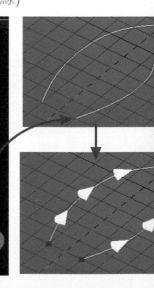

▲圖 2.1.6

3 圖 2.1.6，增加符號 ➕ 點擊左鍵，新增一條路徑

4 點擊新增路經的小手，點選 NURBS 曲線 2(右側曲線)

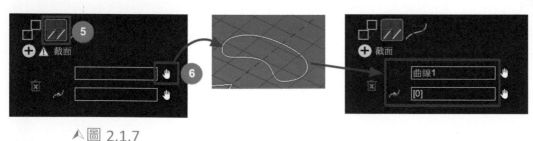

▲圖 2.1.7

5 第二頁籤-**截面**，點擊左鍵(圖 2.1.7)

6 截面的小手點擊左鍵(小手顏色由白變紅)，點選垂直對稱曲線

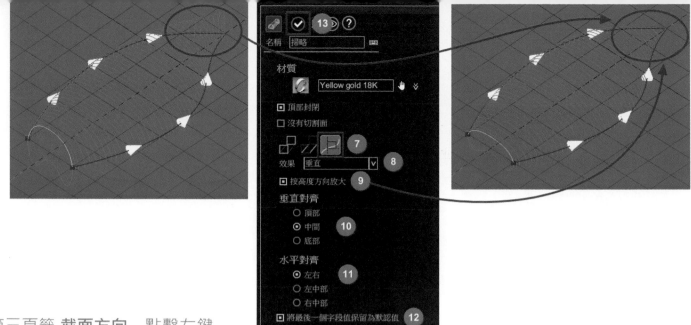

▲圖 2.1.8

7 第三頁籤-**截面方向**，點擊左鍵

8 效果在此不用變動，但可以試著調整不同角度，看看變更後的效果

9 勾選按高度方向放大，此功能會根據路徑的寬窄來調整造型

10 點選**垂直對齊**的**中間**(依當下的畫面調整)

11 點選**水平對齊**的**左右**(依當下的畫面調整)

12 點選**將最後一個字段值保留為默認值**

13 條件全部輸入完畢時，點擊 確認按鈕

步驟 5. 調整葉片的位置

對包鑲點擊右鍵，點選凍結，將會呈現半透明狀態

5.1 移動指令：使用左鍵點擊定位裡的移動/旋轉/縮放指令，屬性將會顯示

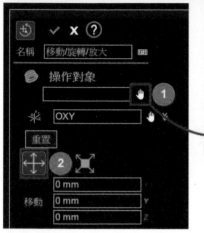

1 圖 2.1.9，點擊操作對象的小手，點選掃略曲線(葉片)

2 第一頁籤-移動，點擊左鍵

3 對移動的箭頭符號，壓住左鍵沿箭頭方向拖曳移動或是 XYZ 欄位輸入數值，使葉片與包鑲部分重疊
X= 0mm、Y= -1.4mm、Z= -1mm

▲圖 2.1.9

4 第二頁籤-旋轉。將繪圖區畫面轉向側視圖

5 針對綠色弧線壓住左鍵拖曳向下即可旋轉，或是點擊 Y 角欄位輸入 30°

7 條件全部輸入完畢時，點擊 確認按鈕

步驟 6. 葉片複製 10 份

6.1 葉片複製與旋轉：使用**複製**裡的**圓形複製**指令，屬性將會顯示

1 圖 2.1.10，點擊複製操作物件的小手，點選**移動/旋轉/縮放**(葉片)

2 確認旋轉軸為 OZ 軸

3 開始角度 0°，
掃略角度 360°

4 複製數量為 10

5 條件全部輸入完畢時，
點擊 確認按鈕

圖 2.1.10▷

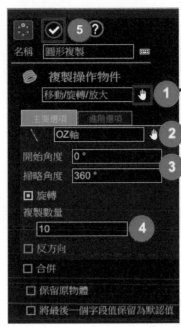

步驟 7. 製作圓環

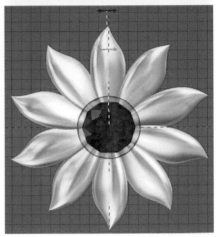

7.1 指定平面：點擊 OXY 平面，選取後顏色為藍色

7.2 創建圓環：使用左鍵點擊**簡單實體**裡的**圓環**指令，屬性將會顯示

1 圖 2.1.11，確認參考平面為 OXY 平面

2 欄位 XYZ 數值，X= 0、Y= 11.5、Z=-0.95 或壓住左鍵拖曳移動位置

3 直徑輸入 2mm

NOTE：直徑符號 ◉ ，**半徑符號** ◉

可透過雙箭頭符號 ⟲ **切換**

4 厚度輸入 0.5mm

5 條件全部輸入完畢時，
點擊左鍵確認

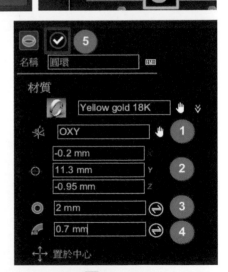

▲圖 2.1.11

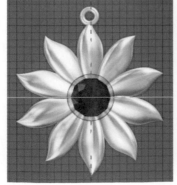

上視圖

側視圖

步驟 8. 金屬加總計算重量

8.1 金屬相加:使用左鍵點擊**特殊效果**裡的
布爾運算指令,屬性將會顯示

1 圖 2.1.12,點擊增加+符號,點選包鑲

2 再次點擊增加+符號,點選圓形複製(10 個葉片)

3 第三次點擊增加+符號,點選圓環

4 點擊布爾運算的相加

5 條件全部輸入完畢時,點擊 ✓ 確認按鈕

▲圖 2.1.12

8.2 測量金屬重量:使用左鍵點擊**量測**裡的**秤重**指令,屬性將會顯示

1 圖 2.1.13,點擊增加+符號,點選布爾運算

2 條件全部輸入完畢時,點擊左鍵確認

圖 2.1.13▶

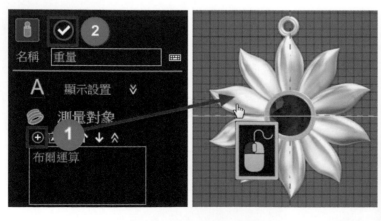

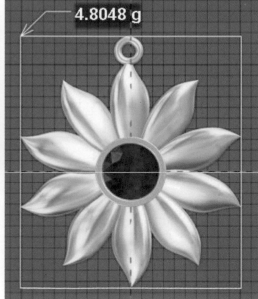

4.8048 g

NOTE:此功能可得知物件的金屬重量,切記寶石本身不計算在秤重裡面。也可以思考一下怎麼讓物件變得更輕?回想一下剛剛的繪圖流程!

2.2 十字造形墜

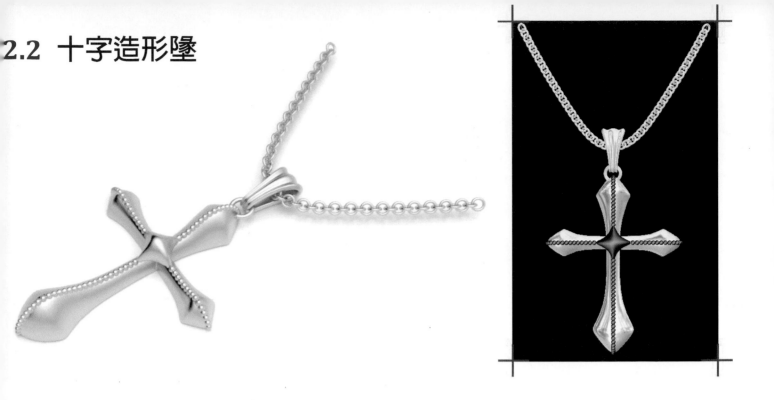

步驟 1. 可以先分解產品，這樣有助於繪圖先後順序的理解

步驟 2. 設定物件大小

2.1 創建一個新草圖：對工具欄裡的新草圖點擊左鍵

2.2 繪製矩形從中心。 使用左鍵點擊繪畫裡的**矩形從中心**，
屬性將會顯示

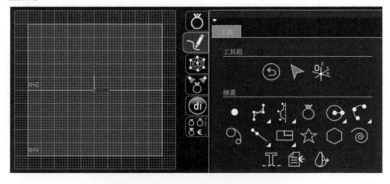

1 設定矩形中心位置，XYZ 欄位輸入數值
　　X= 0mm、Y= 0mm、Z= 0mm

2 設定矩形大小，長度與寬度欄位輸入數值
　　 長度 30mm　　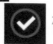 寬度 40mm

3 每個欄位符合條件，點擊 ✓ 確認按鈕

2.3 退出 2D 草圖：使用左鍵點擊**工具箱**的**退出目前編輯**即可

2.4 匯入圖片參考。滑鼠移至 OXY 平面的邊，顏色將由白變為淡藍，
點擊左鍵再由淡藍變藍，這樣才算已選取 OXY 平面

2.5 功能圖示右下白色三角：表示可切換功能。從**導入草圖視圖**切換至**導入圖片**

1 使用右鍵點擊**支撐**的**導入草圖視圖**點擊左鍵，會顯示
　　導入圖片功能

2 滑鼠再移至**導入圖片**功能點擊左鍵，屬性將會顯示

2.6 匯入圖片

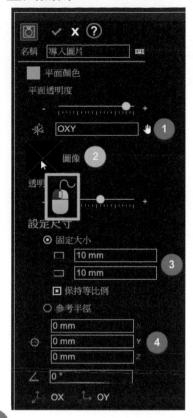 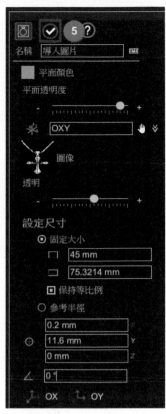

△圖 2.2.1

1 圖 2.2.1，確認參考平面為 OXY 平面。如果不是 OXY 平面，對小手點擊左鍵更改參考平面

2 使用左鍵點擊圖像左邊的紅色 X 符號，將會顯示資料夾，請搜尋參考例題圖片位置。於 39 頁
拍照或掃描後，上傳至繪圖電腦，裁剪尺寸至紅色框線即可。

3 點選圖片

4 點擊開啟，載入圖片

3 設定圖片尺寸。運用**保持等比例**自動
調整寬度， 長度 45

4 移動圖片位置，圖 2.2.2 透過調整箭
頭將十字移至畫面中心，或是在 XYZ 欄位輸入數值(僅供參考)。X= 0.2mm、Y= 11.6、Z= 0mm

5 每一個欄位符合條件後，點擊 確認按鈕

2.7 圖片凍結。參考圖片點擊右鍵，點擊凍結符號。在繪圖過程中，就不會點擊到圖片影響作圖

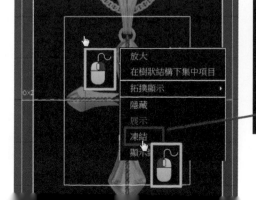

步驟 3. 製作十字造型 1

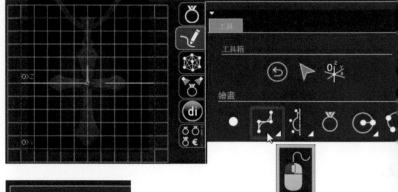

3.1 指定平面：選取 OXY 平面，點擊 OXY
平面的外框，選取後邊框將呈現藍色

3.2 創建一個新草圖。工具欄裡的新草圖
點擊左鍵，將會進入新草圖

3.3 路徑 1：使用繪畫裡的 NURBS 曲線

3.4 圖 2.3.1，依據圖片輪廓描繪 18 個端點
(右側綠色編號)，繪製完畢後點擊左鍵確認

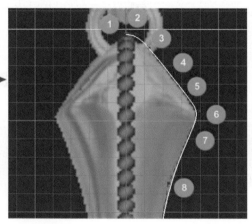

△圖 2.3.1

NOTE：畫線的小技巧！當遇到圓弧角時，會在轉折處給予三個端點

3.5 注意起始點與結束點 X= 0 mm，點擊起始點 1 與結束點 18，
編輯屬性，X 位置改為 0mm

3.6 路徑 1 製作鏡像(草圖)，使用左鍵點擊**轉換**裡的**鏡像**功能，
屬性將會顯示。

3.7 鏡像功能說明： 圖 2.3.2，依順序執行

1 點擊增加+符號，點選 NURSE 曲線

2 鏡面效果使用下拉式選單選擇左邊緣，
這樣鏡像的基準位置，就會以曲線的
起始點與結束點作為鏡像位置

3 每個欄位符合條件後，點擊 ✅ 確認按鈕

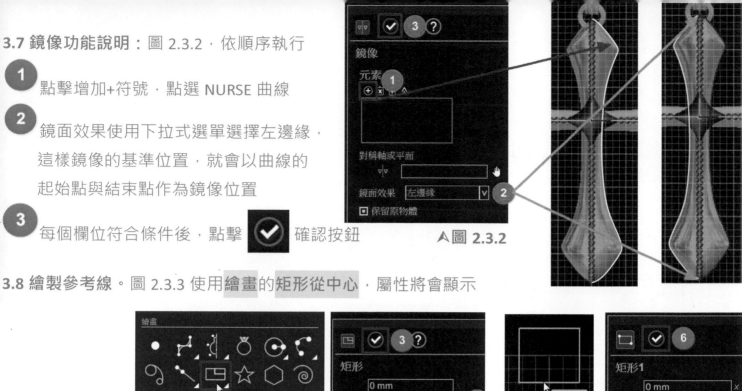

▲圖 2.3.2

3.8 繪製參考線。 圖 2.3.3 使用**繪畫**的**矩形從中心**，屬性將會顯示

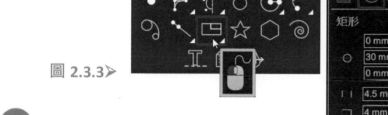 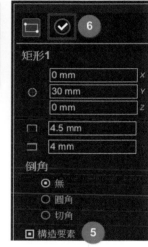

圖 2.3.3➢

1 設定矩形中心位置，XYZ 欄位輸入數值 X= 0mm、Y= 30mm、Z= 0mm

2 設定矩形大小，長度與寬度欄位輸入數值 長度 4.5　　　寬度 4

3 每個欄位符合條件後，點擊 ✅ 確認按鈕

4 移動滑鼠至矩形邊線，顏色從白色變淡藍色，此時點擊左鍵選取矩形，屬性將會顯示

5 勾選構造要素，矩形將會從實線變為虛線

6 每一個欄位符合條件之後，點擊 ✅ 確認按鈕

3.9 截面： 使用**繪畫**裡的**垂直對稱曲線**功能，屬性將會顯示。預設的垂直線為
綠色，並在繪圖區正中間，**對稱曲線**將繪製在垂直線的右側(或左側)。圖 2.3.4
點擊繪製五個端點(綠色編號)，點擊 ✅ 確認按鈕　　　圖 2.3.4➢

1 針對第 4 端點 **4** 雙擊左鍵，就能從圓弧角變成銳利角

 繪製完畢的曲線，可透過移動紅色端點改變
曲線形狀，壓住左鍵拖曳紅色端點即可移動，
或是依照圖 2.3.5，點擊每個端點輸入數值。

點擊 ✅ 確認按鈕　　　　　　圖 2.3.5➢

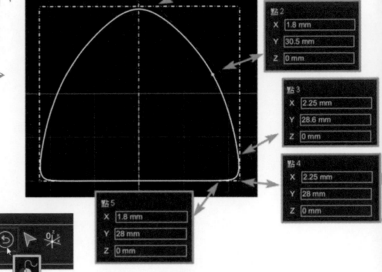

點1
X 0.4 mm
Y 32.06 mm
Z 0 mm

點2
X 1.8 mm
Y 30.5 mm
Z 0 mm

點3
X 2.25 mm
Y 28.6 mm
Z 0 mm

點4
X 2.25 mm
Y 28 mm
Z 0 mm

點5
X 1.8 mm
Y 28 mm
Z 0 mm

3.10 退出 2D 草圖。 從工具欄上**工具箱**的
退出目前編輯點擊左鍵即可

3.11 製作十字造型 1，依照圖 2.3.6 與圖 2.3.7 依序製作，點擊建造裡的**掃略曲線**指令，屬性將會顯示。

① 更改材質。點擊材質的小手，資料庫將會顯示

② 從資料庫左側點擊 Silver 資料夾

③ 針對右側的 Silver 雙擊左鍵，載入材料

② **路徑**的小手，點選載入左側的曲線(曲線 2)

③ 點擊增加+符號，新增路徑

④ 使用左鍵點擊第二條的路徑小手，點選右側曲線(曲線 1)

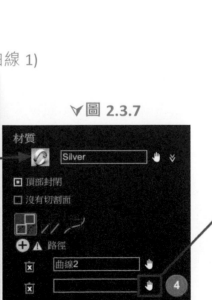

△圖 2.3.6

▽圖 2.3.7

5 點擊截面頁籤

6 點擊截面的小手，點選三角形的曲線

7 點擊截面方向頁籤

8 點擊效果下拉式清單，選擇 180°
(依實際造型而定)

9 勾選按高度方向放大

10 可以調整**垂直對齊**，點擊**頂部**(依實際造型而定)

11 可以調整**水平對齊**，點擊**水平對齊**(依實際造型而定)

12 每個欄位符合條件後，點擊 確認按鈕

▲圖 2.3.8

3.12 從側視圖角度觀看，**希望透過第三條路徑，改變現有高度的形狀**

3.13 指定平面：點選樹狀圖的軸和平面，資料夾展開點選 OYZ 平面，點選後 OYZ 平面出現下底線，**點擊新草圖**，這樣會是以 OYZ 平面進入草圖模組

3.14 修改側視圖高度：依照想要的高度，繪製第三條曲線，點擊**繪畫**裡的 **NURSE 曲線**，繪製綠色編號 1-16 後，完成後點擊 確認按鈕

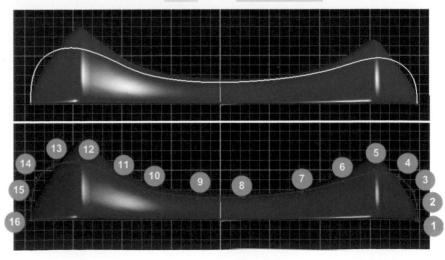

3.15 注意起始點與結束點 Y= 0 mm

點擊起始點 **1** 與結束點 **16**，編輯屬性 Y 位置必須 0mm

3.16 將第三條路徑加入至剛剛製作的掃略曲線裡

1 對掃略曲線的實體雙擊左鍵，這樣就可以直接
進入到屬性做編輯

2 點擊增加+符號，新增路徑

3 點擊第三條路徑的小手，點擊第三條曲線

4 每一個欄位符合條件之後，
點擊 ✓ 確認按鈕

步驟 4. 製作十字造型 2

4.1 影響繪圖畫面的實體，暫時隱藏。 對掃略曲線(十字架 1)點擊右鍵隱藏。

4.2 指定平面。 點擊 OXY 平面，點選新草圖，將會進入草圖模組

4.3 路徑 2，使用左鍵點擊**繪畫**的 垂直對稱曲線 功能，屬性將會顯示

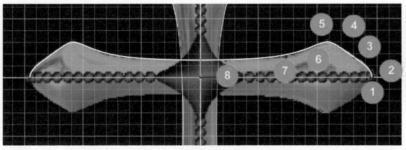

NOTE：畫線的小技巧！當遇到圓弧角時，會在轉折處給予三個端點

1 取消封閉曲線，依照圖片輪廓由右向左綠色編號繪製**垂直對稱曲線**的對稱線

2 曲線繪製完畢，點擊 確認按鈕

3 點擊起始點，設定屬性起始點 Y 為 0mm

4 數值更改完畢後，左鍵點擊確認

4.4 退出草圖，使用左鍵點擊**工具箱**的**退出目前編輯**功能

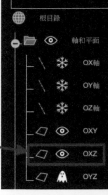

4.5 路徑 2 製作鏡像(實體模組)，點擊**複製**裡的**鏡像**功能，屬性將會顯示

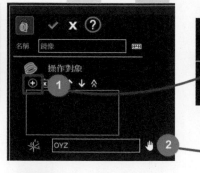

1 點擊操作對象的增加符號 ，點選**垂直對稱曲線**

2 點擊**參考平面**的小手，點選 OXZ 平面

3 每個欄位符合條件後，點擊 確認按鈕

4.6 製作十字架 2(掃略曲線)，點擊**建造**裡的**掃略曲線**，屬性將會顯示

1 點擊**路徑**的小手，點選**垂直對稱曲線**

2 點擊新增路經增加符號 ⊕

3 點擊第二條路徑的小手，點選
鏡像的曲線

4 點擊截面頁籤

5 點擊截面裡的小手，點選曲線

6 點擊截面方向頁籤

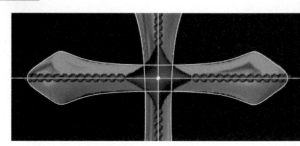

7 點擊效果下拉式清單，選擇 180°
(依實際造型而定)

8 勾選**按高度方向放大**

9 調整垂直對齊，點選**頂部**(依實際造
型而定)

10 調整水平對齊，點選**左右**(依實際造
型而定)

11 點擊 ✓ 確認

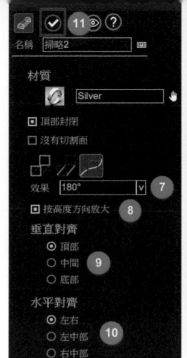

4.7 點選 OXZ 平面，點擊新草圖，將會進入到草圖模組

4.8 側面高度調整：依照想要的高度，繪製第三條曲線，點擊繪畫裡的垂直對稱曲線，繪製編號 1-8

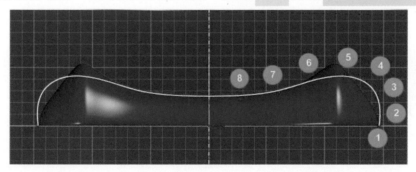

1 取消**封閉曲線**

2 依照綠色編號 1-8 繪製，繪製完畢，點擊 ✓ 確認按鈕。

3 點擊起始點 ❶ ，將屬性裡的 Y 位置數據改為 0mm

4 點擊 ✓ 確認按鈕

4.9 退出草圖，使用左鍵點擊**工具箱**的**退出目前編輯**功能

4.10 將第三條路徑加入至剛剛製作的掃略曲線裡

1 對掃略曲線的實體雙擊左鍵，這樣就可以直接進入到屬性做編輯

2 點擊增加+符號，新增路徑

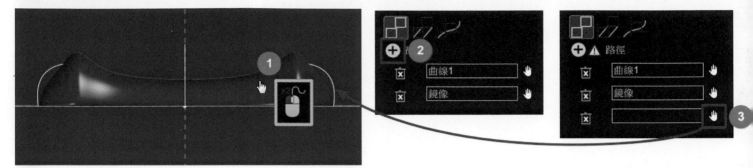

3 點擊第三條路徑的小手，點擊第
三條曲線

4 點擊 ✔ 確認按鈕

步驟 5. 製作中心造型

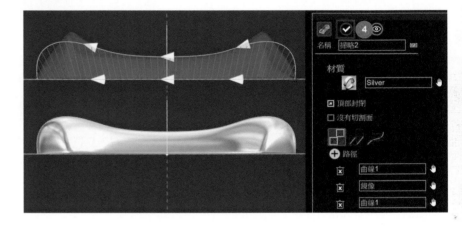

※留下圖片和三角形，其餘的都物件點擊右鍵隱藏

5.1 點選 OXY 平面進入新草圖，邊線呈現藍色，再點擊新草圖

5.2 路徑 3：點擊**繪畫**的**垂直對稱曲線**功能，屬性會出現

1 取消**封閉曲線**

2 依照圖示由右至左的綠色編號 1-7 繪製**垂直對稱曲線**

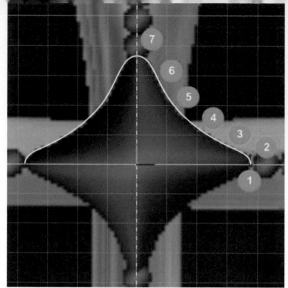

3 點擊起始點 **1**，屬性 Y 數值改為 0 mm

4 點擊 確認按鈕

.

5.3 退出草圖，使用左鍵點擊**工具箱**的**退出目前編輯**功能

5.4 路徑 3 製作鏡像(實體)，點擊**複製**的**鏡像**功能，屬性將會顯示

1 點擊操作對象的小手，
點選**垂直對稱曲線**

2 點擊參考平面的小手，
點選 OXZ 平面

3 點擊 確認按鈕

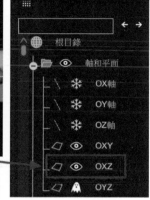

5.5 製作中心實體：點擊**建造**裡的**掃略曲線**，屬性將會顯示

1 點擊路徑的小手，選擇垂直對稱曲線

2 點擊新增路徑符號 ⊕

3 點擊第二條路徑的小手，點選鏡像的垂直對稱曲線

4 點擊截面頁籤

5 點擊截面的小手，點選"曲線"

6 點擊截面方向頁籤

7 點擊**效果**下拉式清單，選擇 180°

8 勾選**按高度方向放大**

9 調整**垂直對齊**，點選**頂部**(依實際造型而定)

10 調整**水平對齊**，點選左右(依實際造型而定)

11 每個欄位符合條件後，點擊左鍵確認

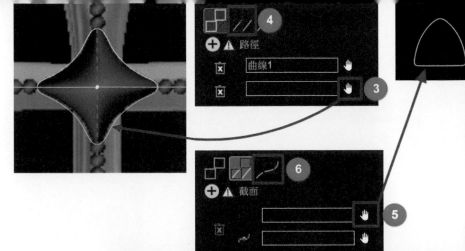

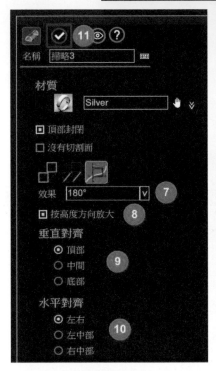

5.6 指定平面：點選 OXZ 平面，點擊**新草圖**，將會進入到**草圖模組**

5.7 設定側面高度：依照想要的高度，繪製第三條曲線，點擊**繪畫**裡的**垂直對稱曲線**，屬性將會顯示

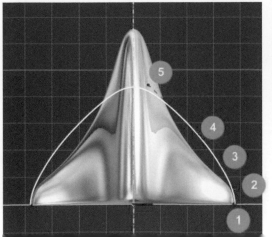

① 取消封閉曲線

② 依序綠色編號 1-5 繪製"垂直對稱曲線"，點擊 確認按鈕

③ 點擊起始點① ，屬性 Y 位置數據改為 0mm

④ 點擊 ✓ 確認按鈕

5.8 退出草圖，使用左鍵點擊**工具箱**裡的**退出目前編輯**功能

5.9 將第三條路徑加入至剛剛製作的掃略曲線裡

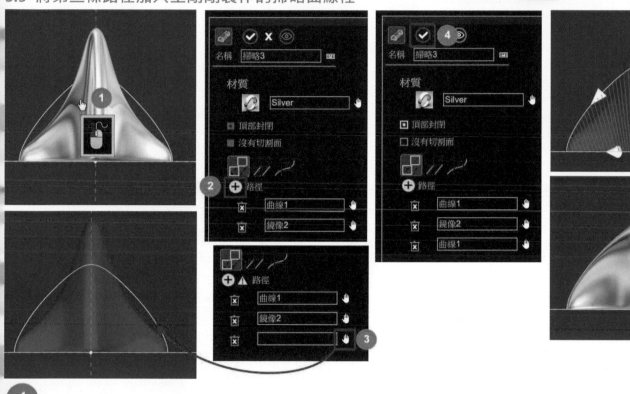

① 對掃略曲線的實體雙擊左鍵，直接進入屬性做編輯

② 點擊增加符號 ➕，新增路徑

③ 點擊第三條路徑的小手，點選**曲線**

④ 每個欄位符合條件後，點擊 ✓ 確認按鈕

5.10 凍結十字架 1、2。 壓住 Ctrl 鍵，點選**掃略**跟**掃略 2**，點擊右鍵點選**凍結**

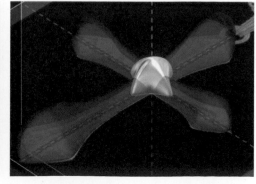

53

5.11 中間造型移動位置。點擊**定位**的**移動/旋轉/縮放**功能，屬性將會顯示

1 點擊操作對象的
增加符號 ，
點選中心造型

2 移動頁籤，欄位 XYZ 輸入數值，X= 0
Y= 0、Z= 2

3 每個欄位符合條件後，點擊 ✓ 確認按鈕

5.12 十字造型微調

1 將樹狀圖裡的草圖 3 點擊右鍵點選展示

2 再對草圖 3 雙擊左鍵，進入草圖模組

3 將左右兩邊的高度調整到差不多，
(圖面說明)右側涵蓋到中心造型較多。

4 滑鼠移至曲線上，紅色的端點將會顯示，
再針對點壓住左鍵向下移動做調整

5 端點調整過後物件將會變成紅色，此時只需要點擊樹狀圖上
的更新符號 ↻

6 使用左鍵點擊工具箱的**退出目前編輯**功能

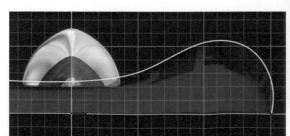

步驟 6. 製作圓珠

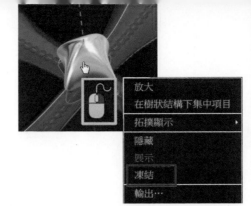

6.1 對中間造型點擊右鍵，點擇凍結

6.2 指定平面。點選 OXY 平面，點擊 **簡單實體** 裡的 **圓球** 功能，屬性將會顯示

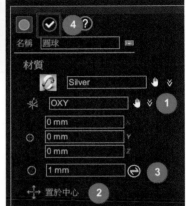

① 確認參考平面為 OXY 平面

② 點擊置於中心 ，XYZ 數值歸零

③ 直徑大小輸入 1mm，注意直徑符號

④ 每個欄位符合條件後，點擊左鍵確認

⑤ 圓球繪製在原點位置，畫面上呈現半顆圓球的原因是圖片擋住了另一半的球體

6.3 製作圓珠沿線複製 1：點擊 **複製** 裡的 **沿線複製**，屬性將會顯示

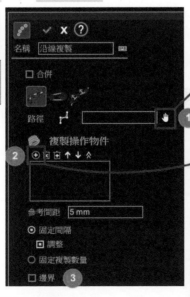
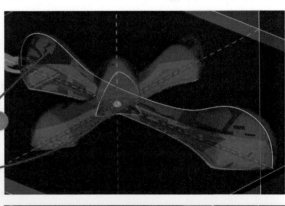
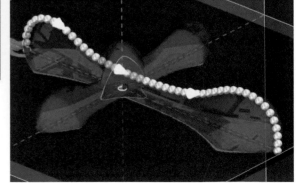

① 點擊路徑的小手，點選 NURSE 曲線

② 點擊複製操作物件的小手，點選圓球

③ 勾選邊界，將會顯示開始欄位及結束欄位

4 開始的部分是曲線的起始點，會有紅色端點顯示，點擊開始欄位，輸入 0.5mm

5 結束的部分是曲線的終點，點擊結束欄位輸入 0.5mm

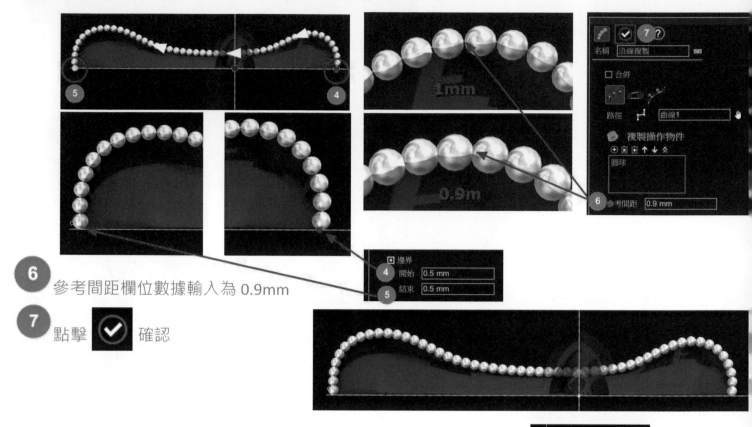

6 參考間距欄位數據輸入為 0.9mm

7 點擊 ⊘ 確認

6.4 對樹狀圖下的**草圖 5** 點擊右鍵，點選**展示**

6.5 製作圓珠沿線複製 2：點擊**複製**的**沿線複製**，屬性將會顯示

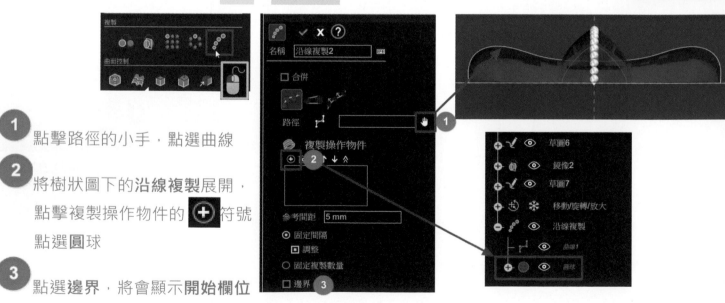

1 點擊路徑的小手，點選曲線

2 將樹狀圖下的**沿線複製**展開，
點擊複製操作物件的 ⊕ 符號
點選**圓球**

3 點選**邊界**，將會顯示**開始欄位**
及**結束欄位**

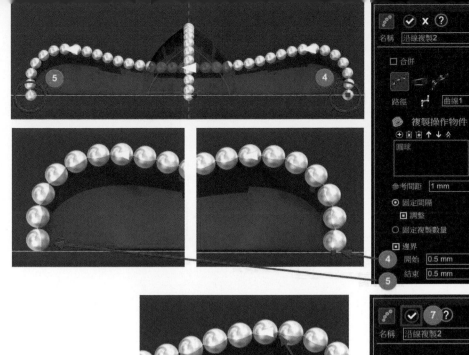

4 開始是曲線的起始點，會有紅色端點顯示，點擊**開始**欄位，輸入 0.5

5 結束是曲線的終點，點擊**結束**欄位，輸入 0.5

6 參考間距欄位輸入 0.9

7 點擊 ✓ 確認按鈕

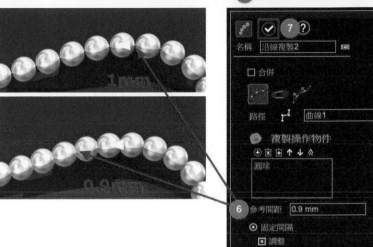

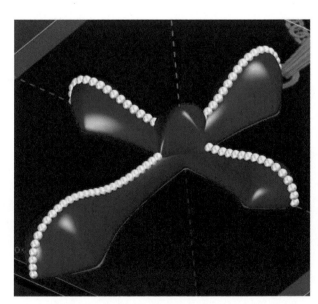

6.6 展示十字架各個零件：按住 Ctrl 點選樹狀圖底下的**掃略、掃略 2** 及**移動/旋轉/放大**，點擊右鍵點選展示

步驟 7. 製作圓環

7.1 點擊 OXY 平面，平面將會呈現藍色，點擊**簡單實體**裡的**圓環**功能，將會顯示屬性

 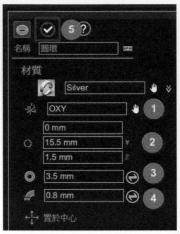

1 確認參考平面是否為 OXY 平面

2 變更中心位置的 XYZ 數值，
X= 0mm、Y= 15.5mm、Z= 1.5mm

3 點擊圓環直徑欄位，輸入直徑 3.5mm

4 點擊圓環厚度欄位，輸入厚度 0.8mm

5 每一個欄位符合條件之後，點擊 確認按鈕

步驟 8. 使用資料庫檔案

8.1 如何打開資料庫，軟體視窗下方，有一條淺藍色的資料庫，滑鼠游標移至上方時，會呈現箭頭符號 ⌃ 。壓住左鍵往上拖曳移動，就能呈現資料庫

NOTE：如果沒有資料庫，可以透過主目錄→檢視→重設工具欄或是按快速鍵 Ctrl + Shift + R，畫面視窗將會重設，此時就可以看到淺藍色的資料庫。如果資料庫裡面沒有資料，請洽詢軟體商安裝資料庫安裝包。

| Windows | 🖥 3DESIGNdata-TDESIGN_9511-windows64.exe | 1,189,396 KB |
| Mac | 📄 3DESIGNdata-TDESIGN_9511-macosx.dmg | 1,190,325 KB |

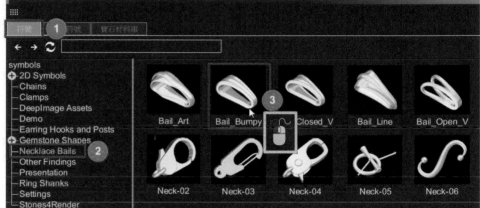

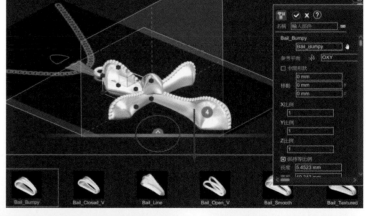

8.2 從資料庫載入檔案

1 點擊 "符號" 頁籤

2 點擊 Necklace Bails 資料夾

3 對 Bail_Bumpy 雙擊左鍵，就能載入檔案

4 將滑鼠移至資料庫上方 ，壓住滑鼠左鍵向下移動，收合資料庫

5 確認參考平面是否為 OXY 平面

6 將移動 XYZ 欄位輸入 X= 0、Y= 13、Z= 2

7 點擊 確認按

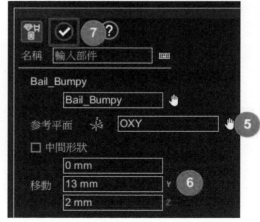

8.3 改變墜頭顏色，點擊**特殊效果**的**設定材質**功能，屬性將會顯示

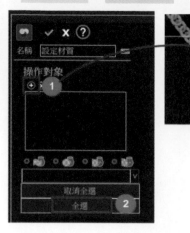

1 點擊增加+符號，
點選墜頭實體

2 點擊**全選**

3 點擊 Silver 資料夾

4 對 Silver 雙擊左鍵

5 點擊資料庫 ✅ 確認

6 點擊 ✅ 確認按鈕

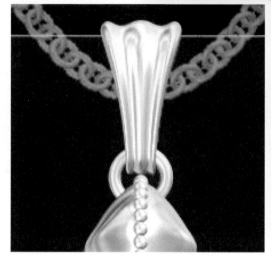

步驟 9. 繪製鍊子

9.1 指定平面進入新草圖。點選 OXY 平面，點擊草圖模組

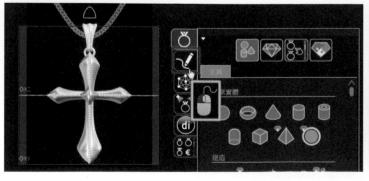

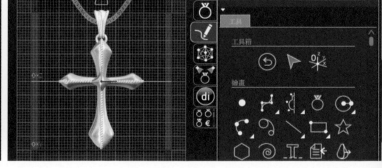

9.2 鍊子路徑：點擊**繪畫**的**垂直對稱曲線**功能，屬性將會顯示

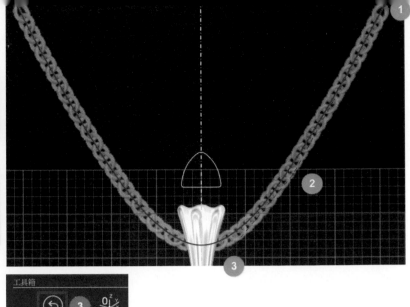

1 取消封閉曲線，依照圖示由右到左的綠色編號 1-3 繪製對稱曲線

2 曲線繪製完畢，點擊 ✅ 確認按鈕

3 使用工具箱的**退出目前編輯**功能

9.3 點擊**簡單實體**裡的**圓環**功能，屬性將會顯示

1 確認參考平面是否為 OXY 平面，如果不是請點擊小手更換平面

2 將中心位置 XYZ 更改數值 X= 8、Y= 22、Z= 0

3 圓環直徑欄位 1.8

4 圓環厚度欄位 0.5

5 點擊 ✅ 確認按鈕

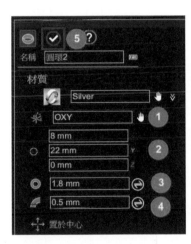

9.4 創造鍊子，點擊**珠寶工作檯** 💎，點擊**編輯工具**裡的**鍊子**功能，屬性將會顯示

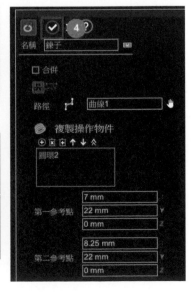

1 點擊路徑的小手，點選對稱曲線

2 點擊複製操作物件的 ➕ 符號，點選圓環 2

3 可以透過向左右移動箭頭調整圓環間距

4 點擊 ✅ 確認按鈕

9.6 移動鍊子，點擊**實體模組工具** ，點擊**定位**的**移動/旋轉/縮放**功能，屬性將會顯示

1 點擊操作對象的增加符號 ，
點選鍊子

2 移動欄位，XYZ 輸入數值 X= 0、
Y= 1.4、Z= 1.4

3 每個欄位符合條件後，點擊 確認按鈕

2.3 單圈麻花墜

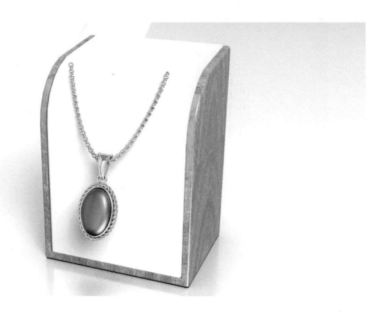

步驟 1. 可以先分解產品，這樣有助於繪圖先後順序的理解

步驟 2. 創建寶石

2.1 創建寶石，從工具欄點擊**珠寶工作檯** ，點擊**寶石創建**裡的**寶石**功能，屬性將會顯示

1　點擊材質的小手，進入材質資料庫

2　從材質資料庫左側清單點擊
　　Ornementals stones 資料夾

3　在右側內容裡，雙擊 Jade 玉石圖示
　　載入至屬性

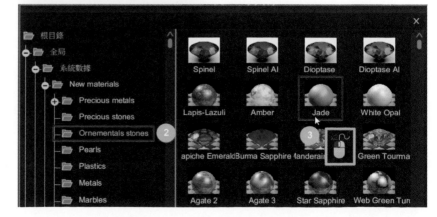

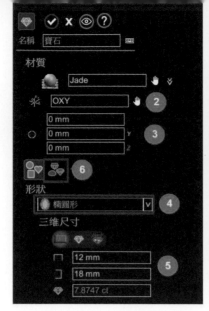

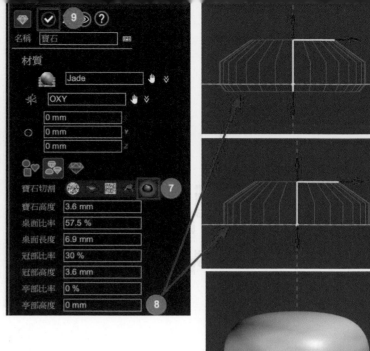

② 確認參考平面是否為 OXY 平面

③ 中心位置以 XYZ 表示三個方向，透過欄位輸入數據 X=0、Y=0、Z=0

④ 外型頁籤功能，點擊形狀的下拉式選單，選擇**橢圓形**

⑤ 橢圓形尺寸以長度與寬度表示，點擊欄位輸入數值 ▢ **長度 12** ▢ **寬度 18**

⑥ 點擊一般切割參數頁籤

⑦ 寶石切割模式點選為蛋面切割

⑧ 預設蛋面切割的造型，底部為斜面想改為平面，點擊亭部高度欄位，輸入 0mm

⑨ 每一個欄位符合條件之後，點擊 ✓ 確認按鈕

步驟 3. 創建包鑲

3.1 **創建包鑲**：點擊**寶石鑲座**欄位裡的**包鑲**功能，屬性將會顯示

3.2 包鑲功能說明：依照圖片編號依序執行

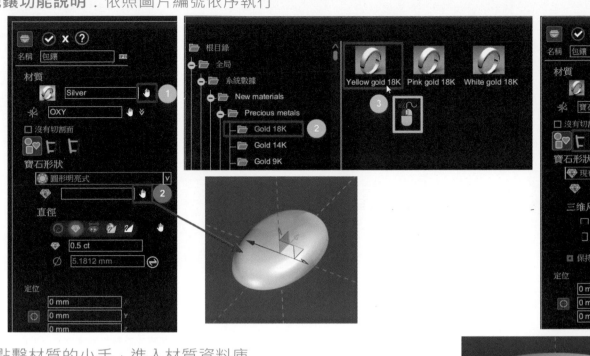

① 點擊材質的小手，進入材質資料庫

② 材質資料庫左側清單，點擊 Gold 18K 資料夾

③ 右側內容雙擊 Yellow gold 18K 圖示，即可載入至屬性

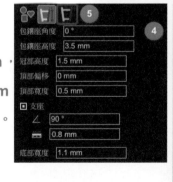

② 從寶石形狀點擊小手，點選指定寶石(玉石)，包鑲的腰圍
尺寸會自動吻合寶石大小

③ 包鑲截面頁籤，調整包鑲截面形狀

④ 畫面上的箭頭都可以試著調整看看形狀變化。或者
**欄位輸入數據，包鑲座角度 0°，包鑲座高度 3.5mm，
冠部高度 1.5mm，頂部偏移 0mm，頂部寬度 0.5mm，
支座角度 90°，支座長度 0.8mm，底部寬度 1.1mm。**

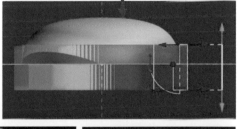

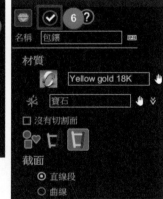

⑤ 點擊自訂截面，預設的曲線截面為直線，這次的
包鑲我們另外繪製曲線，然後再對包鑲屬性更改(在此先不動作)

⑥ 每個欄位符合條件後，點擊 ✓ 確認按鈕

3.3 指定平面進入新草圖：點選 OXZ 平面，平面將會變為藍色，點擊**新草圖**，將進入草圖模組

3.4 繪製截面曲線：點擊**繪畫**裡的 **3 點畫弧**功能，屬性將會顯示

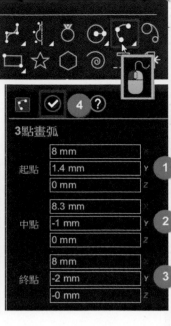

1 點擊起點欄位，輸入數值 X= 8mm、Y= 1.4mm、Z= 0mm

2 點擊中點欄位，輸入數值 X= 8.3mm、Y= -1mm、Z= 0mm

3 點擊終點欄位，輸入數值

X= 8mm、Y= -2mm、Z= 0mm

4 點擊 ✓ 確認按鈕

3.5 退出草圖，點擊**工具箱**的**退出目前編輯**功能

3.6 再次編輯包鑲，對包鑲實體雙擊左鍵，再一次顯示屬性

1 點選**曲線**選項

2 點擊截面的小手，點選曲線

3 勾選**頂部圓角**與**底部圓角**的變化

4 點擊 ✓ 確認按鈕

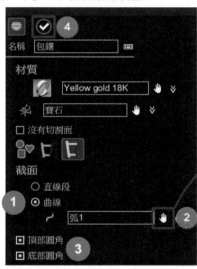

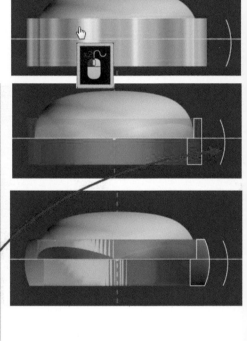

頂部圓角　　　　　　　　　　　底部圓角　　　　　　　　　　　頂部+底部

步驟 4. 繪製麻花

4.1 指定平面進入新草圖，點選 OXY 平面，平面將會變為藍色，點擊新草圖，將會進入草圖模組

4.2 繪製橢圓形

1 對工具欄**繪畫**裡的**圓**功能點擊右鍵，將會有其他功能

2 點擊橢圓形

3 點擊中心點欄位，針對 XYZ 輸入數值 0

4 點擊主半徑輸入 7.5mm，點擊輔半徑輸入 10.5mm

5 點擊 ⊘ 確認按鈕

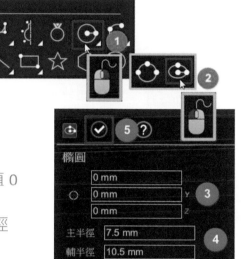

4.3 退出草圖，點擊**工具箱**的**退出目前編輯**功能

4.4 製作麻花：點擊**實體模組工具** ，再點擊**建造**裡的**多管**功能

1 點擊模式的下拉式選單，點選**扭曲**

2 點擊曲線的小手，點選橢圓曲線

3 點選截面參數的**圓**

4 圓的直徑改為 0.8mm

5 點擊**扭轉**頁籤

6 對數線程的欄位點擊一下，輸入數值 3，
表示 3 股麻花，剖面圖會有三個圈

7 點擊**彎折次數選項**裡的**數的轉**，輸入 10 圈將會扭轉十圈的意思

8 每個欄位符合條件後，點擊 ✓ 確認按鈕

步驟 5. 多管-拉花造型

※寶石點擊右鍵隱藏

5.1 指定平面進入草圖，點選 OXY 平面，平面將會變為藍色，點擊新草圖，將會進入草圖模組

5.2 繪製唐草紋。點擊**繪畫**裡的 **NURBS 曲線**功能，屬性將會顯示

5.3 依照圖示，繪製綠色編號 1-10，繪製完畢左鍵點擊確認

5.4 以同樣的方式繼續繪製另外兩條線

5.5 退出草圖，點擊**工具箱**的**退出目前編輯**功能

5.6 製作唐草紋實體，點擊**建造**裡的**多管**功能，屬性將會顯示

① 點擊曲線裡的小手，點選草圖 3

NOTE：多管功能，單次僅能選擇一條曲線
或一個草圖。用 Ctrl 複選曲線後，也只會
載入一條曲線

② 點擊截面參數裡的**圓**

③ 直徑輸入 0.8mm

④ 點擊結束頁籤

5 　**路徑起點**指的是曲線繪製的開始位置，預設值**牆**表示平面的柱體

6 　**路徑終點**指的是曲線繪製的結束位置，預設值**牆**表示平面的柱體

7 　**路徑終點**的下拉式選單點選**圓鑿**，漸變收尖的收尾效果

8 　每個欄位符合條件後，點擊 確認按鈕

5.7 檢查。樹狀圖底下的**寶石**右鍵凍結

NOTE：從不同視角觀察發現多管拉花造型
與寶石重疊，需要將多管拉花往下移動。

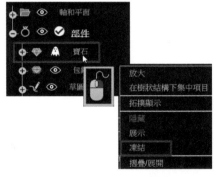

5.8 多管拉花調整位置。點擊**定位**裡的**移動/旋轉/放大**功能，屬性將會顯示

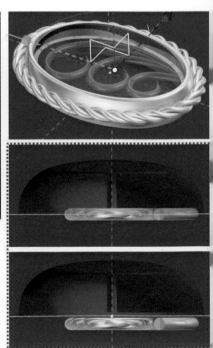

1 　點擊操作對象的增加符號 ⊕，點選**多管**

2 　Z 方向移動欄位數據，輸入-0.5mm

3 　每個欄位符合條件後，點擊 確認按鈕

步驟 6. 圓環

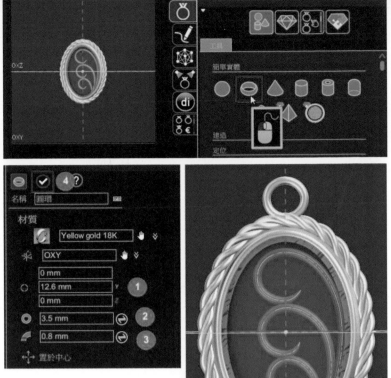

6.1 點選 OXY 平面，點擊簡單實體的圓環功能，屬性將會顯示

(1) 設定圓環中心位置，Y 欄位輸入 12.6mm

(2) 點擊圓環直徑欄位，直徑輸入 3.5mm

(3) 點擊圓環厚度欄位，厚度輸入 0.8mm

(4) 點擊 ✓ 確認按鈕

步驟 7. 使用資料庫檔案

7.1 如何打開資料庫，軟體視窗下方，有一條淺藍色的資料庫，滑鼠游標移至上方時，會呈現箭頭符號。壓住左鍵往上移動，就能呈現資料庫

NOTE：如果沒有資料庫，可以透過主目錄→檢視→重設工具欄或是按快速鍵 Ctrl + Shift + R，畫面視窗將會重設，此時就可以看到淺藍色的資料庫。

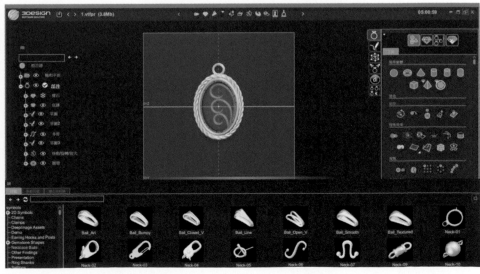

7.2 從資料庫載入檔案

1 點擊**符號**頁籤

2 點擊 Necklace Bails 資料夾

3 對 Bail_Closed_V 雙擊左鍵就能載入檔案

4 將滑鼠移至資料庫上方 ，壓住左鍵
向下拖曳，收合資料庫

5 確認參考平面是否為 OXY 平面

6 將**移動**欄位 XYZ 輸入 X= 0mm、Y= 10mm
Z= 0.4mm

7 點擊 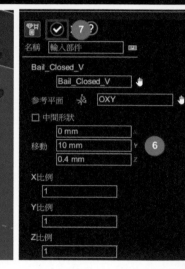 確認按鈕

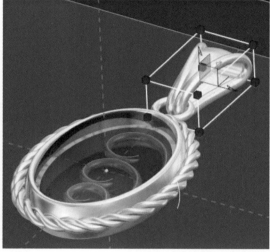

7.2 使用**右鍵**點擊樹狀圖裡的寶石，點選展示

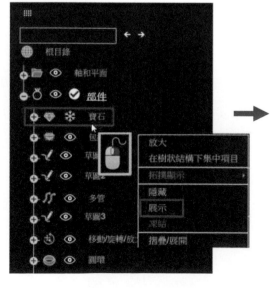

2.4 雙層斗圈戒

步驟 1. 可以先分解產品，這樣有助於繪圖先後順序的理解

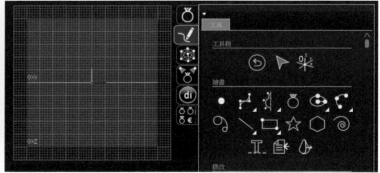

步驟 2. 製作戒圈 1

2.1 指定平面進入新草圖。 點擊 OXZ 平面，平面將會呈現藍色，點擊新草圖，將會進入草圖模組

2.2 繪製截面 1：點擊**繪畫**裡的**矩形從中心**功能，屬性將會顯示

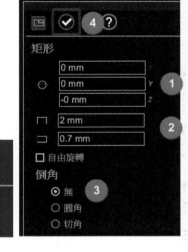

1 中心位置，欄位 XYZ 輸入 0mm，繪製在繪圖區原點

2 設定矩形大小，長度與寬度欄位輸入 長度 4.6 寬度 8

3 勾選圓角，點擊半徑欄位，輸入 0.5mm

4 符合條件後，點擊 ✓ 確認按鈕

2.3 繪製截面 2：點擊**繪畫**裡的**矩形從中心**功能，屬性將會顯示

1 中心位置，欄位 XYZ 輸入 0mm，繪製在繪圖區原點

2 設定矩形大小，長度與寬度欄位輸入
 長度 2 寬度 1.7

3 倒角選項點擊**無**

4 符合條件後，點擊 ✓ 確認按鈕

2.4 截面 2 修改圓角：點擊**修改**裡的**倒角**功能，屬性將會顯示

1 點擊半徑欄位輸入 0.2mm

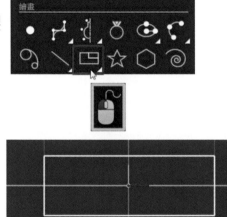

2 滑鼠移至矩形會出現紅色端點，點擊右上角端點，會製作出圓角

3 將滑鼠移至矩形的邊上，將會出現矩形線上的紅色端點

4 點擊左上角的端點，將會製作出圓角

NOTE：若矩形僅做部分圓角，就另執行倒角指令。

5 符合條件後，點擊 確認按鈕

2.5 繪製戒圍：點擊**繪畫**裡的**基本戒圍**功能，將會顯示屬性

1 點擊大小裡的定製的

2 直徑輸入 16mm

3 符合條件後，點擊 確認按鈕

2.6 退出草圖，點擊**工具箱**的**退出目前編輯**功能

2.7 繪製戒圍 1 實體。點選**珠寶工作檯**

使用**戒指創建**的**掃略精靈**功能屬性會出現

1 點擊材質的小手

2 點選左邊欄位 Gold 18k 資料夾

3 對右邊欄位雙擊左鍵選擇 White gold 18K，材質將會被載入

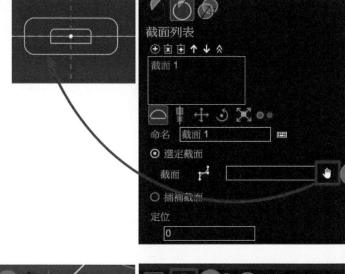

② 勾選**定製戒指**

③ 點擊路徑的小手，點選**圓**

④ 點擊**截面**頁籤

⑤ 對截面列表點擊增加+符號 ⊕ ，新增截面，
將會在圓上出現紅色球體

⑥ 點擊截面的小手，點選**矩形**

⑦ 矩形將會顯示在戒圈上

⑧ 符合條件後，點擊 ✅ 確認按鈕

步驟 3. 製作戒圈 2

3.1 繪製戒圈 2 的前提作業。點選**實體模組工具** ，點擊**曲線**的**抽取曲線**功能，屬性將會出現

1 點擊支撐物的小手，點選**掃略精靈**

2 物件將會從材質顏色變為灰色，
可以被取出來的邊線呈現為黑色

3 點擊邊線，再按住 Ctrl 鍵複選另一條邊線

4 選定的元素資訊，將會顯示**邊緣:2**

5 符合條件後，點擊 ✓ 確認按鈕

3.2 再一次點擊**抽取曲線**功能

1 點擊支撐物的小手，
點選**掃略精靈**

2 物件將會從材質顏色
變為灰色，可以被取出來的邊線呈現為黑色
點擊邊線，再按住 Ctrl 鍵複選另一條邊線

4 選定的元素資訊，將會顯示**邊緣:2**

5 符合條件後，點擊 ✓ 確認按鈕

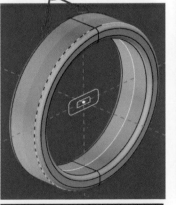

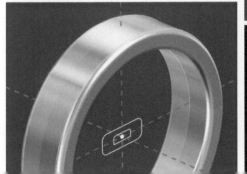

3.3 取得中間曲線。點擊**曲線**的**在這兩者之間的 3D** 功能，屬性將會出現

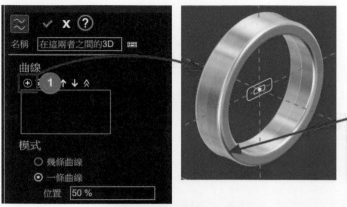

1 點擊曲線的增加符號 ⊕ ，點選**抽取曲線 2**

2 點擊曲線的增加符號 ⊕ ，點選**抽取曲線**

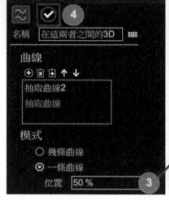
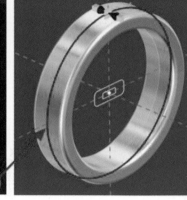

3 使用預設值一條曲線的 50%

4 符合條件後，點擊 ⊘ 確認按鈕

3.4 繪製戒圈 2 實體。點選**珠寶工作檯** 💎 ，使用**戒指創建**的**掃略精靈**功能，屬性會出現

1 點擊材質的小手

2 點選左邊欄位 Gold 18k 資料夾

3 對右邊欄位雙擊左鍵選擇 Pink gold 18K，
材質將會被載入

2 勾選**定製戒指**

3 點擊路徑的小手，點選中間線

4 點擊**截面**頁籤

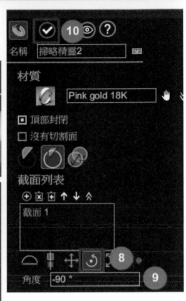

5 截面列表點擊增加 ⊕ 符號,新增的截面會在圓上出現紅色球體

6 點擊截面的小手,點選曲線

7 矩形將會顯示在戒圈上

8 點擊**旋轉**頁籤將截面旋轉角度

9 角度欄位輸入-90°

10 符合條件後,點擊 ✓ 確認按鈕

步驟 4. 製作寶石

4.1 製作寶石,點擊**鑲嵌寶石**裡的**進階寶石鋪排定位**,屬性將會顯示

1 點擊小手,點選玫瑰金的戒圈,選完後物件
 變成灰色代表已選取

2 點擊**對稱性**頁籤

3 點擊**平面對稱**選項

4 點擊平面列表的增加符號 ⊕ ,點選 OXY 平面

5 點擊平面列表的增加 ⊕ 符號，
點選 OXZ 平面

6 點擊**位置**頁籤

7 點擊 X 方向的紅色錐形 ▶，
切換側視圖視角

8 點擊直徑欄位，輸入 1.2mm

9 點擊位置列表的增加符號 ⊕

10 (側視)兩個平面交會出的十字點，點擊左鍵建立寶石位置

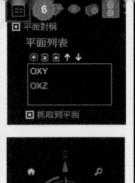

11 點擊**預覽**頁籤

12 點選**預覽輸出**選項

13 符合條件後，點擊 ✓ 確認按鈕

步驟 5. 製作寶石切割體及寶石

※對兩個戒圈點擊右鍵凍結

5.1 **製作挖除寶石洞的零件**，點擊**寶石鑲座**裡**寶石切割體**功能，
屬性將會顯示

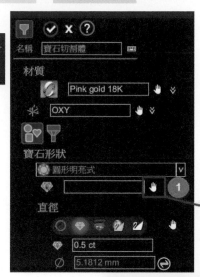

① 點擊寶石形狀的小手，點選畫面
上的寶石

② 步驟一有指定寶石，寶石切割體
的腰圍會自動調整指定寶石的大
小，所以此位置不需更改

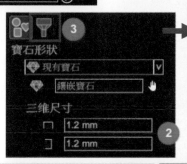

③ 點選截面頁籤

**NOTE：每個箭頭都可試著調整，搭配
欄位觀察數值變化與效果。**

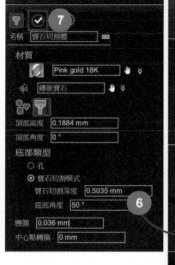

④ 將畫面轉向到可以看到箭頭的角度

⑤ 勾選**寶石切割模式**

⑥ 將寶石切割體外型，調整與寶石角度一致，使用手動調整箭頭，
或點擊底部角度輸入 50°

⑦ 符合條件後，點擊 確認按鈕

5.2 **將寶石切割體複製半圈**，點選實體模組工具 　，點擊**複製**裡的**圓形複製**功能，屬性將會顯示

1 點擊複製操作對象小手，點選**寶石切割體**

2 點擊旋轉軸小手，點選樹狀圖的 OY 軸

3 點擊掃略角度欄位，旋轉角度輸入 180°，旋轉半圈

4 符合條件後，點擊 ✓ 確認按鈕

5.3 **戒圈 2 展示**：從樹狀圖裡的**掃略精靈 2** 點擊右鍵，點選展示

5.4 **挖除寶石洞**，從**特殊效果**裡的**布爾運算**點擊左鍵，屬性將會顯示

1 點擊操作對象的增加符號 ⊕ ，點選
　　掃略精靈 2

2 再點擊操作對象的增加符號 ⊕ ，點選
　　圓形複製

3 點擊布爾運算的**相減**功能

4 符合條件後，點擊 確認按鈕

NOTE：布爾運算的操作列表第一順位意義

當兩物件相減，第一順位物件會保留。

此孔洞製作出來後，可以跟鑲嵌師傅指定

鑲嵌效果，例如：歐洲鑲、義大利鑲。

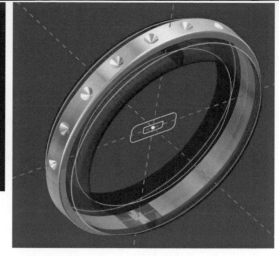

5.5 **將寶石複製半圈**，點擊**複製**的**圓形複製**功能，屬性將會顯示

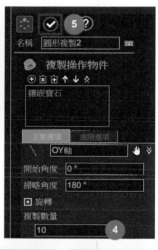

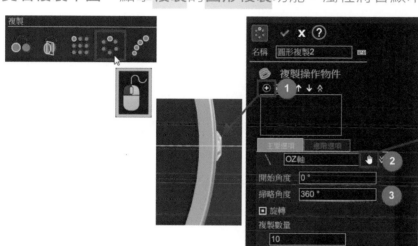

1 點擊複製操作對象小手點選**鑲嵌寶石**

2 點擊旋轉軸裡小手，點
選樹狀圖的 OY 軸載入

3 點擊掃略角度輸入 180°，旋轉半圈

4 符合條件後，點擊 確認按鈕

步驟 6. 挖除文字

6.1 **指定平面進入新草圖**。點擊 OXZ 平面，平面將會呈現藍色，點擊**新草圖**，將會進入草圖模組

6.2 刻字內容：點擊**繪畫**的**文字**功能，屬性將會顯示

1 點擊起點位置，輸入 X= 0、Y= 12、Z= 0

2 點擊文字欄位，輸入英文 matthew

3 點擊文字類別的下拉式選單，點選
Arial Black

4 點擊文字大小欄位，輸入為 1.2mm

5 符合條件後，點擊 ✅ 確認按鈕

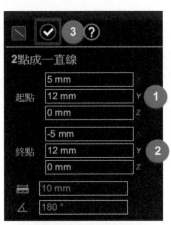

6.3 繪製參考線：點擊**繪畫**裡的**直線**功能，屬性將會顯示

1 點擊起點欄位，輸入 X= 5、Y= 12、Z= 0

2 點擊終點欄位，輸入 X= -5、Y= 12、Z= 0

3 符合條件後，點擊 ✅ 確認按鈕

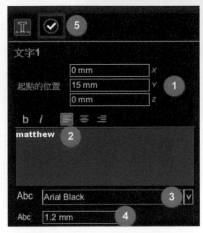

6.4 退出草圖，點擊**工具箱**的**退出目前編輯**功能

6.5 創建文字實體：實體模組裡點擊**建造**裡的**拉伸**功能，將會顯示屬性

1 點選增加符號 ⊕，點選 matthew 文字

2 點擊掃略距離輸入 0.8mm

3 點擊 ✅ 確認按鈕

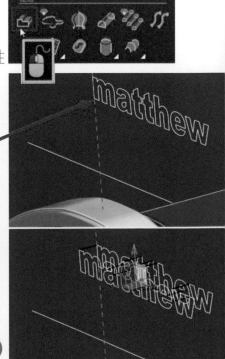
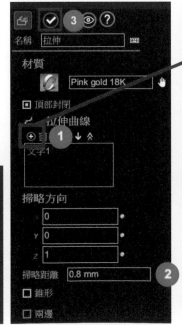

6.6 將曲線貼附至金屬表面先點擊**曲線**裡的**投影曲線**功能，屬性將會顯示

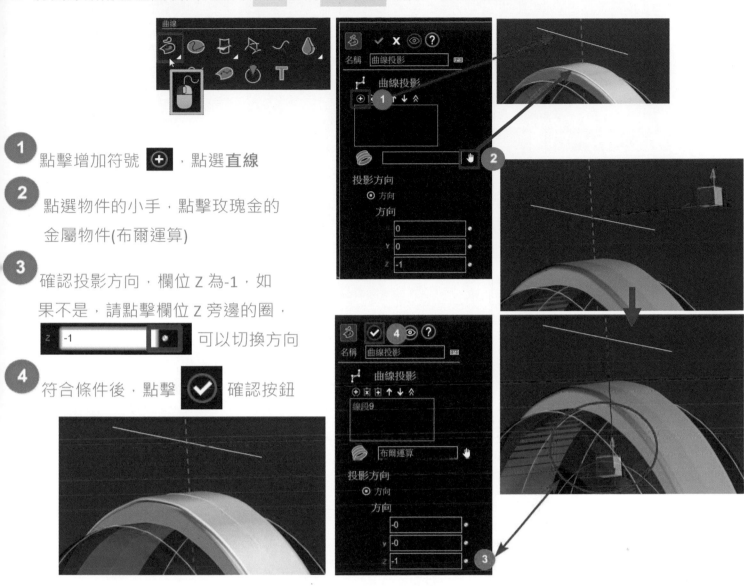

1 點擊增加符號 ⊕ ，點選**直線**

2 點選物件的小手，點擊玫瑰金的
金屬物件(布爾運算)

3 確認投影方向，欄位 Z 為-1，如
果不是，請點擊欄位 Z 旁邊的圈，
可以切換方向

4 符合條件後，點擊 ✓ 確認按鈕

6.7 拉伸的文字沿著曲線貼附，先點擊**變形**裡的**沿曲線纏繞**功能，顯示屬性將會

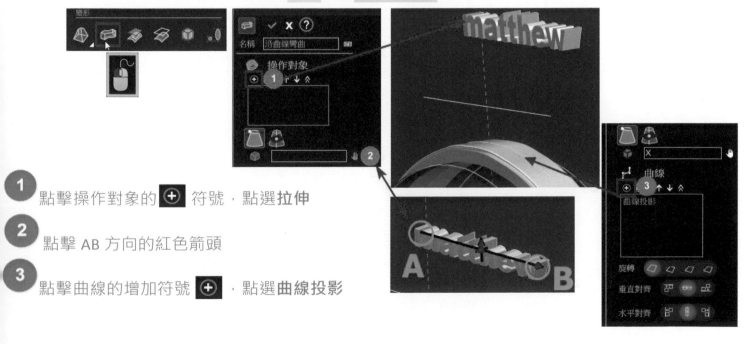

1 點擊操作對象的 ⊕ 符號，點選**拉伸**

2 點擊 AB 方向的紅色箭頭

3 點擊曲線的增加符號 ⊕ ，點選**曲線投影**

4 文字方向不對，可點擊選轉角度 270

5 文字方向不對可以點擊箭頭更換方向

6 符合條件後，點擊 ✓ 確認按鈕

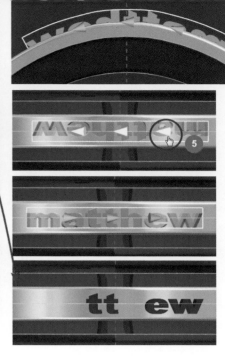

7 如果發現文字少了部分字根，可以對物件雙擊左鍵，將會顯示屬性

8 精度，從中間向左邊調整一小格

9 再次點擊確認，文字會全部顯示

6.8 挖除文字，點擊**特殊效果**的**布爾運算**功能，將會顯示屬性

1 點擊操作對象的增加符號 ⊕ ，點選**布爾運算**

2 點擊增加符號 ⊕ ，點選**沿曲線纏繞**

3 點擊布爾運算的**相減**功能

4 符合條件後，點擊 ✓ 確認按鈕

6.9 最後將**掃略精靈**點擊右鍵，點選展示

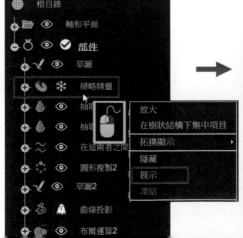

2.5 劇邊密釘鑲墜

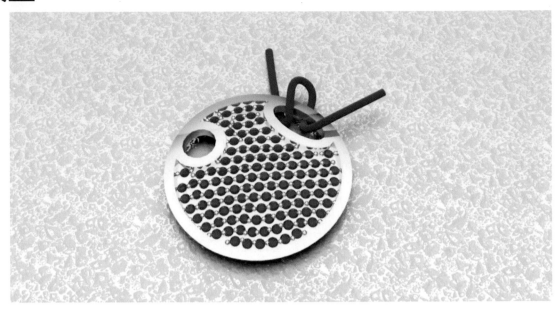

步驟 1. 可以先分解產品，這樣有助於繪圖先後順序的理解

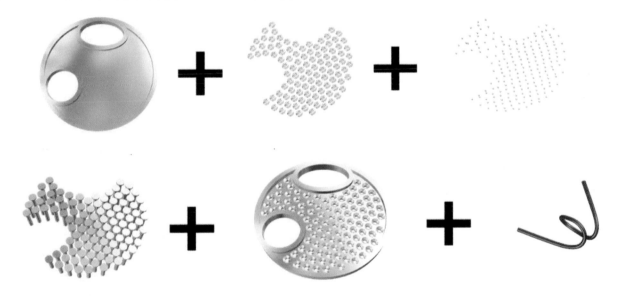

步驟 2. 製作造型板材

2.1 指定平面進入新草圖。點擊 OXY 平面，點選新草圖，將會進入草圖模組

2.2 繪製造型 1 點擊**繪畫**裡的**圓**功能，屬性將會顯示

1 中心位置，欄位 XYZ 輸入 0mm

2 點擊直徑欄位，數值輸入為 32mm

3 符合條件後，點擊 ✓ 確認按鈕

2.2 開啟草圖輔助工具，點擊**啟用/禁用對齊網格** 以及**切齊垂直於** 選項

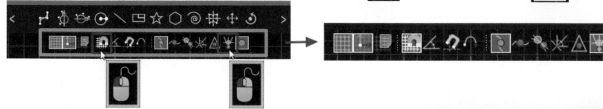

2.3 再次點擊**繪畫**裡的**圓**功能，屬性將會顯示

1 繪製圓心點，將滑鼠游標移至白色線的十字位置，點擊左鍵

2 圓的圓心點會因為**啟用/禁用對齊網格**鎖定至格點

3 繪製半徑或直徑點，將滑鼠游標移至圓的

邊線上停留 1-2 秒鐘

4 此時會因為**切齊垂直於**顯示出邊線與圓心

垂直的虛線，點擊交匯點，繪製圓

5 點擊 ✓ 確認按鈕

2.3 對**繪畫**裡的**圓**功能點擊右鍵，點選**橢圓形**功能，屬性將會顯示

1 繪製的圓心點，將滑鼠游標移至白色線的十字位置，點擊左鍵

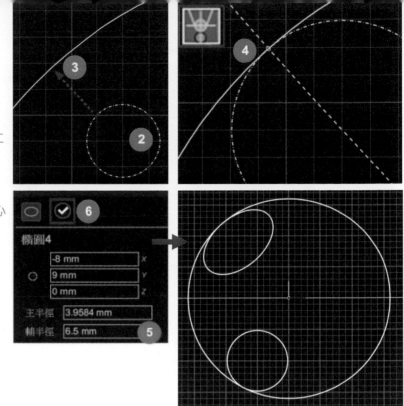

2 橢圓的圓心點會因為啟用/禁用對齊網格鎖定至格點

3 繪製主半徑，將滑鼠游標移至圓的邊線上停留 1-2 秒鐘

4 此時會因為切齊垂直於顯示出邊線與圓心垂直的虛線，點擊交匯點，繪製主半徑

5 點擊輔半徑欄位，輸入 6.5mm

6 點擊 確認按鈕

2.4 關閉草圖輔助工具，再一次點擊啟用/禁用對齊網格 以及切齊垂直於 選項

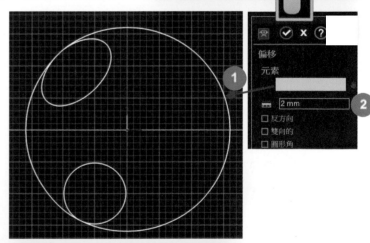

2.5 將曲線都向外複製偏移，點擊修改裡的偏移功能，屬性將會顯示

1 確認元素小手為紅色，表示點選物件模式，直接點選曲線

2 點擊尺寸欄位，偏移尺寸輸入 1.2mm

3 注意箭頭方向，需要向外側偏移，點選反方向

4 點擊 確認按鈕

2.6 再次點擊修改裡的**偏移**功能，將會顯示屬性

1 確認元素小手為紅色，表示點選物件模式，直接點選曲線

2 確認偏移的尺寸為 1.2mm (會載入上一次的數據)

3 注意箭頭方向，需要向外側偏移

4 點擊 ✓ 確認按鈕

2.7 再次點擊修改裡的**偏移**功能，屬性將會顯示

1 確認元素小手為紅色，表示點選物件模式，直接點選曲線

2 確認偏移的尺寸為 1.2mm(會載入上一次的數據)

3 注意箭頭方向，需要向外側偏移，取消"反方向"

4 點擊 ✓ 確認按鈕

2.8 **修剪造型**，點擊修改裡的**修剪曲線**功能，將會顯示屬性

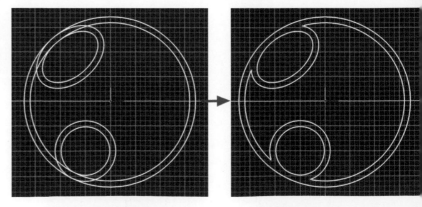

依照綠色編號，點擊曲線，曲線將會被移除

(1) 點擊 ✓ 確認按鈕

2.9 退出草圖，點擊**工具箱**的**退出目前編輯**功能

2.10 創建造型實體：點擊**建造**裡的**拉伸**功能，屬性將會顯示

(1) 點擊材質小手，進入
材質資料庫

(2) 點擊資料庫左側
Gold 9K 資料夾

(3) 資料庫右側 Yellow gold
9K 雙擊左鍵，載入材質

(2) 點擊拉伸曲線增加符號 ⊕，點選圓

(3) 第二次點擊增加符號 ⊕，點選小圓

(4) 第三次點擊增加符號 ⊕，點選橢圓

(5) 掃略方向，欄位 Z 為 1

6 點擊掃略距離欄位，輸入 1mm

7 勾選兩邊欄位

8 符合條件後，點擊 確認按鈕

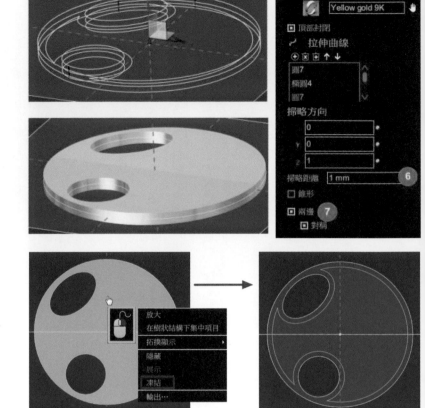

2.11 對拉伸實體點擊右鍵凍結

2.12 依照綠色順序複選曲線，壓住 Ctrl 鍵點選綠色編號曲線，曲線呈現藍色再點擊**建造**的**拉伸**功能

1 確認四條曲線已載入

2 確認掃略方向欄位 Z 為 1

3 點擊掃略距離欄位輸入 2mm

4 符合條件後，點擊 確認按鈕

2.13 製作挖槽，點擊**特殊效果**裡的**布爾運算**功能，屬性將會顯示

1 點擊操作對象增加符號 ⊕，點選**拉伸**

2 再點擊一次增加符號 ⊕，點選**拉伸 2**

3 點擊布爾運算的**相減**功能

4 符合條件後，點擊 ⊘ 確認按鈕

NOTE：布爾運算的操作列表第一順位意義。

當兩物件相減，第一順位物件會保留

2.14 將板材彎折變形，對**變形**裡的**錐形變形**功能點擊右鍵，點選**雙向彎曲**功能

1 點選操作對象小手，點擊**布爾運算**

2 此時會有很多變形的方向，點擊底部
的紅色箭頭，將會載入至屬性

3 點擊角度輸入 30°

4 符合條件後，擊 ⊘ 確認按鈕

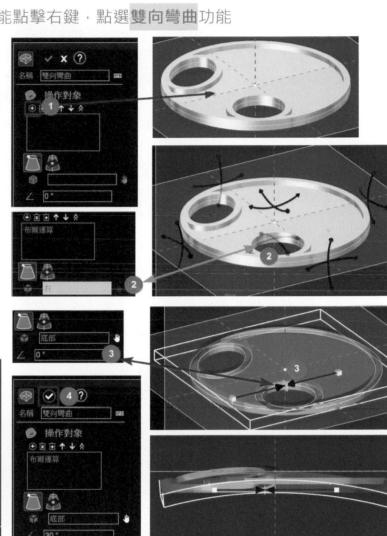

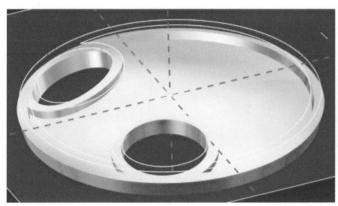

步驟 3. 排列寶石

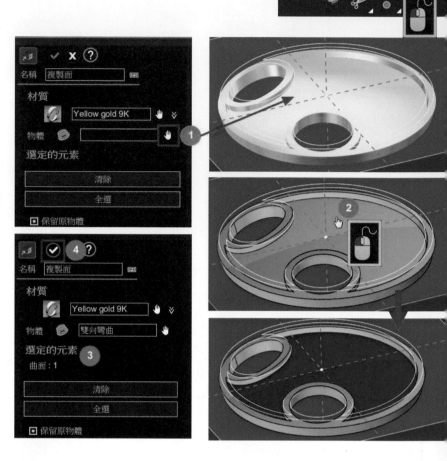

3.1 複製要排列寶石的表面，點擊
曲面控制裡的**複製面**功能

1 點擊物體小手，點選**雙向彎曲**，
物件變灰色

2 點擊表面，將會變藍色表示選取到

3 **選定的元素**資訊將會顯示**曲面:1**

4 符合條件後，點擊 ✓ 確認按鈕

3.2 對樹狀圖的**草圖**與
雙向彎曲點擊右鍵隱藏

3.3 排列寶石位置，從工具欄點擊**珠寶工作檯** 💎 ，點選**鑲嵌寶石**裡的
進階寶石鋪排定位功能，屬性將會顯示

1 點擊選擇物體的小手，點擊**複製面**，
物件被選取後，物件會呈現灰色

2 點擊**邊界線/衝突**頁籤

3 點選**衝突管理**，預設寶石間距 0.2mm

4 點選**檢查邊界線**

5 點選**複製面**，曲面呈現藍色表示已選取

6 選定的元素出現**曲面：1**，表示已選取

7 寶石與曲面邊界限制距離，預設 0.1mm
(此邊界距離將會在排列寶石頁面顯示)

8 點擊**自動鋪排定位**

9 使用**直行鋪排**功能

10 點擊**克拉重量**

11 輸入 0.03ct

12 使用六角形

13 間距輸入 0.3mm

14 點擊**平行排石**，
寶石將自動排列

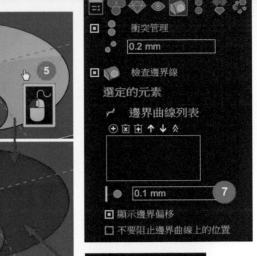

15 點擊**展示**頁籤

16 點擊**顯示距離**，以中心位置，向外面顯示寶石
與寶石之間的距離

17 點擊**檢查有效性**頁籤

18 點擊分佈寶石，寶石將會散開，每次點擊就向外散開一次

19 點擊寶石靠緊，寶石將會散開，每次點擊就向內集中一次，
可以發現有些位置較空

20 點擊**位置**頁籤

21 透過位置列表,點擊增加符號 ⊕

22 對較大空缺位置點擊左鍵,新增寶石位置

23 檢查有效性

24 點擊分佈寶石,寶石將會散開,每次點擊就向外散開一次

25 點擊**預覽**頁籤

26 點選**預覽輸出**,將會寶石鑲在指定位置

27 符合條件後,點擊 ✓ 確認按鈕

步驟 4. 排列鑲爪

4.1 點選**叉狀物**裡的**鑲爪**功能,屬性將會顯示

1 確認參考平面為 OXY 平面

2 中心位置輸入數值 X= 15、Y= 15、Z= 0

3 點擊直徑欄位輸入直徑 0.5mm

4 點擊高度欄位輸入高度 0.5mm

5 點選**模式**的下拉式選單,選擇**圓角**

6 符合條件後,點擊 ✓ 確認按鈕

4.2 點擊 叉狀物 裡的 密釘鑲 功能，屬性將會顯示

1 點擊**位置列表**的增加符號 ⊕，
點選**鑲嵌寶石**

2 點擊複製操作物件的小手，點選**鑲爪**

3 點擊**鑲爪配置**頁籤

4 點選**方式**的下拉式選單，點選為
無共用鑲爪

5 點擊最小鑲爪數目輸入 2

6 點擊默認旋轉角度欄位，輸入角度(依畫面調整)

7 符合條件，點擊 ✓ 確認按鈕

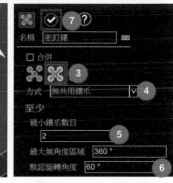

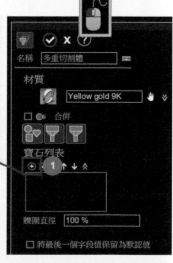

4.3 製作挖除寶石洞的實體：點擊**寶石鑲座**的**多重切割體**功能，屬性會顯示

1 點選寶石列表的增加符號 ⊕，
點選**鑲嵌寶石**

2 位置更換，點擊外側的物件，方
便後續調整

3 點擊**頂部截面**的頁籤

4 點擊旋轉圖示，會以剛點選的綠色切割體為視圖中心調整視角
(每點擊一次就會切換視角方向)

5 切換到此視角，看到每個箭頭

6 點擊支座高度欄位輸入 50%(指的
是孔的大小)

7 點擊支座角度欄位輸入 50°

8 符合條件後，擊 確認按鈕

4.4 挖除寶石洞，點擊**實體模組工具** ，點選**特殊效果**裡的**布爾運算**功能，屬性將會顯示

1 點擊操作對象的增加
符號 ⊕ ，點擊樹狀圖的**雙向彎曲**

2 再一次點擊操作對象的增加符號 ⊕ ，點擊樹
狀圖的**多重切割體**

3 點擊布爾運算裡的**相減**功能

4 點擊 ✓ 確認按鈕

5 將複製面及鑲嵌寶石點擊右
鍵隱藏，就能看到相減的效果

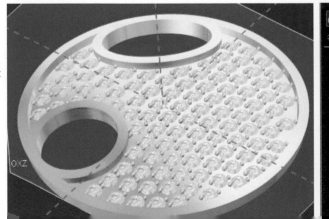

4.5 隱藏複製面及寶石，對樹狀圖的**複製面**及**鑲嵌寶石**點擊右鍵，點選隱藏

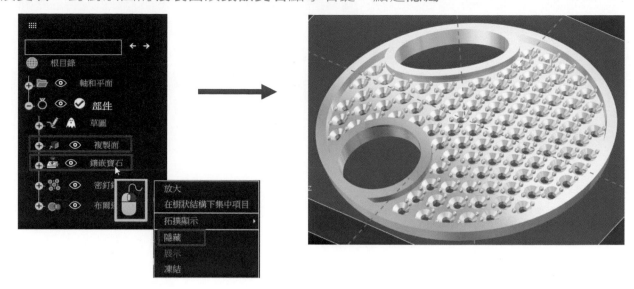

步驟 5. 製作 3D 曲線-繩子

5.1 指定平面進入新草圖。點擊 OXY 平面，平面邊線呈現藍色，表示已選取，點擊進入草圖模組

5.2 繪製鍊子路徑：點擊**繪畫**裡的 **NURBS 曲線**功能，屬性將會顯示

① 先將綠色編號的曲線繪製完畢，再點擊確認

5.3 依照綠色編號 1-16 順序**繪製曲線**，點的位置只有一個原則，在金屬邊兩側(黑色曲線)需要有端點，如圖綠色編號 2、3、6、7、10、11、14、15 的位置

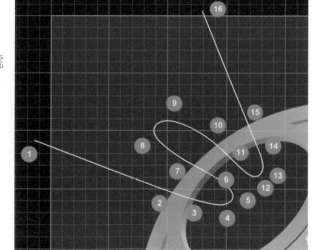

5.4 點擊點裡的啟用/禁用拖動功能

5.5 點擊綠色編號 1 的端點，將會看到軸系落至點上，切換視角，壓住藍色 Z 軸箭頭往下移動

5.6 點擊綠色編號 2 的端點，將會看到軸系落至點上，切換視角，壓住藍色 Z 軸箭頭往下移動

5.7 點擊綠色編號 3 的端點，將會看到軸系落至點上，切換視角，壓住藍色 Z 軸箭頭往下移動

5.8 點擊綠色編號 4 的端點，將會看到軸系落至點上，切換視角，壓住藍色 Z 軸箭頭往下移動

5.9 點擊綠色編號 5 的端點，將會看到軸系落至點上，切換視角，壓住藍色 Z 軸箭頭往下移動

5.10 點擊綠色編號 6 的端點，將會看到軸系落至點上，切換視角，壓住藍色 Z 軸箭頭往上移動

5.10 點擊綠色編號 7 的端點，將會看到軸系落至點上，切換視角，壓住藍色 Z 軸箭頭往上移動

5.11 綠色編號 8 的端點目前不需要動作

5.12 點擊綠色編號 9 的端點，將會看到軸系落至點上，切換視角，壓住藍色 Z 軸箭頭<u>往下移動</u>

5.13 點擊綠色編號 10 的端點，將會看到軸系落至點上，切換視角，壓住藍色 Z 軸箭頭<u>往下移動</u>

5.14 點擊綠色編號 11 的端點，將會看到軸系落至點上，切換視角，壓住藍色 Z 軸箭頭<u>往下移動</u>

5.15 點擊綠色編號 12 的端點，將會看到軸系落至點上，切換視角，壓住藍色 Z 軸箭頭<u>往下移動</u>

5.16 綠色編號 13 的端點目前不需要動作

5.17 點擊綠色編號 14 的端點，將會看到軸系落至點上，切換視角，壓住藍色 Z 軸箭頭<u>往上移動</u>

5.18 點擊綠色編號 15 的端點，將會看到軸系落至點上，切換視角，壓住藍色 Z 軸箭頭<u>往上移動</u>

5.19 點擊綠色編號 16 的端點，將會看到軸系落至點上，切換視角，壓住藍色 Z 軸箭頭<u>往上移動</u>

5.20 退出草圖，點擊**工具箱**的**退出目前編輯**工具

NOTE：當 2D 線條調整成 3D 線條時，除了透過切換視圖來確認立體層次。也需要時常檢視上視圖線條是否移動走位。

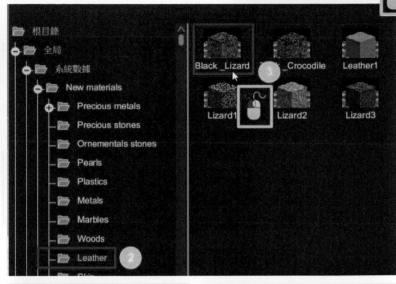

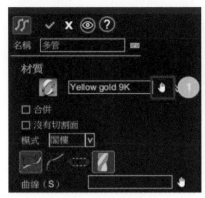

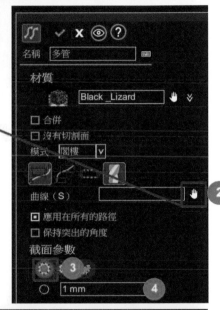

① 點擊材質的小手，進入材質資料庫

② 點選資料庫左側的 Leather 資料夾

③ 對右側內容的 Black_Lizard 雙擊左鍵，
將材質載入至屬性

② 點擊曲線的小手，點選剛剛繪製的曲線

③ 點選截面參數裡的圓

④ 點擊欄位輸入直徑 1mm

⑤ 條件全部輸入完畢時，擊 確認按鈕

2.6 鏤空膨面戒

步驟 1. 可以先分解產品，這樣有助於繪圖先後順序的理解

步驟 2. 製作幾何板材 1

2.1 指定平面進入新草圖。點選 OXZ 平面，點擊新草圖，將會進入草圖模組

2.2 點擊**繪畫**裡的**基本戒圍**功能，屬性將會顯示

1 點擊**大小**裡的**定製的**

2 點擊**直徑**輸入 17mm

3 符合條件後，擊 ✓ 確認按鈕

2.3 退出草圖，點擊**工具箱**的**退出目前編輯**工具

2.4 指定平面進入新草圖。點擊 OYZ 平面，點擊新草圖，對 OXZ 平面點擊右鍵，點選隱藏

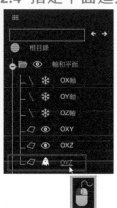

2.5 點擊**繪畫**裡的 **3 點畫弧**功能，屬性將會顯示，依序綠色編號點擊 3 個點，繪製弧線

1 點擊起點欄位，輸入數值 X= 8.2、Y= 12.3、Z= 0

2 點擊中點欄位，輸入數值 X= 3.7、Y= 0、Z= 0

3 點擊終點欄位，輸入數值 X= 2.7、Y= -13.4、Z= 0

4 符合條件後，擊 ✓ 確認按鈕

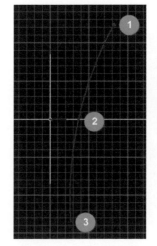

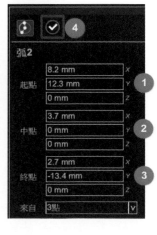

2.6 退出草圖，點擊**工具箱**的**退出目前編輯**功能

2.7 點擊**建造**裡的**拉伸**功能，屬性將會顯示

① 點擊材質的小手，材料庫將會顯示

② 資料庫左側視窗，點擊 Gold 18K 資料夾

③ 資料庫右側視窗，雙擊 Yellow gold 18K，材料將會載入屬性

② 點擊拉伸曲線的增加符號 ⊕
點選**弧**

③ 確認掃略方向，欄位 Z 為 1，
如果不是，點選圓形按鈕 ⦿

④ 點擊掃略距離欄位，輸入 15mm

⑤ 點選**兩邊**

⑥ 符合條件後，擊 ✔ 確認按鈕

2.8 將戒圍的曲線投影至曲面上，點擊**曲線**裡的**曲線投影**
功能，屬性將會顯示

① 點擊曲線投影的增加符號 ⊕，點選戒圍曲線

② 點擊物體的小手，點選曲面

 投影方向確認藍箭
頭的方向是朝物件
方向 (朝右邊)，或
透過 Y 方向改變，
點選圓形按鈕

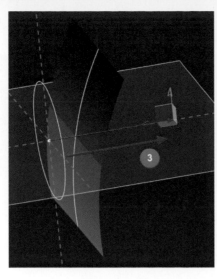

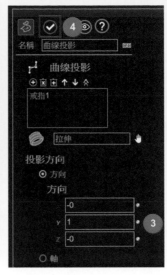

4 點擊 ✓ 確認

2.9 將曲面隱藏。對拉伸曲面點擊右鍵，點選**隱藏**

2.10 點擊**複製**裡的**鏡像**功能，將會顯示屬性

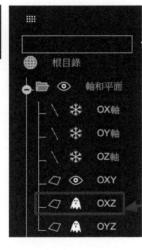

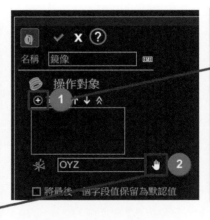

1 點擊操作對象的小手，點選投影曲線

2 點擊參考平面的小手，點選 OXZ 平面

3 符合條件後，擊 ✓ 確認按鈕

2.11 指定平面進入新草圖。 點擊 OYZ 平面，平面將呈現藍色，點擊進入草圖模組

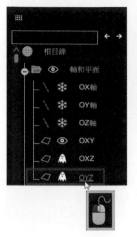

2.12 點擊繪畫裡的 3 點畫弧 功能，屬性將會顯示，依照綠色編號繪製弧線

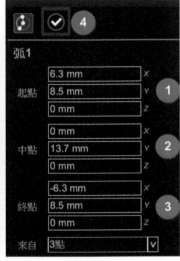

1 點擊起點輸入 X= 6.3、Y= 8.5、Z= 0

2 點擊中點輸入 X= 0、Y= 13.7、Z= 0

3 點擊終點輸入 X= -6.3、Y= 8.5、Z= 0

4 符合條件後，擊 ✓ 確認按鈕

2.13 點擊繪畫裡的 3 點畫弧 功能，屬性將會顯示，依照綠色編號繪製弧線

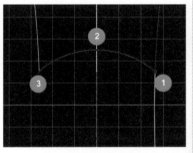

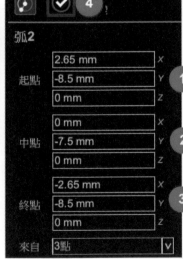

1 點擊起點輸入 X= 2.65、Y= -8.5、Z= 0

2 點擊中點輸入 X= 0、Y= -7.5、Z= 0

3 點擊終點輸入 X= -2.65、Y= -8.5、Z= 0

4 符合條件後，擊 ✓ 確認按鈕

2.14 退出草圖， 點擊**工具箱**的**退出目前編輯**功能

2.15 點擊**建造**裡的**掃略曲線**功能會顯示屬性

1 點擊**路徑**的小手點選**鏡像**

2 點擊增加符號 ⊕ 會新增第二條路徑選項

3 點選**第二條路徑**的小手，點選**曲線投影**

4 **點的數量**點擊欄位輸入 50

5 點擊**截面**頁籤

6 點擊**截面**的小手，點選**弧**

7 點擊控制點的小手，點選 A-A 中間的棕色直線位置

8 點擊增加符號 ⊕，會新增第二個截面選項

9 點擊**第二個截面**的小手，點選**弧**

10 點擊第二個截面**位置**的小手，點選下方正中間線段 B-B 位置，如果發現沒有線段可以選擇，請根據步驟 **11** ~ **13** 嘗試看看。

11 如果沒有位置可以被選擇，請點擊路徑的紅色小手，可**退出選擇路徑**的指令

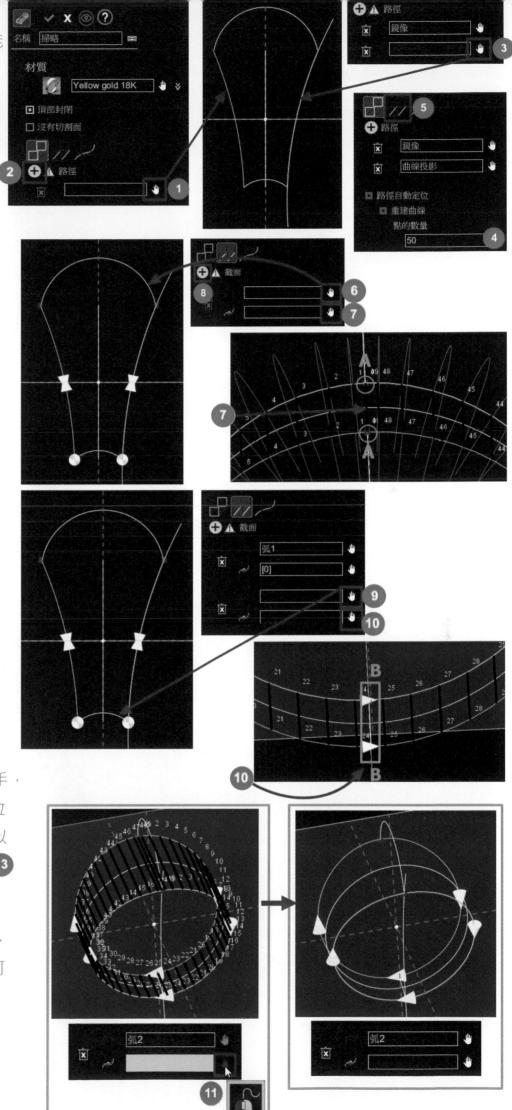

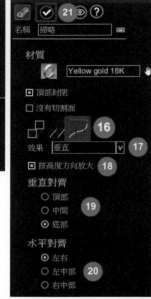

12 點擊**路徑**頁籤

13 將**點的數量**加 1 (51)或者是減 1(49)看效果

14 點擊**截面**頁籤

15 點擊**控制點**的小手，點選 B-B 中間的棕色直線位置

16 點擊**截面方向**頁籤

17 確認形狀的角度是否正確

18 點選**按高度方向放大**

19 點選**垂直對齊**的**底部**選項

20 點選**水平對齊**的**左右**選項

21 點擊 ✓ 確認按鈕　　※ **19** **20** 依當下造型調整

2.16 指定平面進入新草圖。點擊 OXY 平面，平面將會呈現藍色，點擊進入草圖模組

110

2.17 對**繪畫**的**直線**功能點擊右鍵，點選**線段的中點**功能，會顯示屬性，依照綠色編號繪製直線

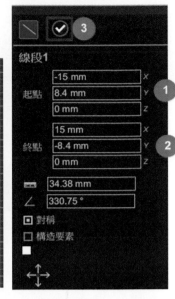

1 點擊**起點**欄位輸入
X=-15、Y=8.4、Z= 0

2 點擊**終點**欄位輸入 X=15、Y=-8.4、Z= 0

3 退出草圖

2.18 將曲線拉伸成曲面，點擊**建造**的**拉伸**功能，
屬性會顯示

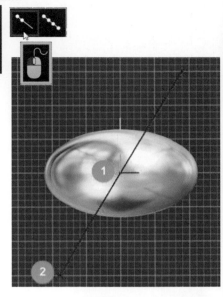

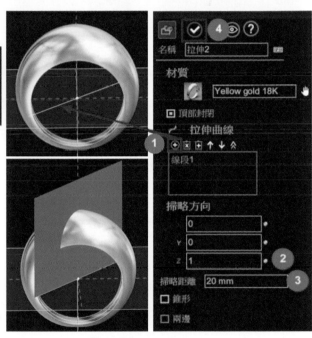

1 點擊**拉伸曲線**的 ⊕ 符號，
點選直線

2 確認**掃略方向**欄位 Z 為 1，如果不是，
點擊方向按鈕 ▪️

3 點擊**掃略距離**輸入 20mm

4 點擊 ✅ 確認按鈕

2.19 曲面沿著軸的方向做圓型複製，點擊**複製**裡的**圓形複製**功能，屬性將會顯示

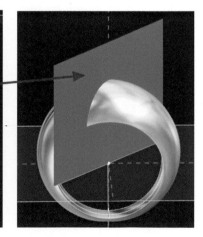

1 點擊**複製操作物件**的 ⊕ 符號，點選曲面

2 點擊旋轉軸的小手，點選樹狀圖裡的 OY 軸

3 預設的開始角度 0°與掃略角度 360°

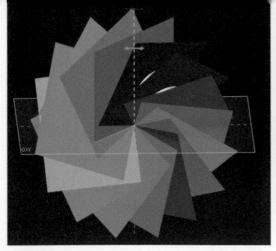

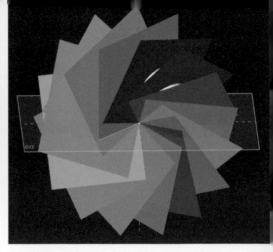

4 點擊複製數量輸入 15

5 點選**合併**

6 符合條件後,點擊 確認按鈕

2.20 製作相交曲線,點擊**曲線**裡的**相交曲線**功能,將會顯示屬性

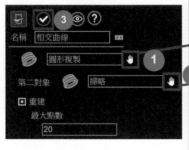

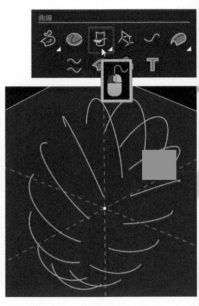

1 點擊小手點選**圓形複製**

2 點擊**第二對象**的小手,點選**掃略**

3 符合條件後,點擊 確認按鈕

2.21 製作板材 1,點擊**建造**的**多管**功能,會顯示屬性

1 點擊曲線的小手,點選相交曲線

2 點選截面參數裡的**定製截面**

3 點擊資料庫

4 對資料庫裡的 Polasm 雙擊,載入 2D 截面

5 點擊角度欄位，輸入 90

6 符合條件後，點擊 確認按鈕

步驟 3. 製作幾何板材 2

3.1 創建板材 2，點擊**複製**的**鏡像**功能，屬性將會顯示

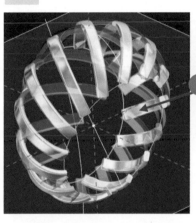

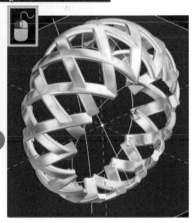

1 點擊操作對象的小手，
點選**多管**

2 鏡像參考平面為 OYZ

3 點擊 確認按鈕

3.2 板材 2 實體縮小一點點，點擊**定位**的**移動/旋轉/縮放**功能，屬性將會顯示

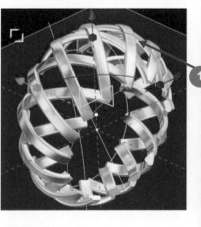
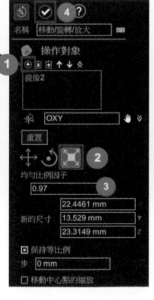

1 點擊操作對象的小手，
點選**鏡像 2**

2 點擊**比例**頁籤

3 點擊**均勻比例因子**欄位，輸入為 0.97

4 符合條件後，擊 確認按鈕

步驟 4. 製作圓管

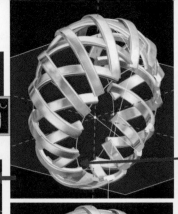

4.1 點擊**建造**裡的**多管**功能，屬性將會顯示

1 點擊曲線的小手，點選
曲線投影(淺藍色曲線)

2 點擊**截面參數**的**圓形**

3 點擊**直徑**欄位輸入 1.5mm

4 符合條件後，點擊 ✓ 確認按鈕

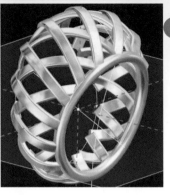

4.1 使用鏡像功能複製多管，點擊**複製**的**鏡像**功能，
屬性將會顯示

1 點擊**操作對象**小手，點選**多管 2**

2 確認**鏡像**參考平面為 OYZ 平面

3 符合條件後，點擊 ✓ 確認按鈕

4.2 **複選物件**，壓住 Ctrl 點擊綠色編號 1-4，物件呈藍色

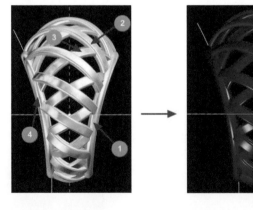

4.3 點選**特殊效果**裡的**布爾運算**功能，將會顯示屬性

1 **4.2 步驟**全部匯入
至**操作對象**清單

2 布爾運算的**相加**

3 符合條件後，擊 ✓ 確認按鈕

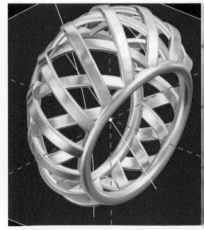

4.4 製作戒圍修改，先點選**布爾運算**，切換**珠寶工作檯** 點擊**編輯工具**裡的**修改戒圍尺寸**功能，屬性將會顯示

1 此功能計算出現有的物件戒圍尺寸

2 點擊**新尺寸**頁籤

3 使用定製的功能，戒圍輸入一開始製作的 17mm

4 點擊**分析**頁籤

5 點擊執行，軟體會分析變形的難易度，紅色為變形困難

6 勾選三角網格化，實體屬性直接轉變為三角網格

7 符合條件後，擊 確認按鈕

2.7　S 型線戒(效果圖)

步驟 1. 可以先分解產品，這樣有助於繪圖先後順序的理解

步驟 2. 製作 S 型戒圈

2.1 指定平面進入新草圖。點擊 OXZ 平面，平面的邊線會呈現藍色，點擊新草圖，將進入草圖模組

2.2 繪製戒圈，點擊**繪畫**裡的**基本戒圍**功能，將會顯示屬性

1 點擊大小裡**定製**的

2 輸入直徑 16mm

3 符合條件後，點擊 確認按鈕

2.3 點擊**繪畫**的**矩形從中心**功能，顯示屬性

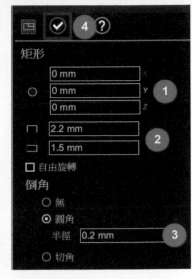

1 中心位置欄位，輸入數值 X Y Z = 0

2 設定矩形大小，長度與寬度輸入

 長度 2.2　　寬度 1.5

3 點擊**圓角**選項，輸入 0.2mm

4 符合條件後，擊 ✓ 確認按鈕

2.4 對圓點擊右鍵**凍結**，曲線

將會變為黑色

2.5 對**繪畫**裡的**垂直對稱曲線**點擊右鍵，點選**對稱垂直平面**，屬性將會顯示

1 依照畫面上的綠色編號 1-9 繪製，

點擊 ✓ 確認按鈕。

NOTE：如果畫的不夠圓，對紅色端點壓住左鍵拖曳移動，讓曲線更貼附黑色的圓

2.6 點擊綠色編號 **1** 端點，對**點**的**啟用/禁用/拖動**功能點擊左鍵，將會看到操作軸

2.7 調整曲線。翻轉至上視圖，對藍色箭頭壓住左鍵往上移動，曲線就會產生弧度效果

2.8 點擊綠色編號 2 端點，翻轉至上視圖，對藍色箭頭壓住左鍵往上移動

2.9 點擊綠色編號 3 端點，翻轉至上視圖，對藍色箭頭壓住左鍵往上移動

2.10 點擊綠色編號 4 端點，翻轉至上視圖，對藍色箭頭壓住左鍵往上移動

2.11 點擊綠色編號 5 端點，翻轉至上視圖，對藍色箭頭壓住左鍵往上移動

2.12 退出草圖，點擊**工具箱**的**退出目前編輯**功能

2.13 將曲線做偏移，點擊**曲線**裡的**修改曲線**功能，屬性將會顯示

1 點擊參考曲線的增加符號 ➕ ，點選曲線

2 點擊**偏移**頁籤

3 勾選偏移

4 點擊偏移距離輸入 1.5mm

5 確認紅色箭頭是否朝向左側（如果不是朝向左側，請點擊偏移方向的下拉式選單，點擊右側）

6 符合條件後，點擊左鍵確認

2.14 點擊**建造**裡的**掃略曲線**功能，屬性將會顯示

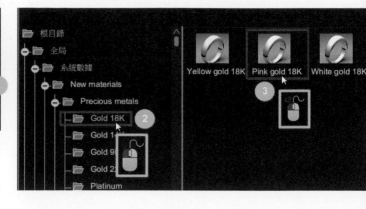

① 點擊材質欄位的小手，更換為金屬材質

② 從材質資料庫左側清單點擊 Gold 18K 資料夾

③ 在右側內容裡，雙擊 Pink gold 18K 圖示，即可載入至屬性

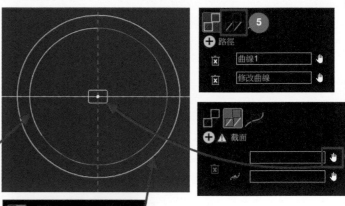

② 點擊路徑的小手，點選**曲線 1**

③ 點擊路徑的增加符號 ⊕ ，
會顯示出第二條路徑選項

④ 點擊第二條路徑的小手，點選**修改曲線**

⑤ 點選**截面**頁籤

⑥ 點擊截面的小手，點選**矩形**

⑦ 點擊**截面方向**頁籤

⑧ 確認截面角度方向為長方形。如果不是，
點擊效果的下拉式選單，改為 90°

⑨ 點選**垂直對齊**的**中間**

⑩ 點選**水平對齊**的**左右** ※⑧-⑨-⑩ 依當下的畫面調整

⑪ 條件全部輸入完畢時，點擊 確認按鈕

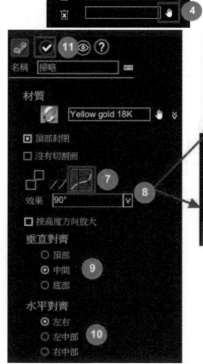

步驟 3. 建立寶石

3.1 將戒子隱藏，對掃略點擊右鍵，點選**凍結**

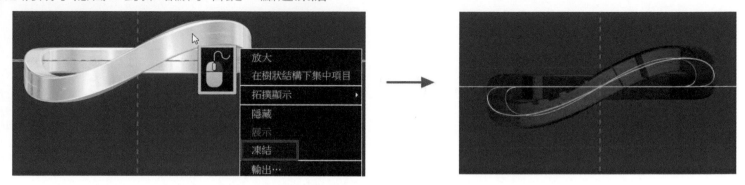

3.2 沿著線鋪排寶石，偏移曲線的整圈圓修改成半圈曲線(上半部)，首先點擊**曲線**裡的**修改曲線**功能，屬性將會顯示

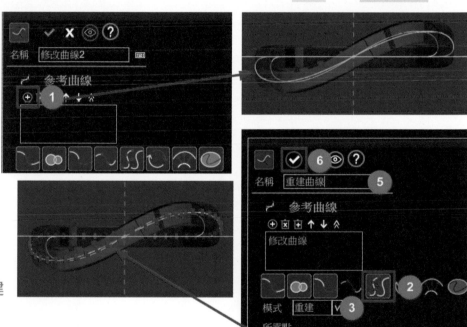

1 點擊參考曲線的增加符號，點選**修改曲線**

2 點擊**簡化或細化曲線**頁籤

3 點擊**模式**下拉式選單，點選**重建**

4 點擊**所需點**的欄位，輸入 50

5 點擊名稱欄位，修改名稱，輸入**重建曲線**

6 符合條件後，點擊 ✓ 確認按鈕

3.3 對樹狀圖裡的**修改曲線(偏移)**點擊右鍵隱藏

3.4 再一次點擊**曲線**裡的**修改曲線**功能，會顯示屬性

1 點擊參考曲線的增加符號，點選**重建曲線**

2 點擊**修剪**頁籤

3 勾選**修剪**選項，曲線上將會出現藍圈

4 對右側的藍圈中心點壓住左鍵拖曳移動至右側中間位置，可以透過 OXY 平面做對齊

5 對左側的藍圈中心點壓住左鍵拖曳移動至左側中間位置，可以透過 OXY 平面做對齊

6 曲線呈現紅色，表示修剪後要保留的曲線，勾選**其他面**選項，會反轉紅色曲線(上半部曲線)

7 點擊連結到支撐物頁籤

8 勾選**連結到支撐物**選項

9 點擊物件的小手，點選**掃略**

10 修改**名稱**欄位，輸入**修改曲線**

11 條件都符合之後，點擊 確認按鈕

12 對重建曲線點擊右鍵，點選**隱藏**

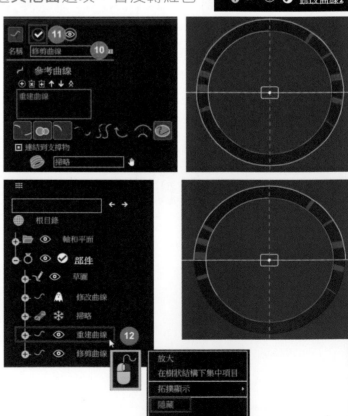

3.5 排列寶石，點擊**珠寶工作檯** ，點擊**鑲嵌寶石**裡的**可變溝道**功能，屬性將會顯示

1 曲線的小手呈現灰色，可直接選曲線，曲線上將會顯示寶石

2 **最小間距**欄位，輸入 0.15mm

3 點擊**展開方式**的下拉式選單，點選**中間對稱**，寶石將沿著曲線中間點，左右兩側排放寶石

4 點選**寶石大小**頁籤

5 點擊自定直徑輸入 1.2mm

6 點擊**寶石數量**欄位，輸入 12

7 點擊**溝槽形狀**頁籤

8 勾選**創建一個通道**選項

9 取消**挖溝**選項

10 **深度**欄位輸入 15%或挖溝底座箭頭往上調整，調整至腰圍高度

11 點擊 確認按鈕

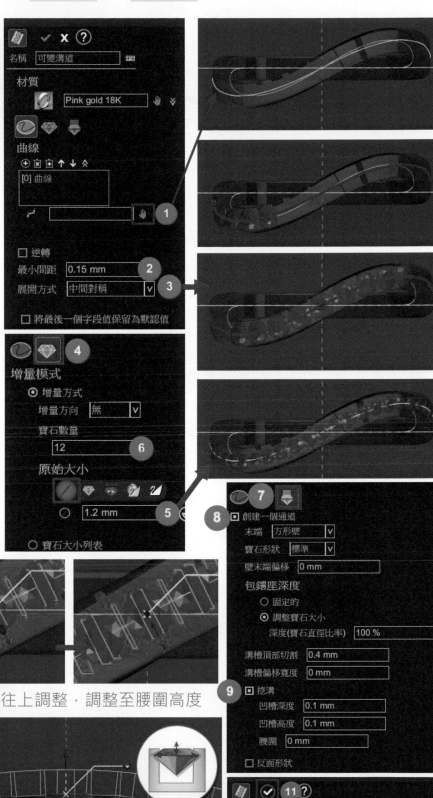

名稱 可變溝道
材質
Pink gold 18K

曲線
[0] 曲線

□ 逆轉
最小間距 0.15 mm **2**
展開方式 中間對稱 ∨ **3**
□ 將最後一個字段值保留為默認值

4 增量模式
○ 增量方式
增量方向 無 ∨
寶石數量
12 **6**
原始大小
○ 1.2 mm **5**
○ 寶石大小列表

7 **8** □ 創建一個通道
末端 方形壁 ∨
寶石形狀 標準 ∨
壁末端偏移 0 mm
包鑲座深度
○ 固定的
◉ 調整寶石大小
深度(寶石直徑比率) 100 %
溝槽頂部切割 0.4 mm
溝槽偏移寬度 0 mm
9 □ 挖溝
凹槽深度 0.1 mm
凹槽高度 0.1 mm
腰圍 0 mm
□ 反面形狀

名稱 可變溝道 **11**
材質
Pink gold 18K

□ 創建一個通道
末端 方形壁 ∨
寶石形狀 標準 ∨
壁末端偏移 0 mm
包鑲座深度
○ 固定的
◉ 調整寶石大小
深度(寶石直徑比率) 15 % **10**
溝槽頂部切割 0.4 mm
溝槽偏移寬度 0 mm
□ 挖溝

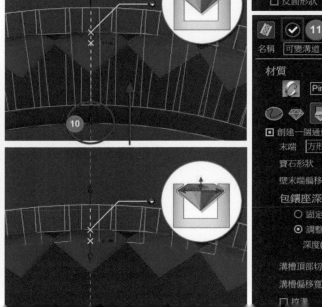

NOTE：如何區分可變溝道及 Elements 元素
可變溝道裡面包含了寶石位置及金屬物體
Elements 只有金屬物體

如果要鑲嵌寶石，這時要選擇可變溝道
如果是要選被挖除的物體，此時可以選擇
可變溝道或是 Elements

3.6 挖除溝槽，點擊**實體模組工具** 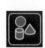，點選**特殊效果**裡的**布爾運算**功能，屬性將會顯示

1　點擊操作對象的增加符號 ⊕，點選**掃略**

2　點擊操作對象的增加符號 ⊕，點選 **Elements**

3　點擊布爾運算的**相減**

4　條件都符合之後，點擊 確認按鈕

3.7 對可變溝道的金屬點擊右鍵隱藏，就可以看到挖除的效果

3.8 點選**珠寶工作檯** ，點擊**寶石創建**裡的**寶石**功能，
會顯示屬性

1　確認參考平面為 OXY 平面

2　寶石規格使用預設值，點擊左鍵確認

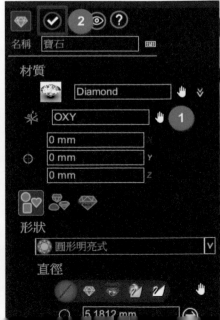

3.9 將寶石形狀鑲嵌至寶石位置，畫面上的寶石不管尺寸多少，都會以**可變溝道**的寶石大小為標準，點擊**鑲嵌寶石**裡的**鑲嵌寶石**，屬性將會顯示

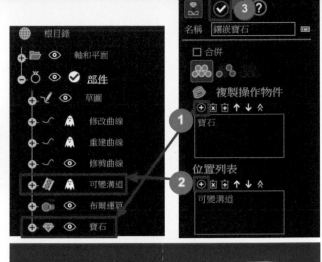

1 點擊複製操作物件的小手，點選**寶石**

2 點擊位置列表的增加符號 　，點選**可變溝道**

3 條件都符合之後，點擊 ✓ 確認按鈕

步驟 4. 建立釘鑲

4.1 點擊**叉狀物**裡的**鑲爪**功能，屬性將會顯示

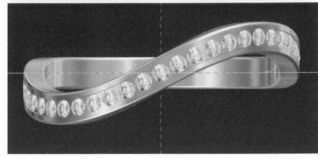

1 確認參考平面為 OXY

2 點擊位置的 XYZ 欄位，輸入 X= 0、Y= 0、Z= -0.1

3 點擊**直徑**欄位，輸入 0.5mm

4 點擊**高度**欄位，輸入 0.3mm

5 點擊**模式**的下拉式選單，點選**圓角**

6 符合條件後，點擊 ✓ 確認按鈕

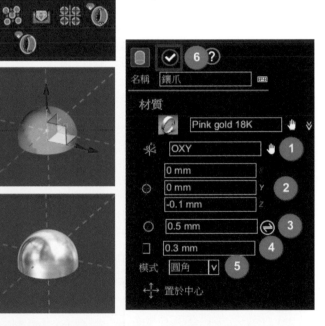

4.2 點擊**叉狀物**裡的**釘鑲**功能，屬性將會顯示

1 點擊**位置列表**的增加符號 ⊕，點選**鑲嵌寶石**

2 **複製操作物件**的小手點選**鑲爪**

3 點擊 ✓ 確認按鈕

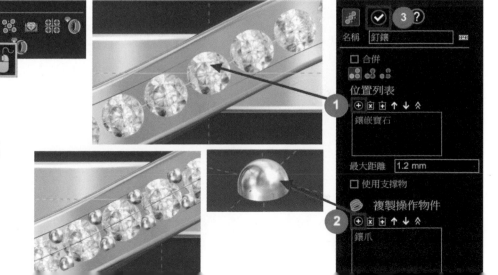

4.3 從側視圖可以了解到鑲爪放上去之後，會發現**可變溝道挖除的長度不夠**，對樹狀圖的**可變溝道**雙擊左鍵，屬性將會顯示

1 點擊**溝槽形狀**頁籤

2 點擊**壁末端偏移**輸入 0.3mm

3 點擊**溝槽偏移寬度**輸入 0.2mm

4 點擊 ✓ 確認按鈕

5 如果物體呈現紅色，代表屬性的數據變更過，此時需要手動更新

6 點擊更新符號

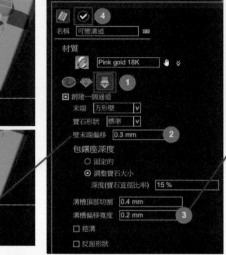

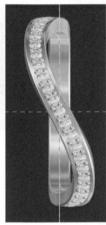

名稱 可變溝道

材質

Pink gold 18K

☐ 創建一個通道
末端　方形壁
寶石形狀　標準
壁末端偏移　0.3 mm　**2**

包鑲座深度
○ 固定的
◉ 調整寶石大小
　深度(寶石直徑比率)　15 %

溝槽頂部切割　0.4 mm
溝槽偏移寬度　0.2 mm　**3**

☐ 挖溝
☐ 反面形狀

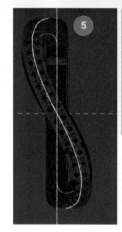

5

6

☐ 根目錄
☐ ◎ 軸和平面
☐ ◎ ✓ 部件

4.4 對金屬物件(布爾運算)點擊右鍵凍結

放大
在樹狀結構下集中項目
拓撲顯示　▶
隱藏
展示
凍結

步驟 5. 建立多重切割體

5.1 挖除寶石洞。點擊**寶石鑲座**裡**多重切割體**功能，屬性將會顯示

1 點擊**寶石列表**的增加符號 ⊕，點選**寶石**

2 點擊頂部截面頁籤

3 點擊旋轉的圖示，畫面會把截面形狀轉換角度，讓使用者易於調整

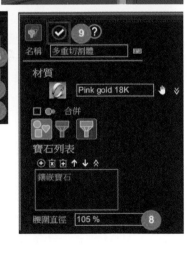

4 點擊**底部類型**的**寶石切割模式**

5 點擊**支座高度**輸入 100%

6 點擊**頂部角度**輸入 55

7 點擊**寶石**頁籤

8 點擊**腰圍直徑**欄位 105%

9 點擊 ✓ 確認按鈕

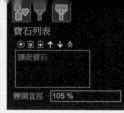

NOTE：多重切割體的挖除尺寸，分為效果圖使
用，以及屬於金屬加工程序的模型圖

1. <u>效果圖</u>：切割體故意做的比寶石大，渲染軟
 體偵測不到金屬與寶石貼合，**渲染成果寶石**
 更明亮，寶石腰圍直徑設定 102%-105%。

2. <u>模型圖</u>：切割體故意做的比寶石小，**寶石腰**
 圍直徑設定 50%-80%。 原因是金工程序必須
 留下足夠的空間讓金工師傅施作。

5.2 鑲爪與戒指相加。 點擊**實體模組工具** ，點選**特殊效果**的**布爾運算**功能，屬性將會顯示

1 點擊操作對象裡的增加符號 ⊕ ，點選樹狀圖裡的**布爾運算**

2 點選操作對象裡的增加符號 ⊕ ，點選樹狀圖裡的**釘鑲**

3 點擊布爾運算的**相加**

4 符合條件後，點擊 確認按鈕

5.3 挖除寶石洞，點選**特殊效果**裡的**布爾運算**功能，屬性將會顯示

 點擊操作對象裡的增加符號 ⊕，
點選**布爾運算 2**

 點選操作對象裡的增加符號 ⊕，
點選**多重切割體**

③ 點擊布爾運算裡的**相減**

④ 點擊 ✓ 確認按鈕

NOTE：如果想看到寶石孔洞，對寶石點擊右鍵隱藏，
將會看到寶石孔洞。以上作法屬於渲染效果圖。

步驟 6. 模型圖

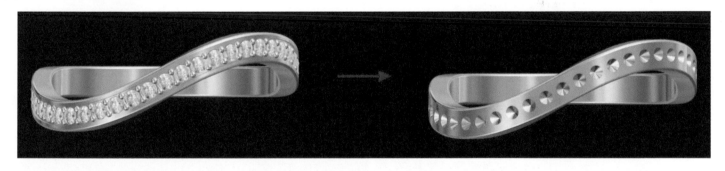

6.1 模型圖從效果圖做修改。整個效果圖裡，只要把釘鑲、溝槽去除，以及把寶石孔洞小一點，這樣
輸出鑄造後的半成品，金工師傅就可以後續在上面施工

6.2 對布爾運算 3 點擊右鍵取消，就可以把布爾運算 3 回到上一次的步驟，布爾運算 3 就會被移除，
變回原本的**布爾運算 2** 及多重切割體

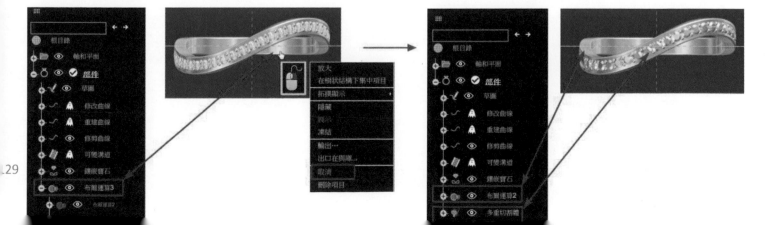

6.3 對布爾運算 2 點擊右鍵取消，就可以把布爾運算 2 回到上一次的步驟，布爾運算 2 就會被移除，變回原本的**布爾運算**及**釘鑲**

6.4 對布爾運算點擊右鍵取消，就可以把布爾運算回到上一次的步驟，布爾運算就會被移除，變回原本的**掃略**及 **Elements**

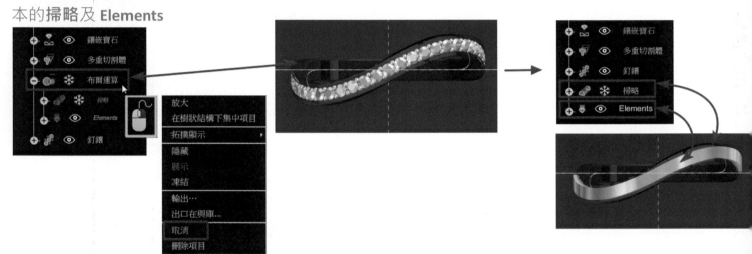

6.5 對 **Elements** 點擊右鍵點選**隱藏**

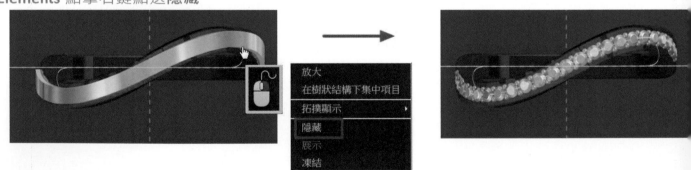

6.6 對**釘鑲**點擊右鍵點選**隱藏**

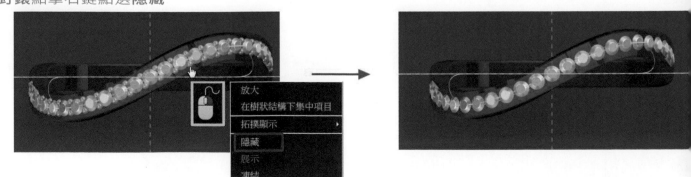

6.7 從**樹狀圖**裡雙擊**可變溝道**，屬性將會顯示

1 點擊**寶石大小**頁籤

2 點擊**根據寶石的腰線**

欄位輸入 0mm

3 點擊 ✓ 確認按鈕

4 多重切割體會呈現紅色，表示需要更新，點擊紅底箭頭符號，更新

6.8 多重切割體雙擊左鍵，將會顯示屬性

1 點擊**寶石**頁籤

2 對鑲嵌寶石點擊右鍵，點選**凍結**

3 點擊**腰圍直徑**輸入 80%

4 符合條件後，點擊 ✓ 確認按鈕

6.9 點擊**特殊效果**的**布爾運算**功能，屬性將會顯示

1 點擊操作對象的增加
符號 ，點擊**掃略**

2 點擊操作對象的增加符號 ⊕ ，點擊**多重切割體**

3 點擊布爾運算的**相減**

4 符合條件後，點擊 ✓ 確認按鈕

5 對鑲嵌寶石點擊右鍵點選**隱藏**

此模型圖為施工前準備~

2.8 雙排戒 (效果圖)

步驟 1. 可以先分解產品，這樣有助於繪圖先後順序的理解

步驟 2. 製作板材

2.1 指定平面進入新草圖。點擊 OXY 平面，平面將會呈現藍色，點擊"新草圖"，將會進入草圖模組

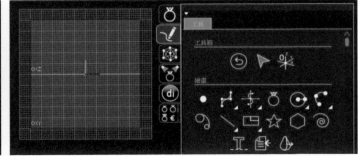

2.2 對繪畫裡的**垂直對稱曲線**功能點擊右鍵，點選**點的對稱曲線**功能，屬性將會顯示

1 取消**封閉曲線**的選項

2 依序綠色編號 1-3 點擊 3 個點繪製出曲線，點擊 ✅ 確認按鈕

2.3 點擊綠色編號 1 端點輸入 X= -38，Y=4.7，Z= 0；點擊綠色編號 2 端點輸入 X= -23，Y=5，Z= 0；點擊綠色編號 3 端點輸入 X= -5，Y=-2，Z= 0

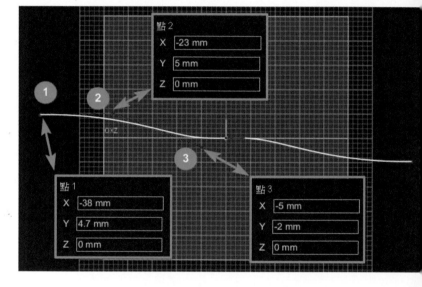

2.4 點擊**繪畫**裡的**矩形從中心**功能，屬性將會顯示

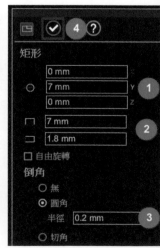

1 矩形中心位置，XYZ 欄位輸入 X= 0、Y= 7、Z= 0

2 設定矩形大小，在長度與寬度的欄位輸入
　　🔲 長度 7mm　　🔲 寬度 1.8mm

3 點擊圓角，點擊半徑欄位 0.2mm

4 符合條件後，點擊 ✅ 確認按鈕

2.5 點擊**工具箱**裡的**退出目前編輯**功能，將會退出 2D 草圖

2.6 點擊建造裡的多管功能，屬性將會顯示

1 點擊材質裡的小手

2 點擊左邊欄位 Gold 18k 資料夾

3 從右邊欄位 White gold 18K 雙擊左鍵，材質會被載入

2 點擊曲線裡的小手，點選曲線

3 點擊截面參數裡的**定製截面**

4 點擊截面的小手，點選矩形

5 符合條件後，點擊 ✓ 確認按鈕

2.7 對**變形**的**錐形變形**功能點擊右鍵，點選**對稱彎曲**功能，屬性會顯示

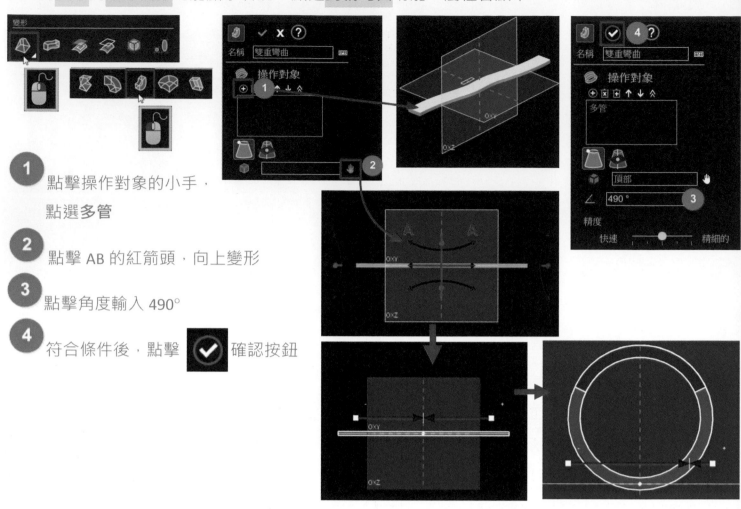

1. 點擊操作對象的小手，點選**多管**

2. 點擊 AB 的紅箭頭，向上變形

3. 點擊角度輸入 490°

4. 符合條件後，點擊 ✓ 確認按鈕

2.8 點擊**定位**裡的**定位**功能，屬性將會顯示

1. 點擊操作對象的小手，點選**雙重彎曲**

2. 符合條件後，點擊 ✓ 確認按鈕

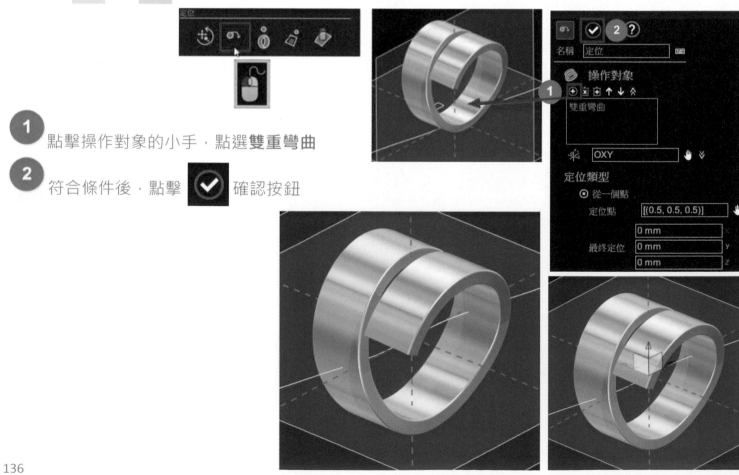

2.9 點擊"定位"呈現藍色。點擊**珠寶工作檯** ，點選**編輯工具**裡的**修改戒圍尺寸**功能

1 已點選的物件將會自動載入操作對象的欄位

2 從前視圖可以發現到，修改戒圍尺寸功能將
會計算出戒指的內圍

3 點擊新尺寸頁籤

4 點擊直徑輸入 16.5mm

5 點擊**分析**頁籤

6 點擊執行按鈕會顯示分析結果，顯示綠色表示戒圍變形難易度為簡單

7 符合條件後，點擊 確認按鈕

步驟 3. 製做曲線，排列寶石

3.1 點擊**實體模組工具** ，對**曲線**裡的**抽取曲線**功能
點擊右鍵，點選**抽取 uv 曲線**，屬性將會顯示

1 點擊物件的小手，點選**修改戒圍尺寸**，
物件將呈現灰色，邊線呈現黑色

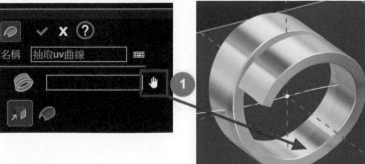

2 點選表面後將呈現藍色

3 點擊**參數**頁籤

4 **iso 曲線類型**預設值在 **u** 邊線為短邊，點選**在 v** 邊線轉為長邊

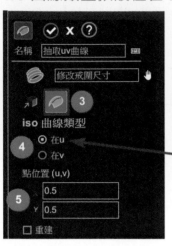

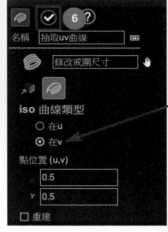

5 使用**點位置(u,v)**的預設值 X=0.5，Y=0.5

6 符合條件後，點擊 ✓ 確認按鈕

3.2 再次點選**抽取 uv 曲線**功能，屬性會顯示

1 點擊物件的小手，點選**修改戒圍尺寸**

2 點擊物件的表面，表面將會呈現藍色

3 點擊**參數**頁籤

4 勾選在 V 方向

5 點擊**點位置(u,v)**的 Y 輸入 0.7

6 點擊 ✓ 確認按鈕

3.3 鑲嵌寶石。點擊**珠寶工作檯** ，點擊**鑲嵌寶石**的**進階寶石鋪排定位**功能，屬性將會顯示

1 點擊物件的小手，點選**修改戒圍尺寸**，物件呈現為灰色

2 點擊**邊界線/衝突**頁籤

3 點選**檢查邊界線**

4 點選表面，表面將呈現藍色，並且**選定的元素**將顯示**曲面:1**

5 點擊**偏移**欄位，輸入 0mm(會在**自動鋪排定位**頁籤，顯示黃色邊界)

6 點擊**自動鋪排定位**頁籤

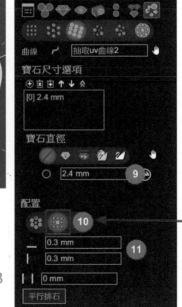

7 點擊**曲線鋪排**

8 點擊曲線

9 點擊直徑輸入 2.4mm

10 點擊**配置**裡的**鋪排**

11 點擊間距欄位，▬主要間距 0.3 ▮第二間距 0.3

（轉換至下視圖視角）

12 對下視圖的曲線中間位置點擊左鍵，寶石位置的中心點將會更換

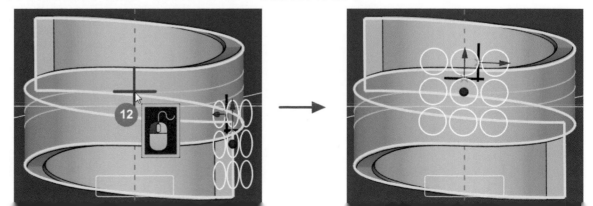

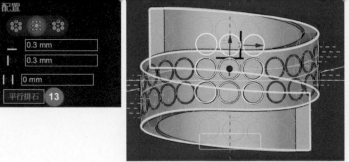

13 點擊**平行排石**按鈕

14 點擊**預覽**頁籤

15 點選**預覽輸出**(功能結束後寶石將會鑲嵌在寶石位置)

16 點選**始終可見**(功能執行過程中都會顯示寶石)

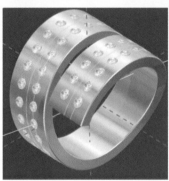

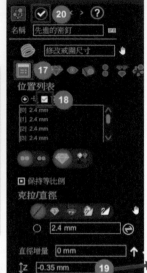

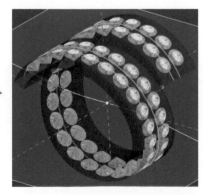

17 點擊**位置**頁籤

18 點選**選擇所有元素**(位置呈現
藍色表示已選取)

19 點擊 **z 參考軸**輸入-0.35mm

20 點擊 確認按鈕

步驟 4. 製做密釘鑲

4.1 對**修改戒圍尺寸**點擊右鍵，點選**凍結**

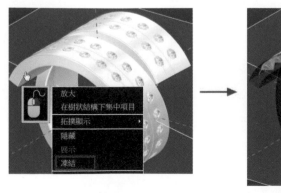

4.2 點擊**叉狀物**的**鑲爪**功能，屬性將會顯示

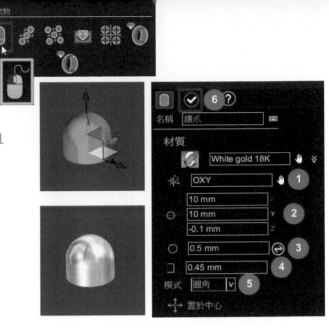

1 確認參考平面為 OXY 平面

2 點擊中心位置，XYZ 欄位輸入 X= 10、Y= 10、Z= -0.1

3 點擊**直徑**輸入 0.5mm

4 點擊**高度**輸入 0.45mm

5 點擊**模式**的下拉式選單，點選**圓角**

6 符合條件後，點擊 確認按鈕

4.3 點擊**叉狀物**的**密釘鑲**功能，屬性將會顯示

1 點擊**位置列表**的增加符號 ⊕ ，點選**鑲嵌寶石**

2 點擊複製操作物件的小手，點選**鑲爪**

3 點擊**鑲爪配置**頁籤

4 點擊**方式**的下拉式選單，點選**無共用鑲爪**

5 點擊**最小鑲爪數目**輸入 4

6 點擊 ✓ 確認按鈕

4.4 修改中心曲線。點擊**實體模組工具** ，點擊**曲線**的**修改曲線**功能

1 點擊**參考曲線**的增加符號 ⊕ ，點選曲線

2 點擊**修剪曲線**頁籤

3 點選**修剪**

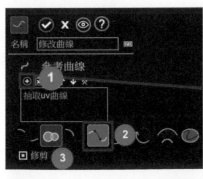

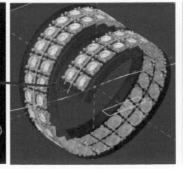

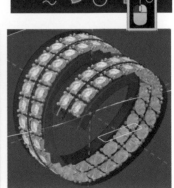

4 將會顯示兩個藍色圓點，針對圓點壓住
左鍵拖曳至密釘鑲後方

5 轉換至另一個視角，針對圓點壓住左鍵
拖曳至密釘鑲後方

6 點擊**連結到支撐物**頁籤

7 點選**連結到支撐物**的功能

8 點擊物件的小手，點選**修改
戒圍尺寸**

9 點擊 ✅ 確認按鈕

10 對**抽取 uv 曲線**點擊右鍵，點選**隱藏**

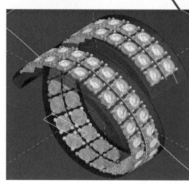

4.5 點擊**建造**裡的**多管**功能，屬性將會顯示

1 點擊曲線裡的小手，點選
中間曲線

2 設定矩形大小，輸入數值
　　長度 5.4　　**寬度 0.7**

3 符合條件後，點擊 ✅ 確認按鈕

4.6 點擊**特殊效果**的**布爾運算**功能，屬性將會顯示

1 點擊操作對象的增加符
號 ⊕ 選**修改戒圍尺寸**

2 點擊操作對象的增加符
號 ⊕ ，點選**多管 2**

3 點擊**布爾運算**的**相減**功能

4 符合條件後，點擊 ✓ 確認按鈕

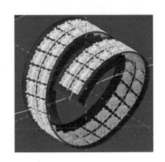

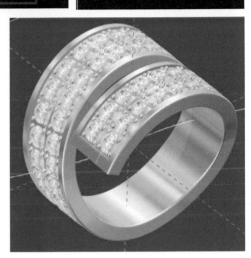

4.7 對**布爾運算**點擊右鍵，點選**凍結**

步驟 5. 製做蜂槽鑲挖槽造型

5.1 **寶石洞**。點擊**珠寶工作檯** ，點擊**寶石鑲座**的**多重切割體**功能，屬性將會顯示

1 點擊寶石列表的增加+符號，點選**寶石**

2 位置更換，點擊最前方的物件，方便後續調整

3 點擊**頂部截面**的頁籤

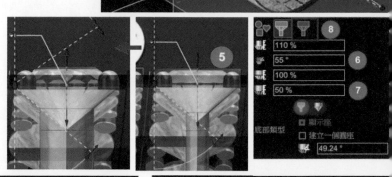

4 點擊旋轉圖示，會以剛點選的綠色切割體為視圖中心調整視角(每點擊一次就會切換視角)

5 切換到此視角，看到每個箭頭

6 點擊**支座角度**輸入 55°

7 點擊**支座高度**輸入 50%(指孔的大小)

8 點擊**底部部分**頁籤

9 點擊**頂孔管模式**下拉式選單，點選**客製**

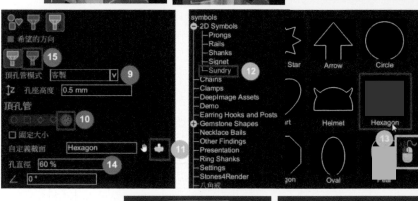

10 點擊**頂孔管**的自訂形狀

11 點擊資料庫，資料庫將會顯示

12 符號頁籤的 2D Symbols 點選 **Sundry**

13 在資料庫右邊對 **Hexagon** 雙擊左鍵

14 點擊**孔直徑**輸入 60%

15 點擊**底部**頁籤，**孔深度**輸入 3mm

16 點擊**底部孔管**的**自訂形狀**

17 點擊資料庫，資料庫將會顯示

18 符號頁籤的 2D Symbols 點選 Sundry

19 在資料庫右邊，Hexagon 雙擊左鍵

20 取消**調整到支座尺寸**

21 點擊孔直徑輸入 105%

22 符合條件後，點擊 確認按鈕

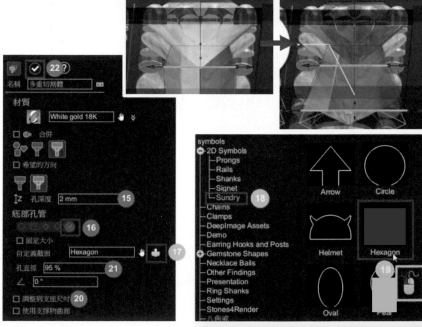

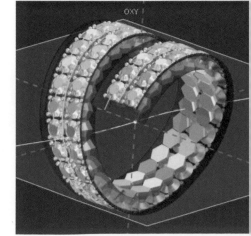

NOTE：多重切割體的挖除尺寸，分為效果圖使用，以及屬於金屬加工程序的模型圖

1. **效果圖**：切割體故意做的比寶石大，渲染軟體偵測不到金屬與寶石貼合，**渲染成果寶石更明亮，在寶石腰圍直徑設定 102%-105%之間。**

2. **模型圖**：切割體故意做的比寶石小，**寶石腰圍直徑設定 50%-80%之間**。原因是金工程序必須留下足夠的空間讓金工師傅施作。

5.2 金屬相加。點擊**實體模組工具** ，點擊**特殊效果**裡的**布爾運算**功能，屬性將會顯示

1 點擊操作對象的增加符號 ⊕ 點選**布爾運算**

2 點擊操作對象的增加符號 ⊕ 點選**密釘鑲**

3 使用布爾運算的**相加**功能

4 符合條件後，點擊 確認按鈕

5.3 挖除寶石洞。點擊**特殊效果**裡的**布爾運算**功能，屬性將會顯示

1 點擊操作對象的增加符號 ⊕ 點選**布爾運算 2**

2 點擊操作對象的增加符號 ⊕ 點選**多重切割體**

3 點擊布爾運算的**相減**功能

4 符合條件後，點擊 確認按鈕

步驟 6. 模型圖

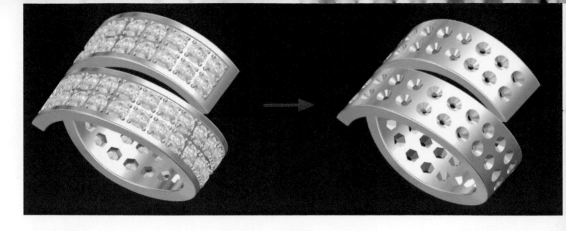

6.1 模型圖從效果圖做修改。整個效果圖裡，只要把密釘鑲、溝槽(多管)去除，以及將把寶石孔洞做小一點，這樣輸出鑄造後的半成品，金工師傅就可以後續在上面施工

6.2 戒圈點擊右鍵取消，就可以把布爾運算 3 退回到上一個的步驟，布爾運算 3 就會被移除，變回原本的**布爾運算 2** 及**多重切割體**

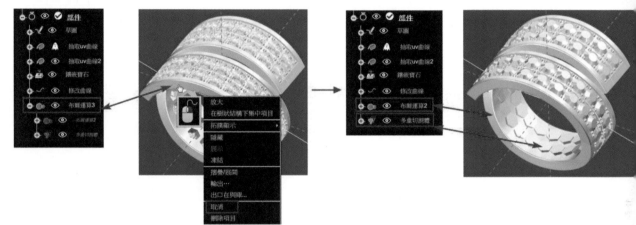

6.3 戒圈點擊右鍵取消，就可以把布爾運算 2 退回到上一個的步驟，布爾運算 2 就會被移除，變回原本的**布爾運算**及**密釘鑲**

6.4 對戒圈點擊右鍵取消，就可以把布爾運算退回到上一次的步驟，布爾運算將會被移除，變回原本的**戒圍尺寸**及**多管**

6.5 樹狀圖的**鑲嵌寶石、密釘鑲**及**多管 2** 點擊右鍵，點選**隱藏**

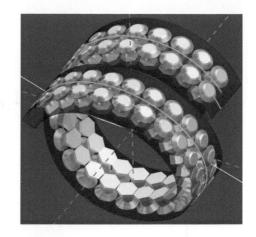

6.6 對樹狀圖的**先進的密釘**雙擊左鍵，屬性將會顯示

1 確認寶石位置是否已選取

2 點擊 Z 參考軸輸入 0mm

3 點擊 確認按鈕

4 物件呈現紅色表示需要更新

5 點擊更新按鈕

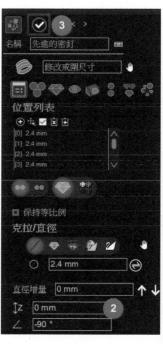

6.7 對**多重切割體**雙擊左鍵，屬性將會顯示

1 點擊**寶石**頁籤

2 點擊**腰圍直徑**輸入 80%

3 位置更換，點擊最前方物件方便後續調整

4 點擊**頂部截面**頁籤

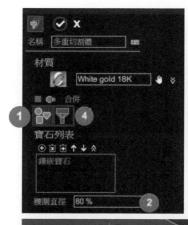

5 點擊旋轉圖示，翻轉至適合的
角度調整

6 切換到此視角，看到每個箭頭

7 點擊**底部部分**頁籤

8 點擊孔直徑輸入 33%(可自行調整)

9 符合條件後，點擊 ✅ 確認按鈕

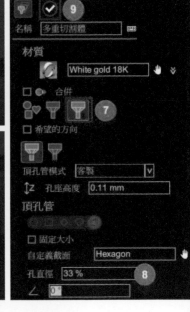

6.8 點擊**特殊效果**的**布爾運算**功能，屬性將會顯示

1 點擊操作對象的增加符號 ⊕ ，點擊**修改戒圍尺寸**

2 點擊操作對象的增加符號 ⊕ ，點擊
多重切割體

3 點擊布爾運算裡的**相減**功能

4 符合條件後，點擊 ✅ 確認按鈕

NOTE：模型圖與效果圖的比較。密釘鑲清底劃邊都交由師傅施作

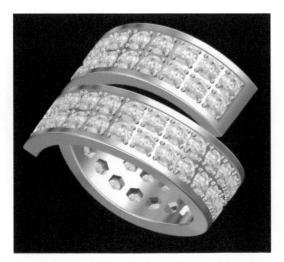

(左)效果圖

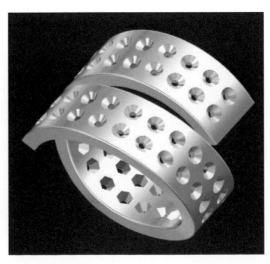

(右)模型圖

2.9 主石夾鑲戒

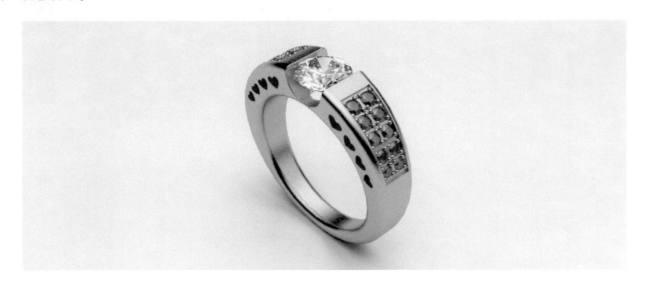

步驟 1. 可以先分解產品，這樣有助於繪圖先後順序的理解

步驟 2. 製作戒圈

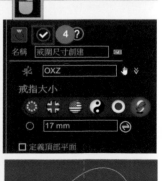

2.1 製作戒圍，點擊珠寶工作檯 ，點擊戒指創建的戒圍尺寸創建功能，
屬性將會顯示

1 確認參考平面是否為 OXZ 平面

2 點擊戒指大小的定製的，點擊直徑輸入 17mm

3 取消頂部偏移平面

4 符合條件後，點擊 確認按鈕

2.2 創建戒指外型線。點擊戒指創建的戒身外型，
屬性將會顯示

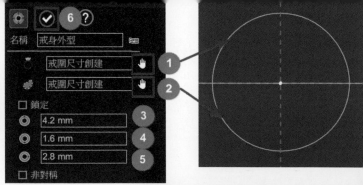

1 點擊**戒指尺寸**的小手，
點擊戒圍尺寸創建(圓)

2 點擊**內部曲線**的小手，點擊戒圍尺寸創建(圓)

3 點擊**頂部**輸入 4.2mm

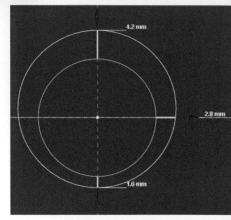

4 點擊**底部**輸入 1.6mm

5 點擊**第一側面**輸入 2.8mm

6 點擊 ✓ 確認按鈕

2.3 製作戒圈，點擊**實體模組工具** 點擊**建造**的**拉伸**功能，屬性會顯示

1 點擊**材質**欄位的小手，更換金屬材質

2 材質資料庫左側點擊 Gold 18K 資料夾

3 右側內容雙擊 Yellow gold 18K 圖示，
即可載入至屬性

2 點擊**拉伸曲線**的增加
符號 ⊕ ，點選大圓

3 點擊**拉伸曲線**的增加
符號 ⊕ ，點選小圓

4 確認 Z 方向為 1

5 **掃略距離**輸入 3mm

6 勾選兩邊

7 點擊 ✓ 確認按鈕

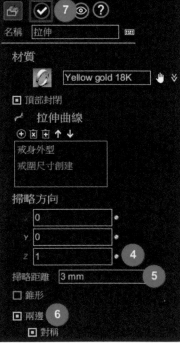

2.4 製作上大下小的戒圈，點擊**變形**的**錐形**功能，將會顯示屬性

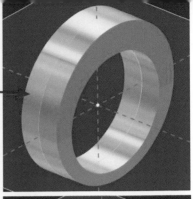

1 點擊操作對象的小手
點選**拉伸**

2 點擊下方 **A-A** 箭頭

3 點擊在**第二長度**輸入 3mm

4 點擊 ✓ 確認按鈕

2.5 製作圓角效果，點擊**特殊效果**裡的**倒角**功能，屬性將會顯示

1 點擊物件的小手點選**拉伸**

2 物件呈現灰色

3 滑鼠移至戒指的表面，表面會有反光效果

4 對表面點擊左鍵，表面的邊界會被自動選取(顯示兩條藍色曲線)

5 **選定的元素**會顯示**邊緣：2**

6 點擊**倒角半徑**輸入 0.8mm

7 點擊 ✓ 確認按鈕

2.6 凍結戒圈，對**倒角**點擊右鍵，點選**凍結**

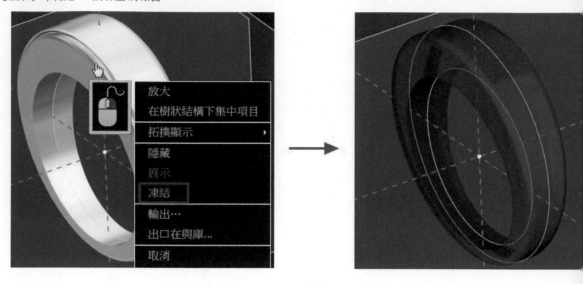

步驟 3. 製作夾鑲主石

3.1 點擊**珠寶工作檯** ，點擊**寶石創建**的**寶石**功能

1 確認參考平面為 OXY 平面

2 中心位置欄位，輸入數值

X= 0mm、Y= 0mm、Z= 11.8mm

3 點擊**直徑**的**克拉重量**功能，點擊克拉輸入 0.5ct

4 符合條件後，點擊 ✅ 確認按鈕

3.2 指定平面進入新草圖。點擊 OXZ 平面，平面將會呈現藍色，點擊**新草圖**，將進入草圖模組

3.3 點擊**繪畫**裡的**圓**功能，將會顯示屬性

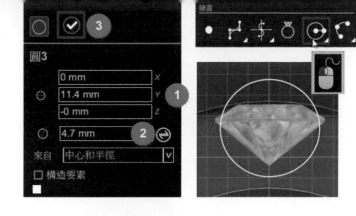

① 點擊圓的**中心位置**輸入 X= 0、Y= 11.6、Z= 0

② 點擊**直徑**輸入 5.2mm

③ 符合條件後，點擊 確認按鈕

圓3

	0 mm	X
○	11.4 mm	Y
	-0 mm	Z
○	4.7 mm	

來自 中心和半徑 ∨

☐ 構造要素

3.4 從工具欄上**工具箱**的**退出目前編輯**點擊左鍵，退出 2D 草圖

工具箱

3.5 點擊**實體模組工具** ，點擊**特殊效果**的**修剪及敲擊**功能，屬性會顯示

① 點擊曲線的小手，點選樹狀圖的草圖(圓 1)

② 點擊操作對象的小手，點選**倒角**

③ 使用**操作**的**修剪**功能

④ 點擊 確認按鈕

名稱 修剪敲擊

曲線 🖐 ①

操作對象
⊕ ②

操作
◉ 修剪 ③
○ 敲擊

部件
戒圍尺寸創建
戒身外型
倒角
寶石
草圖
OXZ
圓1

3.6 **製作圓角效果**，點擊**特殊效果**裡的**倒角**功能，屬性將會顯示

① 點擊物件的小手，點選**修剪敲擊(戒指)**

② 物件呈現灰色

③ 滑鼠移至戒指的表面，表面會有反光效果

④ 對表面點擊左鍵，表面的邊界會自動選取(顯示藍色曲線)

⑤ **選定的元素**會顯示**邊緣：8**

⑥ 點擊**倒角半徑**輸入 0.2mm

⑦ 點擊 確認按鈕

名稱 倒角2

材質
Yellow gold 18K

物體

選定的元素

名稱 倒角2

材質
Yellow gold 18K

物體 修剪敲擊

選定的元素
邊緣：8 ⑤

倒角種類

倒角半徑 0.2 mm ⑥

☐ 僅選邊緣

清除

全選

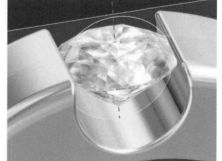

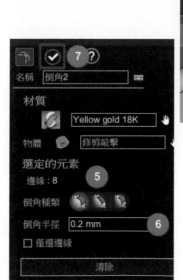

3.7 點擊**曲線**的**抽取曲線**功能，屬性將會顯示

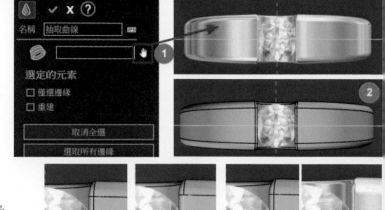

1　點擊物件的小手，點選**倒角 2(戒指)**

2　被選取的物件呈現灰色，可選取的邊為黑色

3　滑鼠的鼠標移至黑色邊線上，黑線將呈現為白線

4　對白線點擊左鍵，白線將變為藍線，表示已選取

5　**選定的元素**將顯示出**邊緣:1**，表示已選取邊線

6　符合條件後，點擊 確認按鈕

3.8 點擊**珠寶工作檯** ，點擊**鑲嵌寶石**的**進階寶石鋪排定位**功能，屬性將會顯示

1　點擊物件的小手，點選**倒角 2(戒指)**

　　物件將呈現灰色

2　點擊**對稱性**頁籤

3　點擊**平面列表**的增加符號 ⊕，點選 OXZ 平面

4　點擊**平面列表**的增加符號 ⊕，點選 OYZ 平面

5　點擊**邊界線/衝突**頁籤

6　點擊**衝突管理**，點擊**寶石間距**輸入 0.25mm

7　點擊**檢查邊界線**選項

8　點擊增加符號 ⊕，點選**抽取曲線**

9　點擊**偏移**輸入 1.5mm

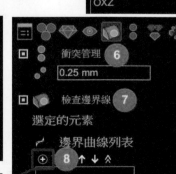

10 點擊**展示**頁籤

11 點擊**顯示距離**選項

12 點擊**顯示屏直徑**選項

13 點擊**顯示碰撞**選項

14 點擊**寶石間距**輸入 0.25mm

15 預設為啟動**顯示位置顏色**選項

16 點擊**顯示未分配的位置顏色**選項

17 點擊**位置**頁籤

18 點擊**直徑**輸入 1.7mm

19 點擊位置列表的增加符號 ⊕ ，滑鼠移至表面，壓住左鍵拖曳移動，寶石位置將會跟著移動，放開左鍵寶石將會定位，建立寶石位置

20 點擊**直徑**輸入 1.6mm

21 對表面壓住左鍵拖曳移動，建立寶石位置

22 點擊直徑裡欄位，輸入 1.5mm

23 對表面壓住左鍵拖曳移動，建立寶石位置

24 點擊**直徑輸入** 1.4mm

25 對表面壓住左鍵拖曳移動，建立寶石位置

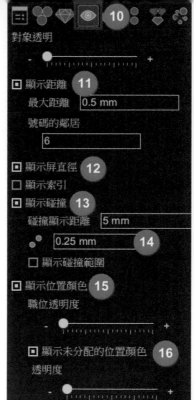

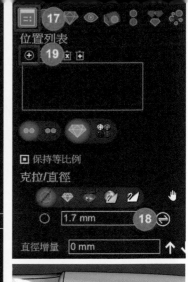

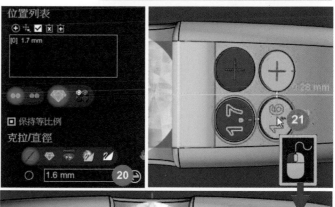

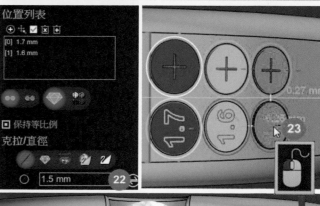

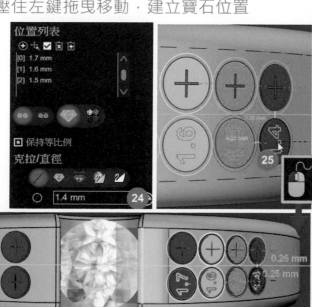

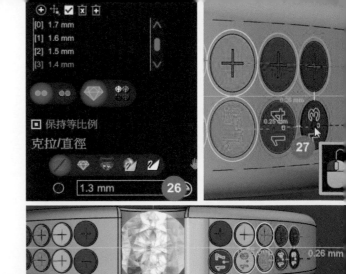

26 點擊**直徑**輸入 1.3mm

27 對表面壓住左鍵拖曳移動，建立寶石位置

28 點擊**選擇所有元素**按鈕

29 點擊 **Z 參考軸**輸入**-0.25mm**

30 點擊**預覽**頁籤

31 點擊"預覽輸出"選項

32 點擊材質的小手，進入資料庫

33 點選 Precious stones 資料夾

34 對 RubY 雙擊左鍵

35 符合條件後，點擊 確認按鈕

36 對戒指點擊右鍵，點選凍結

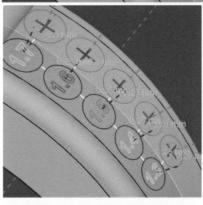

步驟 4. 製作爪子

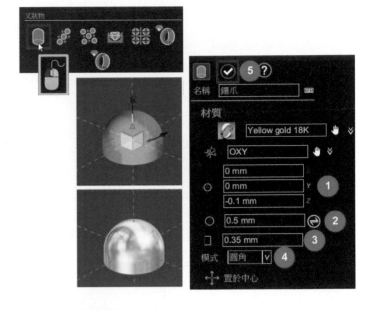

4.1 點擊**叉狀物**的**鑲爪**功能，屬性將會顯示

1 中心位置輸入 X= 0、Y= 0、Z= -0.1

2 點擊**直徑**輸入 0.5mm

3 點擊**圓柱高度**輸入 0.35mm

4 點擊**模式**的下拉式選單，點選**圓角**

5 符合條件後，點擊 確認按鈕

4.2 點擊**叉狀物**裡的**密釘鑲**功能，屬性將會顯示

1 點擊**位置列表**的增加符號 ⊕ ，點選**鑲嵌寶石**

2 點擊**複製操作物件**的小手，點選**鑲爪**

3 點擊**鑲爪配置**頁籤

4 點擊**方式**的下拉式選單，點選**無共用鑲爪**

5 點擊**最小鑲爪數目**輸入 4

6 符合條件後，點擊 確認按鈕

步驟 5. 挖除板材

5.1 製作寶石溝槽 1。 點擊**實體模組工具** ，點擊**曲線**裡的**修改曲線**，屬性將會顯示

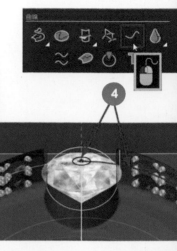

① 點擊參考曲線的增加符號 ，點選**戒身外型**

② 點選**修剪曲線**頁籤

③ 點擊**修剪**選項，紅色曲線上將會顯示藍圈

④ 對藍圈中心點，壓住左鍵拖曳移動至密釘鑲前方

⑤ 對藍圈中心點，壓住左鍵拖曳移動至密釘鑲後方

⑥ 點選**反方向**頁籤

⑦ 先確認**灰色箭頭方向**是否向下

⑧ 如果不是往下，點擊**反向**選項

⑨ 確認**灰色箭頭方向**為向下

⑩ 點擊**連結到支撐物**頁籤

⑪ 點選**連結到支撐物**選項

⑫ 點擊物件的小手，點選樹狀圖裡的**倒角 2**

⑬ 符合條件後，點擊 確認按鈕

⑭ 對**戒身外型**點擊右鍵，點選**隱藏**

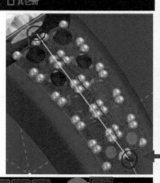

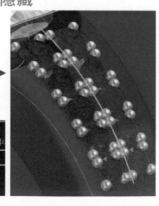

5.3 製作寶石溝槽 2。 點擊建造的**多管**功能

1 點擊曲線的小手，點選**修改曲線**

2 設定矩形大小，長度與寬度輸入
 長度 4.2　　寬度 0.6

3 點擊**調整大小**頁籤

4 **縮放模式**下拉式選單，點選**線性**

5 點擊**比例因子**輸入 0.8

6 點擊 ✓ 確認按鈕

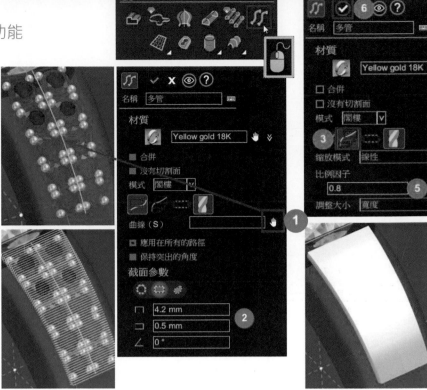

5.4 複製寶石溝槽。 點擊**複製**的**鏡像**功能，

屬性將會顯示

1 點擊操作對象的小手，點選**多管**

2 參考平面為 OYZ 平面

3 符合條件後，點擊 ✓ 確認按鈕

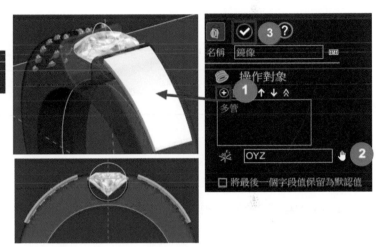

5.5 點擊**特殊效果**的**布爾運算**功能，將會顯示屬性

1 點擊操作對象的增加符號 ⊕，點選**倒角 2**

2 點擊操作對象的增加符號 ⊕，點選**多管**

3 點擊操作對象的增加符號 ⊕，點選**鏡像**

4 點擊布爾運算的相減功能

5 符合條件後，點擊 ✓ 確認按鈕

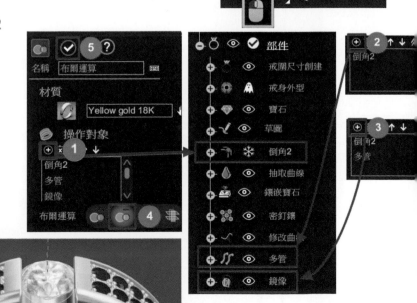

步驟 6. 挖除心型造型

6.1 指定平面進入新草圖。 點擊 OXZ 平面,平面將呈現藍色,點擊進入草圖模組

6.2 點擊**繪畫**裡的**矩形從中心**功能,將會顯示屬性

1 中心位置輸入 XYZ= 0mm

2 設定矩形大小,長度與寬度輸入 長度 1.6 寬度 1.6

3 符合條件後,點擊 ✅ 確認按鈕

4 點擊曲線,會顯示屬性

5 點選構造要素,曲線將會變為虛線

6 符合條件後,點擊 ✅ 確認按鈕

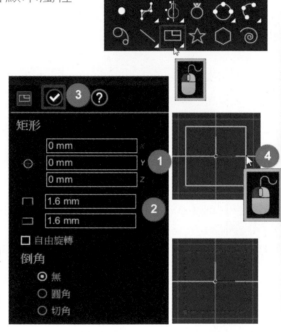 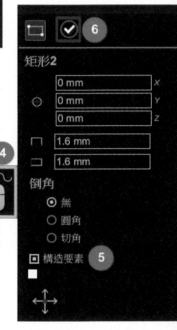

6.3 創建愛心形狀。 點擊**繪畫**的**垂直對稱曲線**功能,屬性將會顯示

1 根據綠色編號 1 - 8 位置點擊繪製愛心造型,將形狀限制在矩形內

2 符合條件後,點擊 ✅ 確認按鈕

6.4 點擊**工具箱**的**退出目前編輯**功能,退出 2D 草圖

6.5 將線條儲存為資料庫

1 點選曲線

2 點擊**主選單**

3 點擊**檔案** **4** 點擊**出口在與庫**

5 將顯示出資料庫的資料夾

6 點擊**新資料夾**(此步驟可省略)

7 重新命名資料夾名稱 **8** 進入 2D 資料夾

9 輸入 Heart 檔案名稱 **10** 點擊**存檔**

11 點擊**方向**的下拉式選單，點選**前面**

12 點擊 確認按鈕

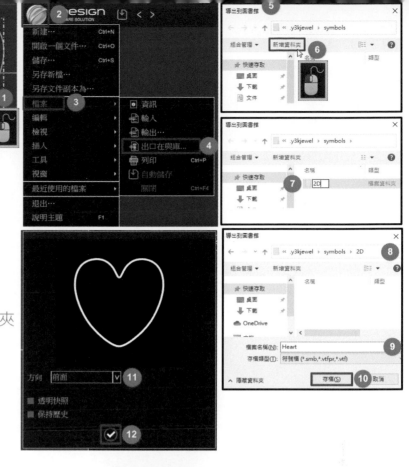

6.6 退出草圖。點擊**工具箱**的**退出目前編輯**功能，退出 2D 草圖

6.7 凍結戒指。布爾運算點擊右鍵，點選**凍結**

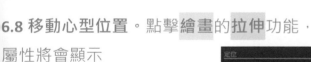

6.8 移動心型位置。點擊**繪畫**的**拉伸**功能，
屬性將會顯示

1 點擊操作對象的增加
符號 ⊕ ，點選**曲線**

2 點擊**移動**輸入 X= 3.85、Y= 0、Z= 9.6

3 點擊**旋轉**頁籤

4 點擊 **Y 角**輸入 20°

5 點擊 確認按鈕

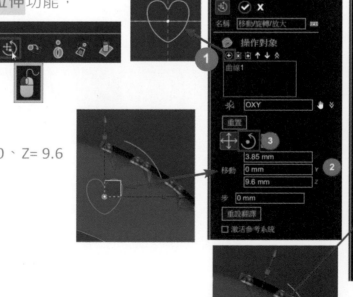

6.9 移動心型位置。點擊**繪畫**的**拉伸**功能，屬性將會顯示

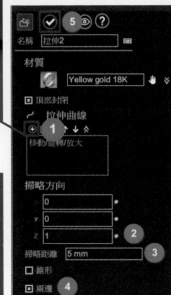

1 點擊拉伸曲線的相加符號 ⊕ ，
點選曲線

2 確認掃略方向 Z=1

3 **掃略距離**輸入 5mm

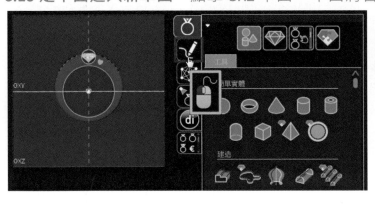

4 點擊**兩邊**選項

5 點擊 ✓ 確認按鈕

6.10 定平面進入新草圖。點擊 OXZ 平面，平面將會呈現藍色，點擊進入草圖模組

6.11 繪製位置參考線。點擊**繪圖**的 **3 點畫弧**功能，
將會顯示屬性

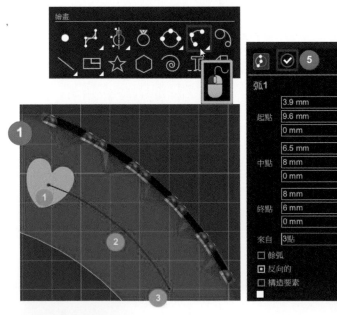

1 根據綠色編號 1-3 位置，點擊繪製弧線

2 點擊**起點**輸入 X= 3.9，Y= 9.6，Z= 0

3 點擊**中點**輸入 X= 6.5，Y= 8，Z= 0

4 點擊**終點**輸入 X= 8，Y= 6，Z= 0

5 符合條件後，點擊 ✓ 確認按鈕

6.12 點擊**工具箱**的**退出目前編輯**功能，退出 2D 草圖

6.13 排列愛心實體。 點擊**複製**裡的**沿線複製**功能，將會顯示屬性

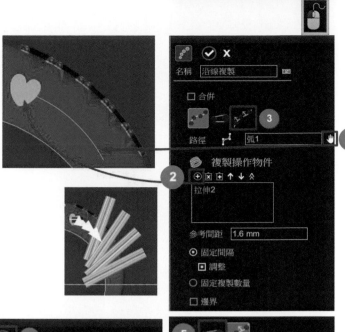

1 點擊路徑的小手，點選 3 點畫弧(曲線)

2 點擊複製操作物件的小手，點選**拉伸 2**

3 點擊**物件定位**頁籤

4 點擊**物件定位**裡的下拉式選單，點選曲線中心

5 點擊**漸變方式**頁籤

6 點擊**縮放比例樣式**的下拉式選單，點選**使用係數**

7 點擊**比例係數**輸入 0.8

8 符合條件後，點擊 確認按鈕

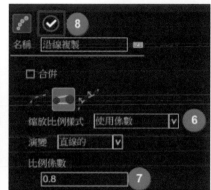

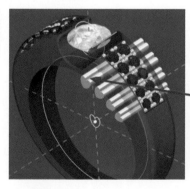

6.14 鏡像愛心實體。 點擊**複製**裡的**鏡像**功能，屬性將會顯示

1 點擊操作對象的增加符號 ⊕，點選**沿線複製**

2 確認參考平面為 OYZ 平面

3 符合條件後，點擊 確認按鈕

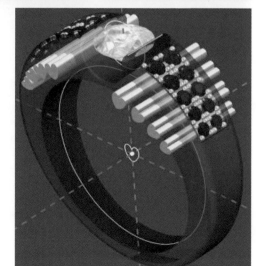

6.15 挖除愛心實體。點擊**特殊效果**裡的**布爾運算**功能，屬性將會顯示

1 點擊操作對象的 ⊕ 符號，點選**布爾運算**

2 點擊操作對象的 ⊕ 符號，點選**沿線複製**

3 點擊操作對象的 ⊕ 符號，點選**鏡像 2**

4 點擊布爾運算的**相減**功能

5 符合條件後，點擊 確認按鈕

6 對戒指點擊右鍵，點選**凍結**

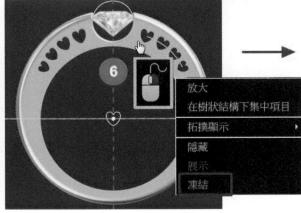

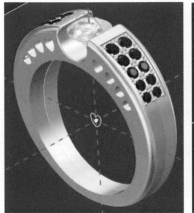

步驟 7. 製作寶石孔

7.1 點擊**珠寶工作檯** 💎，點擊**寶石鑲座**的**多重切割體**功能，屬性會顯示

1 點擊寶石列表的增加符號 ⊕，
點選**鑲嵌寶石**

2 位置更換，點擊最前方的物件，
方便後續調整

3 點擊頂部截面頁籤

4 點擊圖示翻轉至適合
調整的角度

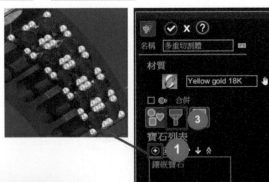

5 點擊**寶石切割模式**

6 點擊**支座高度**輸入 100%

7 點擊**頂部角度**輸入 55°

8 點擊**寶石**頁籤

9 點擊**腰圍直徑**輸入 105%

10 點擊 確認按鈕

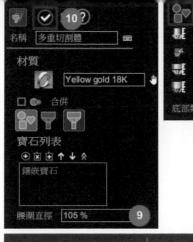

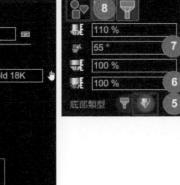

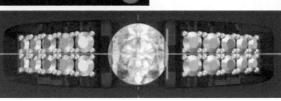

7.2 製作寶石卡口。點擊**寶石鑲座**的**多重切割體**功能，
屬性將會顯示

1 點擊寶石列表的增加符號 ⊕ ，點選**寶石**

2 點擊**頂部截面**頁籤

3 點擊**頂部角度**輸入 55°

4 點擊**支座高度**輸入 50%

5 點擊**寶石**頁籤

6 點擊**腰圍直徑**輸入 105%

7 點擊 ✓ 確認按鈕

5.16 點擊**特殊效果**裡的**布爾運算**功能，將會顯示屬性

1 點擊操作對象的增加符號 ⊕ ，點選**布爾運算 2**

2 點擊操作對象的增加符號 ⊕ ，點選**密釘鑲**

3 點擊布爾運算的**相加**功能

4 點擊 ✓ 確認按鈕

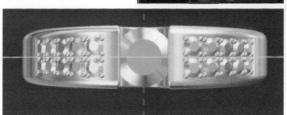

5.17 點擊**特殊效果**裡的**布爾運算**功能，屬性將會顯示

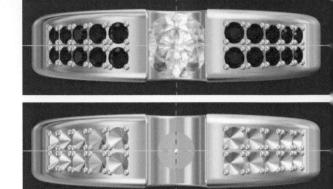

1 點擊操作對象的增加符號 ⊕ ，點選**布爾運算 3**

2 點擊操作對象的增加符號 ⊕ ，點選**多重切割體**

3 點擊操作對象的增加符號 ⊕ ，點選**多重切割體 2**

4 點擊布爾運算的**相減**功能

5 符合條件後，點擊 ✅ 確認按鈕

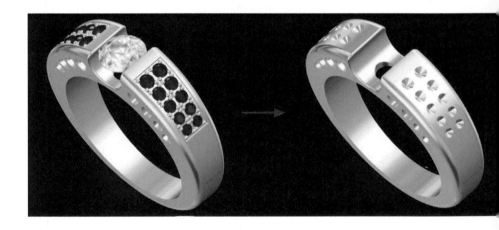

寶石隱藏後效果

步驟 8. 模型圖

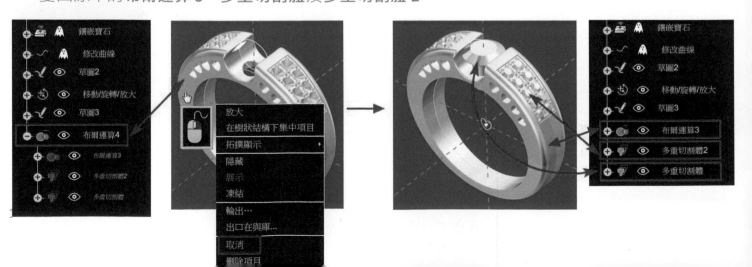

8.1 模型圖從效果圖做修改。整個效果圖裡，只要把釘鑲、溝槽去除，以及把寶石孔洞小一點，這樣輸出鑄造後的半成品，金工師傅就可以後續在上面施工

8.2 布爾運算 4 點擊右鍵取消，可以把布爾運算 4 退回到上一次的步驟，布爾運算 4 將被移除變回原本的**布爾運算 3、多重切割體**及**多重切割體 2**

8.3 布爾運算 3 點擊右鍵取消，可以把布爾運算 3 退回到上一次的步驟，布爾運算 3 將被移除變回原本的**布爾運算 2** 及密釘鑲

8.4 布爾運算 2 點擊右鍵取消，就可以把布爾運算 2 退回到上一次的步驟，布爾運算 2 就會被移除，變回原本的**布爾運算、沿線複製**及**鏡像**

8.5 布爾運算點擊右鍵取消，就可以把布爾運算回到上一次的步驟，布爾運算將會被移除，變回原本的**倒角 2、多管**及**鏡像**

8.6 對樹狀圖的**密釘鑲**、**多管**、**鏡像**點擊右鍵，點選**隱藏**

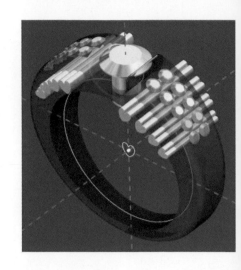

8.7 對**多重切割體**點擊右鍵，**取決於**→**鑲嵌寶石**→點選**先進的密釘鑲**，屬性將會顯示

 確認是否有**全選所有元素**

2 點擊 **z 參考軸**輸入 0mm

3 點擊 ⊘ 確認按鈕

4 多重切割體會呈現紅色

5 點擊更新符號

8.8 多重切割體雙擊左鍵，屬性將會顯示

 點擊**腰圍直徑欄位**輸入 80%

2 點擊 ⊘ 確認按鈕

8.9 對多重切割體 2 雙擊左鍵將會顯示屬性

1 點擊**腰圍直徑**輸入 80%

2 點擊**頂部截面**頁籤

3 點擊**支座高度**輸入 35%

4 點擊 ✅ 確認按鈕

NOTE：夾鑲兩側溝槽，保留給鑲嵌師傅施作

8.10 點擊特殊效果裡的布爾運算功能，將會顯示屬性

1 點擊增加符號 ⊕，點選**倒角 2**

2 點擊增加符號 ⊕，點選**多重切割體 2**

3 點擊增加符號 ⊕，點選**多重切割體**

4 點擊增加符號 ⊕，點選**沿線複製**

5 點擊增加符號 ⊕，點選**鏡像 2**

6 點擊布爾運算的**相減**功能

7 符合條件後，點擊 ✅ 確認按鈕

NOTE：模型圖與效果圖的比較。主石卡口、密釘鑲清底剷邊，都交由師傅施作

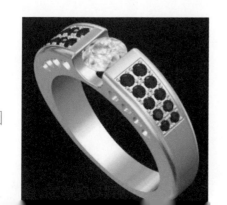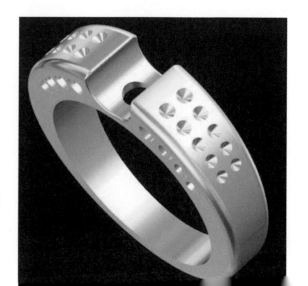

(左)效果圖　　　　　　　　　(右)模型圖

2.10 城堡鑲戒

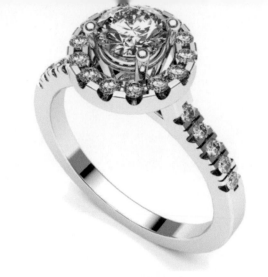

步驟 1. 可以先分解產品，這樣有助於繪圖先後順序的理解

步驟 2. 製作主石

2.1 點擊**珠寶工作檯** ，點擊**戒指創建**的**戒圍尺寸創建**功能，屬性將會顯示

1 點擊戒指大小的**定製的**

2 點擊**直徑**輸入 16.5mm

3 點擊**頂部偏移**輸入 4mm

4 符合條件後，點擊 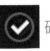 確認按鈕

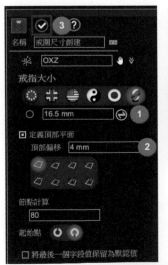

2.2 創建寶石。 點選**戒圍尺寸創建**，
平面跟戒圍呈藍色，點擊**寶石創建**的
寶石功能，屬性將會顯示

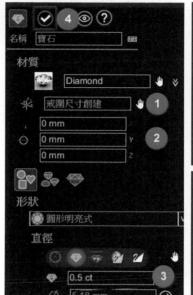

1 確認參考平面為**戒圍尺寸創建**

2 中心位置 XYZ 為 0，寶石放置原點

3 點擊**克拉**輸入 0.5ct

4 符合條件後，點擊 ✓ 確認按鈕

步驟 3. 製作管子形狀

3.1 點擊**實體模組工具** ，點擊**曲線**裡的**修改曲線**功能，屬性將會顯示

1 點擊參考曲線的增加符號 ⊕，
點選**寶石**

2 點擊**偏移**頁籤

3 點擊**偏移**選項

4 確認箭頭方向朝外，**偏移方向**下拉式選單，點選**右側**

5 點擊**偏移距離**輸入 0.3mm

6 點擊 ✓ 確認按鈕

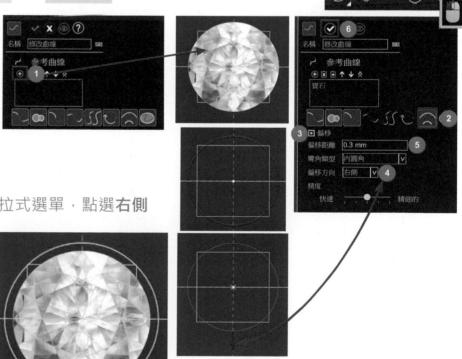

3.2 點擊**曲線**裡的**修改曲線**功能，屬性將會顯示

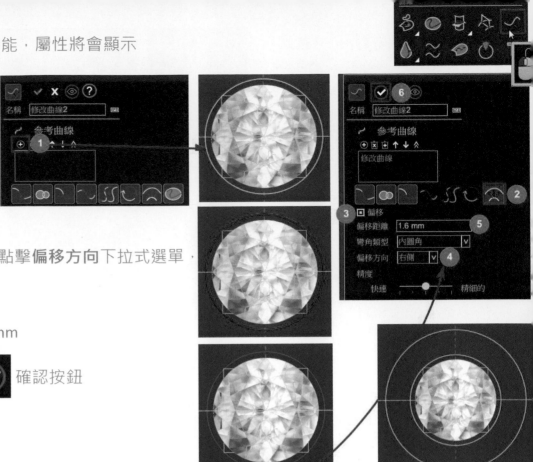

1 點擊增加符號 ➕，
點選**修改曲線**

2 點擊**偏移**頁籤

3 點擊**偏移**選項

4 確認箭頭方向朝外側，點擊**偏移方向**下拉式選單，
點選**右側**

5 點擊**偏移距離**輸入 1.6mm

6 符合條件後，點擊 確認按鈕

3.3 點擊**建造**裡的**拉伸**功能，屬性將會顯示

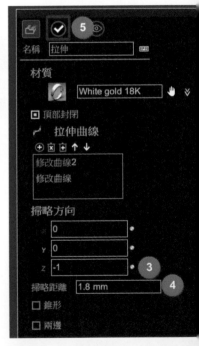

1 點擊拉伸曲線的增加符號 ➕，點選**修改曲線**

2 點擊拉伸曲線的增加符號 ➕，點選**修改曲線 2**

3 確認掃略方向，Z 為-1，點擊圓按鈕 可以改變方向

4 點擊**掃略距離**輸入 1.8mm

5 符合條件後，點擊 ✅ 確認按鈕

步驟 4. 製作圓形排列寶石

4.1 點擊**曲線**的**在這兩者之間的 3D** 功能，屬性將會顯示

1 點擊曲線的增加符號 ⊕ ，點選**修改曲線 2**

2 點擊曲線的增加符號 ⊕ ，點選**修改曲線**

3 使用一條曲線，位置預設 50%

4 點擊 ✓ 確認按鈕

5 **修改曲線**及**修改曲線 2**
點擊右鍵，點選**隱藏**

4.2 點擊**珠寶工作檯** 💎 ，點擊**鑲嵌寶石**的**進階寶石鋪排定位**功能

1 點擊物件的小手點選**拉伸**，物件呈灰色

2 點擊**自動鋪排定位**頁籤

3 點擊**曲線鋪排**

4 點擊曲線裡的小手，點選**在兩著之間的 3D**

5 點擊**寶石直徑**輸入 1.4mm

6 點擊**主要間距**輸入 0.25mm

7 調整寶石出發位置

8 點擊**平行排石**

9 點擊**預覽**頁籤

10 點選**預覽輸出**

11 點選**始終可見**

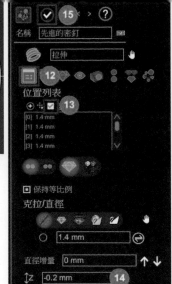

12 點擊**位置**頁籤

13 點擊**選擇所有元素**

14 點擊 Z 參考軸輸入-0.2mm

15 符合條件後，點擊 確認按鈕

4.3 點擊**實體模組工具** 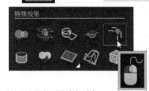 ，點擊**特殊效果**的**倒角**功能，屬性將會顯示

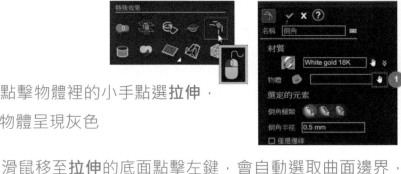

1 點擊物體裡的小手點選**拉伸**，物體呈現灰色

2 滑鼠移至**拉伸**的底面點擊左鍵，會自動選取曲面邊界，邊界線呈現藍色

3 **選定的元素**會顯示**邊緣：2**，表示已選取到兩條曲線

4 點擊**倒角半徑**輸入 0.5mm

5 符合條件後，點擊 確認按鈕

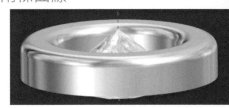

4.4 點擊**特殊效果**裡的**倒角**功能，屬性將會顯示

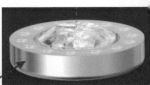

1 點擊物體裡的小手，點選管狀體，物體呈現灰色

2 滑鼠移至**倒角 2** 頂面點擊左鍵，將自動選取曲面邊界，曲線將呈現為藍色

3 **選定的元素**顯示**邊緣：2**，表示已選取到兩條曲線

4 點擊**倒角半徑**輸入 0.2mm

5 點擊 確認按鈕

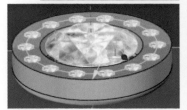
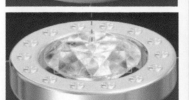
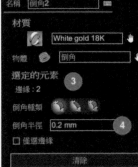

4.5 對**倒角 2** 點擊右鍵，點選**凍結**

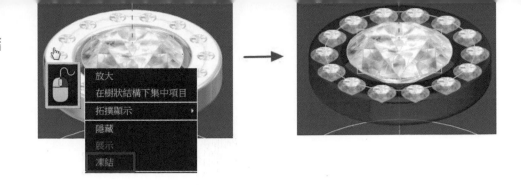

步驟 5. 製作城堡鑲

5.1 製作寶石上方的實體。點擊**珠寶工作檯** ，點擊**叉狀物**的**城堡鑲**功能，屬性將會顯示

1 點擊截面的資料庫圖示，
資料庫將會顯示

2 ShieldOut 雙擊左鍵，截面形狀將載入

2 點擊**位置列表**的增加符號 ⊕ ，點選鑲嵌寶石

3 點擊**定位模式**的下拉式選單，點選**寶石上**

4 點擊參數頁籤

5 點擊旋轉圖示

6 切換到此視角

7 點擊**寬度係數**輸入 0.8

8 點擊**高度係數**輸入 0.9

9 點擊 ✓ 確認按鈕

※隱藏城堡鑲，方便
後續理解下個指令

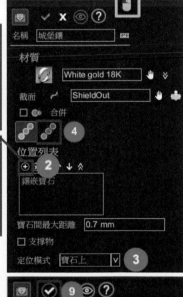

5.2 製作寶石之間的實體。點擊**叉狀物**的**城堡鑲**功能，屬性會顯示

1 點擊截面的資料庫圖示，資料庫會顯示

2 ShieldOut 雙擊左鍵，截面形狀將載入

2 點擊位置列表的增加符號 ⊕，點選**鑲嵌寶石**

3 **定位模式**使用預設值**寶石間**

4 點擊**參數**頁籤

5 點擊旋轉圖示

6 切換到此視角

7 點擊**重疊**輸入 0mm

8 點擊 **Z 偏移**輸入 0.15

9 點擊**錐形**下拉式選單，點選**沒有**

10 符合條件後，點擊 ✅ 確認按鈕

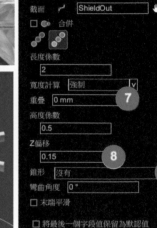

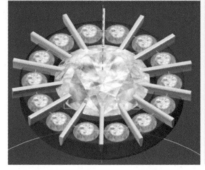

※隱藏城堡鑲，方便
後續理解下個指令

5.3 製作中間溝槽實體。點擊**實體模組工具** 🔵，點擊**建造**的**多管**功能，
屬性將會顯示

1 點擊曲線的小手，點選在**兩者之間的 3D**

2 點擊**截面參數**裡的**圓**

3 點擊**直徑**輸入 0.6mm

4 點擊 ✅ 確認按鈕

5.4 製作寶石挖槽實體。點擊珠寶工作檯 ，點擊
寶石鑲座的**多重切割體**功能，屬性會顯示

① 點擊**寶石列表**的 ⊕ 符號，
點選**鑲嵌寶石**

② 點擊**頂部截面**頁籤

③ 點擊**頂部角度**輸入 55°

④ 點擊**支座高度**輸入 50%

⑤ 點擊**寶石**頁籤

⑥ 點擊**腰圍直徑** 105%

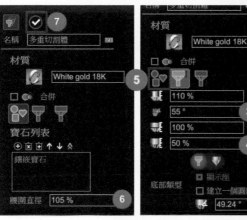

⑦ 點擊 ✓ 確認按鈕

⑧ 展示**城堡鑲、城堡鑲 2** 及**多管**

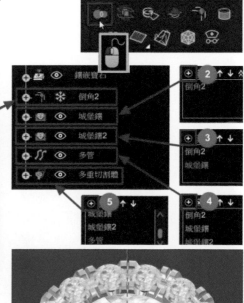

5.5 挖除城堡鑲造型。點擊**特殊效果**裡**布爾運算**功能，屬性將會顯示

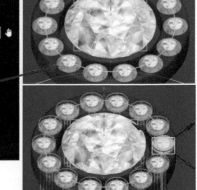

① 點擊操作對象的增加符號 ⊕，點選**倒角 2**

② 點擊增加符號 ⊕，點選**城堡鑲**

③ 點擊增加符號 ⊕，點選**城堡鑲 2**

④ 點擊增加符號 ⊕，點選**多管**

⑤ 點擊增加符號 ⊕，點選**多重切割體**

⑥ 點擊布爾運算的**相減**功能

⑦ 符合條件後，點擊 ✓ 確認按鈕

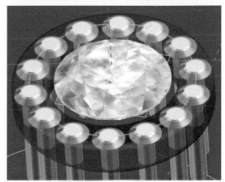

步驟 6. 製作爪鑲

6.1 寶石位置調高增加層次。點擊**定位**裡**移動/旋轉/縮放**功能，屬性將會顯示

1 點擊操作對象的增加符號 ⊕ ，點選**寶石**

2 點擊 Z 方向輸入 1mm

3 符合條件後，點擊 ✓ 確認按鈕

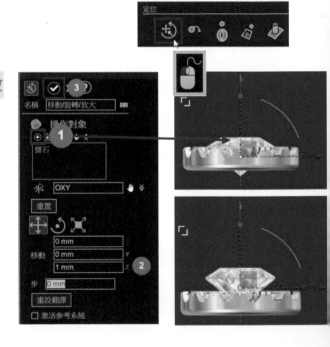

6.2 樹狀圖在**這兩者之間的 3D** 及**布爾運算 2** 點擊右鍵，點選**隱藏**

6.3 創建爪鑲雙層。點擊珠寶工作檯 ，寶石鑲座的金屬胚條功能

1 點擊寶石形狀裡的小手，點選**移動/旋轉/放大**

2 點擊**頂部金屬胚條**頁籤

3 點擊**直徑**輸入 1mm

4 點擊**底部金屬胚條**頁籤

5 點擊**直徑**輸入 1.1mm，或紅箭頭上下調整直徑

6 點擊**高度**輸入 3.52mm，或綠箭頭上下調整高度

7 點擊**沿 U 彎曲**功能

8 調整**張力**，下層的金屬胚條貼至曲線

9 點擊 確認按鈕

6.4 創建爪鑲鑲爪。點擊**寶石鑲座**裡的**鑲爪**功能

1 點擊固定元素列表的增加符號 ⊕ ，點選金屬胚條

2 點擊**鑲爪**頁籤

3 點擊**直徑**輸入 1mm

4 勾選**圓頂**功能

5 勾選**創建一個不同底部截面**

6 點擊**直徑**輸入 0.8mm

7 點擊**高度**頁籤

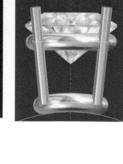

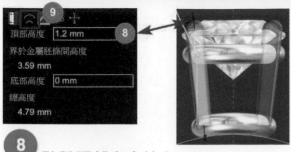

8 點擊**頂部高度**輸入 1.2mm

9 點擊**偏移**頁籤

10 點擊**頂部金屬胚條偏移**輸入 0.4

11 點擊**底部金屬胚條偏移**輸入 0.1

12 符合條件後，點擊 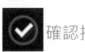 確認按鈕

6.5 點擊**實體模組工具** ，點擊**特殊效果**的**布爾運算**功能

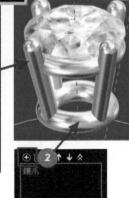

1 點擊操作對象裡的增加符號 ⊕，點選**鑲爪**

2 點擊增加符號 ⊕，點選**金屬胚條**

3 使用布爾運算的**相加**功能

4 符合條件後，點擊 確認按鈕

6.6 點擊**珠寶工作檯** ，點擊**寶石鑲座**的**多重切割體**功能

9

1 點擊寶石列表的增加符號 ⊕，
點選**寶石**

2 點擊**頂部截面**頁籤

3 點選**底部類型**的**寶石切割模式**

4 點擊**支座高度**輸入 100%

5 點擊**頂部角度**輸入 55°

6 點擊**寶石**頁籤

7 點擊**腰圍直徑**輸入 105%

8 點擊 確認按鈕

6.7 點擊**實體模組工具** ，點擊**特殊效果**的**布爾運算**功能，屬性將會顯示

1 點擊操作對象裡的增加符號 ⊕，點選
布爾運算 2

2 點擊增加符號 ⊕，點選**多重切割體**

3 點擊布爾運算的**相減**功能

4 符合條件後，點擊 確認按鈕

5 從樹狀圖裡**布爾運算**點擊右鍵，點選**凍結**

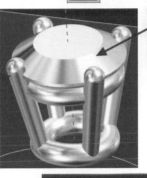

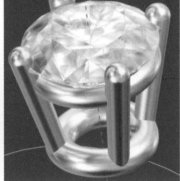

步驟 7. 製作戒腳

7.1 創建戒指外型參考線。點擊**珠寶工作檯** ，點擊**戒指創建**的**戒身外型**，
會顯示屬性

1 點擊**戒指尺寸**的小手，點擊戒圍尺寸創建(圓)

2 點擊**內部曲線**小手，點擊戒圍尺寸創建(圓)

3 點擊**頂部**輸入 2mm

4 點擊**底部**輸入 1.2mm

5 點擊**第一側面**輸入 1.5mm

6 符合條件後，點擊 確認按鈕

7.2 指定平面進入新草圖。點擊 OXZ 平面，平面將呈現為藍色，點擊進入草圖模組

7.3 點擊**繪畫裡**的**矩形從中心**功能，會顯示屬性。

1 設定中心位置，欄位 XYZ= 0

2 設定矩形大小，長度與寬度數值

長度 2mm　　寬度 1mm

3 點選**圓角**半徑輸入 0.2mm

4 符合條件後，點擊 確認按鈕

7.4 創建戒指外型曲線 1。點擊**繪畫**的**垂直對稱曲線**功能，屬性將會顯示

1 取消**封閉曲線**

2 根據綠色編號 1-11
繪製**垂直對稱曲線**

3 符合條件後，點擊 確認按鈕

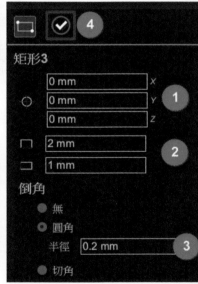

7.5 創建戒指外型曲線 2。點擊**繪畫**的**垂直對稱曲線**
功能，屬性將會顯示

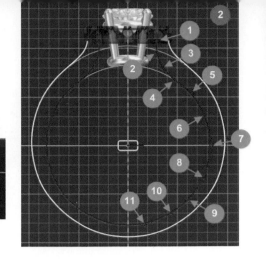

1 取消**封閉曲線**

2 根據綠色編號 1-11 繪製**垂直對稱曲線**

3 符合條件後，點擊 ✓ 確認按鈕

7.6 點擊**工具箱**的**退出目前編輯**功能，退出 2D 草圖

7.7 創建戒指實體。點擊**實體模組工具** 👥 ，點擊**建造**的**掃略曲線**功能，屬性將會顯示

1 點擊路徑的小手，點選曲線

2 點擊路徑的增加符號 ⊕

3 點擊路徑的小手，點選曲線

4 點擊**截面**頁籤

5 點擊截面的小手，點選矩形

6 點擊**截面方向**頁籤

7 確認方向是否正確

8 點擊**效果**的下拉式選單，點選 90°
轉至正確角度

9 點選**垂直對齊**的**中間**

10 點選**水平對齊**的**左右**※ **9** - **10** 依當下的畫面調整

11 符合條件後，點擊 ✓ 確認按鈕

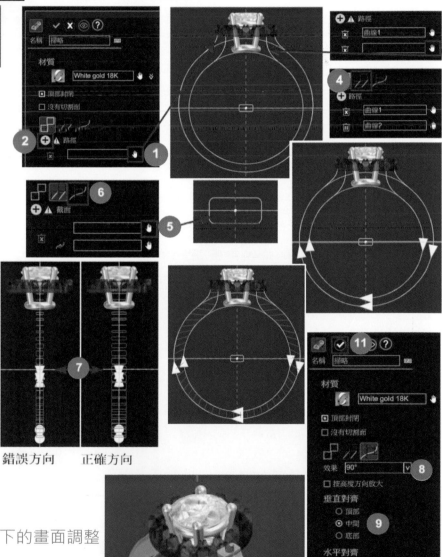

錯誤方向　　正確方向

7.8 創建戒指內圍。點擊**建造**的**掃略曲線**
功能,屬性將會顯示

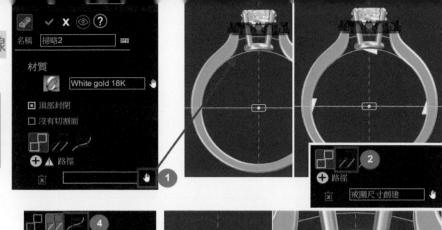

1 點擊路徑裡的小手,點選
戒圍尺寸創建(圓)

2 點擊**截面**頁籤

3 點擊**截面**的小手,點選矩形

4 點擊**截面方向**頁籤

5 **效果**下拉式選單點選垂直

6 點選**垂直對齊**的**底部**

7 點選**水平對齊**的**中間**※**6**-**7**依當下的畫面調整

8 符合條件後,點擊 確認按鈕

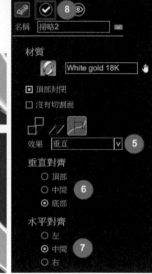

7.9 金屬相加。點擊**特殊效果**的**布爾運算**功能,屬性將會顯示

1 點擊操作對象的增加符號 ⊕ ,點選**掃略**

2 點擊操作對象的增加符號 ⊕ ,點選**掃略 2**

3 使用布爾運算的**相加**功能

4 符合條件後,點擊 ⊘ 確認按鈕

5 戒腳點擊右鍵,點選**凍結**

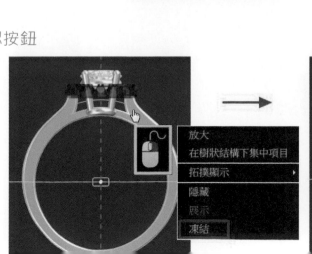

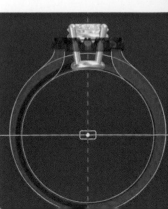

7.10 創建鑲嵌寶石的參考曲線。 點擊曲線的修改曲線功能，屬性將會顯示

1 點擊參考曲線的增加符號 ⊕，
點選垂直對稱曲線

2 點擊**連結到支撐物**頁籤

3 點擊**連結到支撐物**

4 點擊物件小手，點選布爾運算 4

5 符合條件後，點擊 ✓ 確認按鈕

步驟 8. 製作城堡鑲

8.1 創建寶石位置與溝槽。 點擊珠寶工作檯 點擊**鑲嵌寶石**的**可變溝道**
功能，會顯示屬性

1 點選**修改曲線**

2 點擊**邊緣**選項

3 點擊**起始**輸入 1mm

4 點擊**寶石大小**頁籤

5 點擊**寶石數量**輸入 6

6 點擊**直徑**輸入 1.4mm

7 符合條件後，點擊 ✓ 確認按鈕

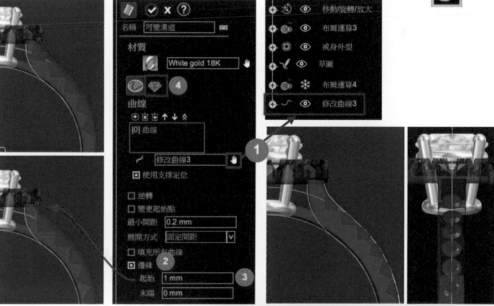

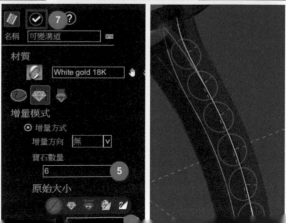

8.2 創建寶石。點擊**寶石創建**的**寶石**功能，屬性將會顯示

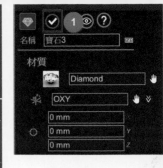

1 寶石使用預設值，點擊 確認按鈕

8.3 寶石鑲嵌到位置。點擊**鑲嵌寶石**的**鑲嵌寶石**功能，
屬性將會顯示

1 點擊複製操作物件的增加符號 ⊕ ，
點選**寶石**

2 點擊位置列表的增加符號 ⊕ ，
點選**可變溝道**

3 點擊 ✓ 確認按鈕

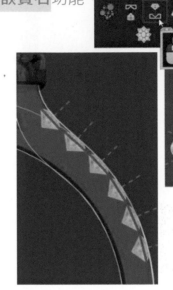

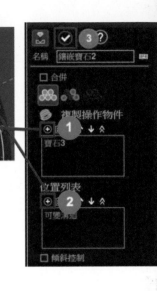

8.4 製作寶石之間的實體。點擊**叉狀物**的**城堡鑲**功能，屬性將會顯示

1 點擊截面的資料庫圖示，
資料庫將會顯示

2 ShieldOut 雙擊左鍵，
截面形狀將載入

2 點擊位置列表的增加符號 ⊕ ，
點選**鑲嵌寶石 2**

3 點擊**支撐物**選項

4 點擊支撐物小手點選**修改曲線 3**

5 **定位模式**使用預設值**寶石間**

6 點擊**參數**頁籤

7 點擊**重疊**輸入 0mm

8 符合條件後，點擊 ⊘ 確認按鈕

※隱藏城堡鑲，方便後續理解下個指令

8.5 製作寶石上方的實體。點擊**叉狀物**的**城堡鑲**功能，屬性將會顯示

1 點擊截面的資料庫圖示，資料庫將會顯示

2 ShieldOut 雙擊左鍵截面形狀載入

2 點擊位置列表的增加符號 ⊕
點選**鑲嵌寶石 2**

3 點擊**定位模式**的下拉式選單，
點選**寶石上**

4 點擊**參數**頁籤

5 點擊**寬度係數**輸入 0.8

6 點擊**高度係數**輸入 0.9

7 點擊 ⊘ 確認按鈕

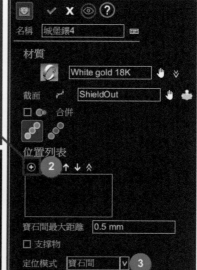

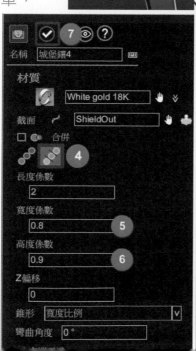

8.6 製作寶石切割體。點擊**寶石鑲座**的**多重切割體**功能，屬性會顯示

1 點擊寶石列表的增加符號 ➕，**鑲嵌寶石 2**

2 點擊**頂部截面**頁籤

3 點擊**頂部角度**輸入 55°

4 點擊**支座高度**輸入 50%

5 點擊**寶石**頁籤

6 點擊**腰圍直徑**輸入 105%

7 點擊 ✅ 確認按鈕

8 展示**城堡鑲 3**、**城堡鑲 4**

8.7 創建挖溝實體。點擊**實體模組工具** ，點擊**建造**的**掃略曲線**功能，屬性將會顯示

1 點擊曲線的小手，點選**修改曲線 3**

2 點擊截面參數的圓輸入 0.8

3 符合條件後，點擊 ✅ 確認按鈕

8.8 指定平面進入新草圖。點擊 OXZ 平面，平面將呈現藍色，點擊新草圖，進入草圖模組

8.9 修剪溝槽前後兩端(1)。繪畫的 **NURBS** 曲線功能，屬性將會顯示

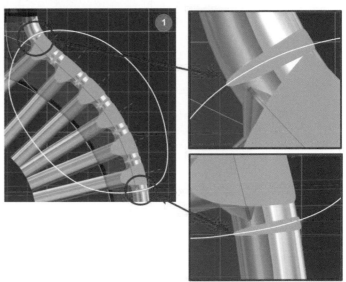

1 NURBS 曲線將多管包覆起來，注意箭頭位置，
將曲線穿過 V 型挖槽

2 點擊**封閉曲線**

3 符合條件後，點擊 ✓ 確認按鈕

8.10 點擊**工具箱**的**退出目前編輯**功能，退出 2D 草圖

8.11 修剪溝槽前後兩端(2)。點擊特殊效果的修剪及敲擊功能，屬性將會顯示

1 點擊曲線的小手，點選**曲線**

2 點擊操作對象的小手，點選**多管**

3 點選**敲擊**

4 符合條件，點擊 ✓ 確認按鈕

8.12 複製扣除物件。 點擊**複製**的**鏡像**功能，屬性將會顯示

1 點擊參考平面的小手，點選 **OYZ 平面**

2 點擊操作對象的增加符號 ⊕，點選
城堡鑲

3 點擊增加符號 ⊕，點選**城堡鑲 4**

4 點擊增加符號 ⊕，點選**多種切割體 2**

5 點擊增加符號 ⊕，點選**修剪敲擊**

6 符合條件後，點擊 ✔ 確認按鈕

8.13 挖除城堡鑲造型(2)。 點擊**特殊效果**的**布爾運算**功能，屬性將會顯示

1 點擊操作對象的增加符號 ⊕，
點選**布爾運算 4**

2 點擊增加符號 ⊕，點選**城堡鑲 3**

3 點擊增加符號 ⊕，點選**城堡鑲 4**

4 點擊增加符號 ⊕，點選**多重切割體 2**

5 點擊增加符號 ⊕，點選**修剪及敲擊**

6 點擊增加符號 ⊕，點選**鏡像**

7 點擊布爾運算的**相減**功能

8 符合條件後，點擊 ✔ 確認按鈕

8.14 複製鏡像寶石。 點擊**複製**的**鏡像**功能，屬性將會顯示

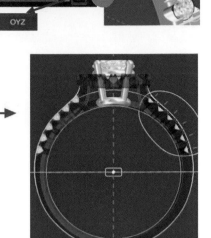

1 點擊操作對象的小手，點選**鑲嵌寶石 2**

2 點擊參考平面的小手，點選 OYZ 平面

3 符合條件後，點擊 ✓ 確認按鈕

4 布爾運算 5 點擊右鍵，點選**凍結**

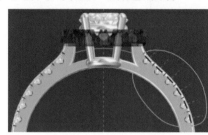

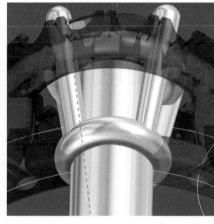

8.15 創建內圍鏤空實體。 點擊**簡單實體**的**圓柱體**功能，會顯示屬性

1 點擊置於中心，XYZ 為 0mm

2 點擊**直徑**輸入 3mm

3 點擊**高度**輸入 12mm

4 點擊 ✓ 確認按鈕

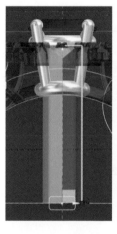

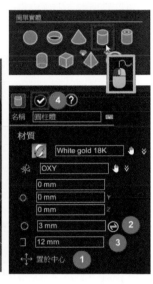

8.16 挖除內圍鏤空實體。 點擊**特殊效果**的**布爾運算**功能，屬性將會顯示

1 點擊操作對象的增加符號 ⊕，點選**布爾運算 5**

2 點擊增加符號 ⊕，點選**圓柱體**

3 點擊布爾運算的**相減**功能

4 符合條件後，點擊 ✓ 確認按鈕

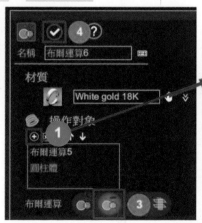

91

8.17 金屬相加。點擊**特殊效果**的**布爾運算**功能，會顯示屬性

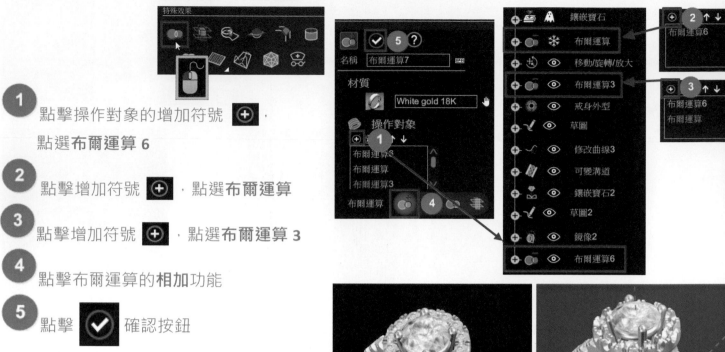

1 點擊操作對象的增加符號 ⊕ ，
點選**布爾運算 6**

2 點擊增加符號 ⊕ ，點選**布爾運算**

3 點擊增加符號 ⊕ ，點選**布爾運算 3**

4 點擊布爾運算的**相加**功能

5 點擊 ✓ 確認按鈕

將所有曲線隱藏

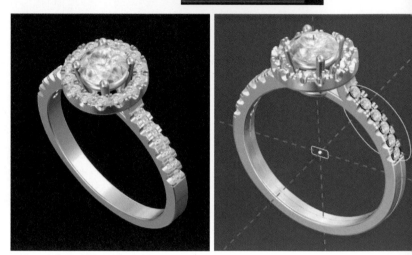

步驟 9. 模型圖

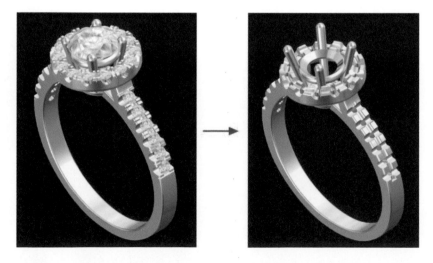

9.1 模型圖從效果圖做修改。整個效果圖裡，只要把城堡鑲的溝槽修窄，以及把寶石孔洞縮小，這樣輸出鑄造後的半成品，金工師傅就可以後續在上面施工

9.2 布爾運算 7 點擊右鍵取消，就可以把布爾運算 7 回到上一次的步驟，布爾運算 7 將會被移除，變回原本的**布爾運算 6**、**布爾運算 3** 及**布爾運算**

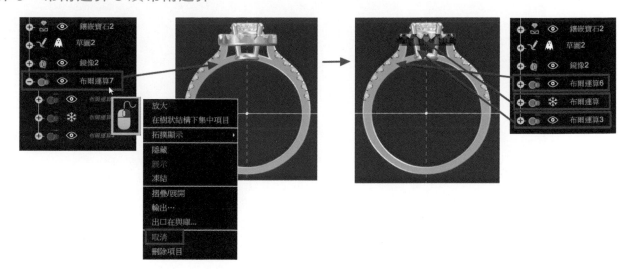

9.3 布爾運算 6 點擊右鍵取消，就可以把布爾運算 6 退回到上一次的步驟，布爾運算 6 就會被移除，變回原本的**布爾運算 5** 及**圓柱體**

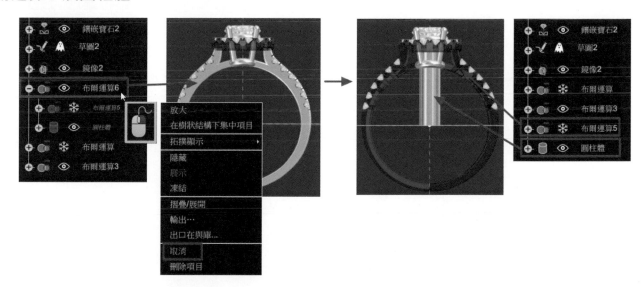

9.4 展開布爾運算 5，對鏡像雙擊左鍵，屬性將會顯示

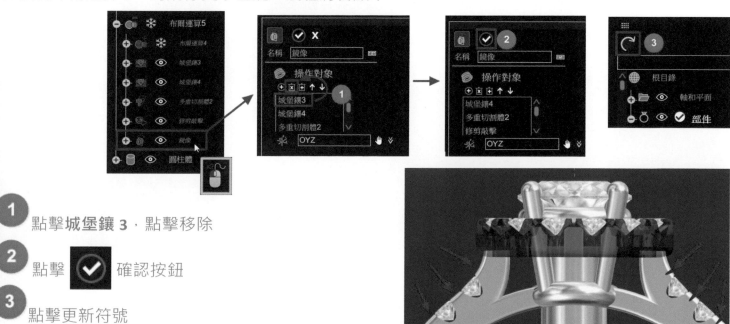

1 點擊**城堡鑲 3**，點擊移除

2 點擊 ✓ 確認按鈕

3 點擊更新符號

9.5 布爾運算 5 雙擊左鍵，屬性將會顯示

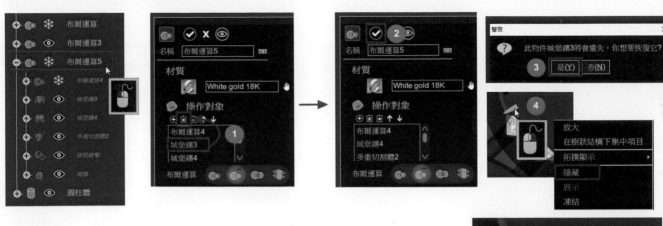

1 點擊**城堡鑲 3**，點擊移除

2 點擊 確認按鈕

3 跳出警告訊息，點擊**是**

4 **對城堡鑲 3** 點擊右鍵，點選隱藏

9.6 可變溝道雙擊左鍵，屬性將會顯示

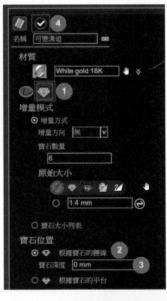

1 點擊**寶石大小頁籤**

2 點擊**根據寶石的腰線**

3 點擊**寶石深度**輸入 0mm

4 符合條件後，點擊 確認按鈕

5 物件呈現紅色

6 點擊更新符號

9.7 多重切割體 2 雙擊左鍵，屬性會顯示

1 點擊**寶石**頁籤

2 點擊**腰圍直徑**輸入 80%

3 點擊**頂部截面**頁籤

4 點擊**支座高度** 35%

5 符合條件後，點擊 確認按鈕

6 點擊更新符號

9.8 展開修剪敲擊，對多管 2 雙擊左鍵，屬性將會顯示

1 點擊**直徑**輸入 0.7mm

2 點擊 確認按鈕

3 物件呈現紅色

4 點擊更新符號

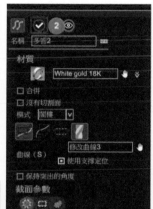

9.9 布爾運算雙擊左鍵，屬性將會顯示

1 點選城堡鑲 2，點擊移除

2 點擊 確認按鈕

3 跳出警告訊息，點擊**是**

4 對**城堡鑲 2** 點擊右鍵，點選**隱藏**

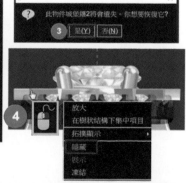

9.10 展開鑲嵌寶石，對先進的密釘雙擊左鍵，
屬性會顯示

1 點擊**選擇所有元素**

2 點擊 **z 參考軸**輸入 0mm

3 點擊 確認按鈕

4 物件呈現紅色

5 點擊更新符號

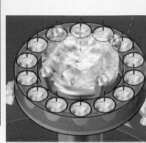
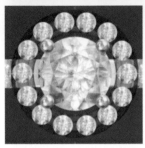

9.11 展開布爾運算，對多管雙擊左鍵，
屬性將會顯示

1 點擊**直徑**輸入 0.7mm

2 符合條件後，點擊 確認按鈕

3 點擊更新符號

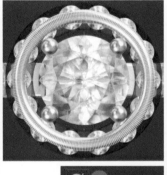

9.12 對多重切割體雙擊左鍵，屬性將會顯示

1 點擊**寶石**頁籤

2 點擊**腰圍直徑**輸入 80%

3 點擊**頂部截面**頁籤

4 點擊支座高度，35%

5 點擊 ✓ 確認按鈕

6 點擊更新符號

9.13 布爾運算 3 點擊右鍵，點選取消

9.14 布爾運算 4 點擊右鍵取消

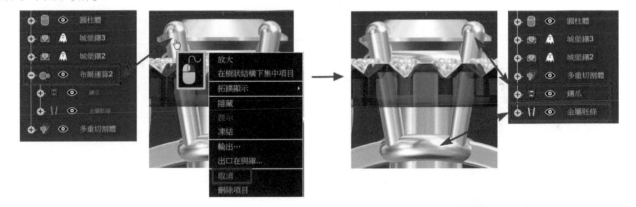

9.15 點擊**特殊效果**的**布爾運算**功能，屬性將會顯示

1 點擊操作對象的增加符號 ⊕ ，點擊**金屬胚條**

2 點擊增加符號 ⊕ ，點擊**多重切割體**

3 點擊布爾運算的**相減**功能

4 點擊 ✓ 確認按鈕

(寶石隱藏可以看到布爾運算的斜面)

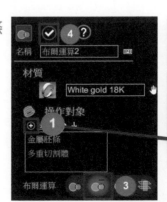

9.16 鑲爪雙擊左鍵，
屬性將會顯示

1 點擊**高度**頁籤

2 點擊**頂部高度**
輸入 2.5mm

3 點擊**偏移**頁籤

4 點擊**頂部金屬胚條偏移**輸入 0.57

5 點擊 確認按鈕

9.17 金屬相減。點擊**特殊效果**的**布爾運算**
功能，屬性將會顯示

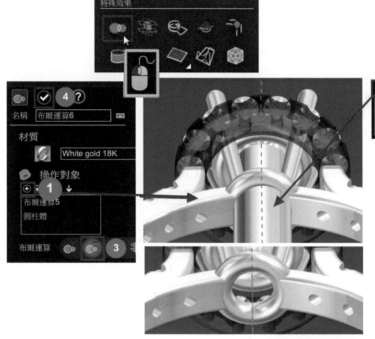

1 點擊操作對象的增加符號 ，
點選**布爾運算 5**

2 點擊增加符號 ，點選**圓柱體**

3 點擊布爾運算的**相減**功能

4 符合條件後，點擊 確認按鈕

9.18 金屬相加。點擊**特殊效果**的**布爾運算**功能，屬性將會顯示

1 點擊操作對象的增加符號 ，點選**布爾運算 6**

2 點擊增加符號 ，點選**布爾運算**

3 點擊增加符號 ，點選**鑲爪**

4 點擊增加符號 ，點選**布爾運算 2**

5 點擊布爾運算的**相加**功能

6 點擊 確認按鈕

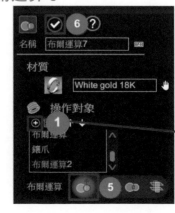

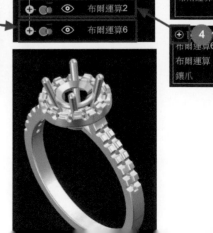

保留實體，其他物件全部隱藏

2.11 皇冠鑲戒、六爪鑲戒、包鑲戒

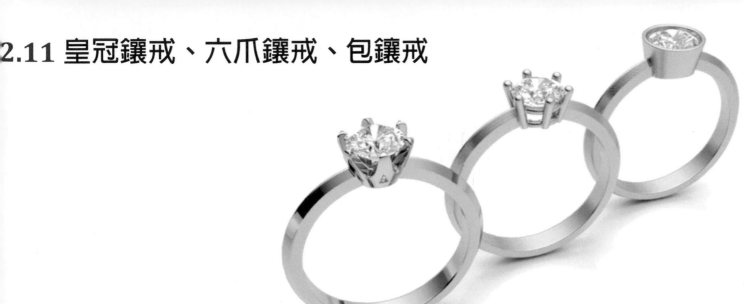

2.11.1 皇冠鑲

步驟 1. 可以先分解產品，這樣有助於繪圖先後順序的理解

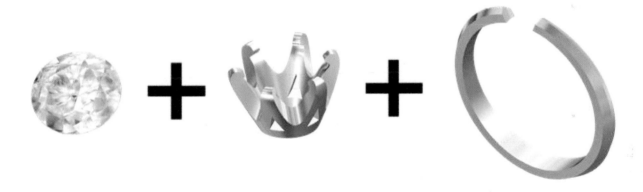

步驟 2. 製作主石

2.1 創建參考平面。點擊珠寶工作檯 ，點擊戒指創建的
戒圍尺寸創建功能

1 點擊戒指大小的**定製的**

2 點擊**直徑**輸入 16mm

3 點擊**頂部偏移**輸入 4mm

4 符合條件後，點擊 確認按鈕

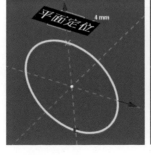
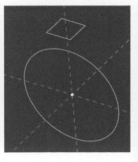
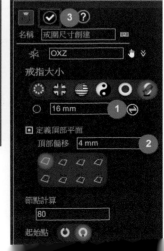

2.2 創建寶石。點擊"戒指尺寸創建"，物件將呈現藍色，點擊**寶石創建**的**寶石**功能，屬性將會顯示

1 確認參考平面為**戒圍尺寸創建**

2 點選**直徑**裡的**克拉**重量功能

3 使用預設值 0.5ct

4 點擊 確認按鈕

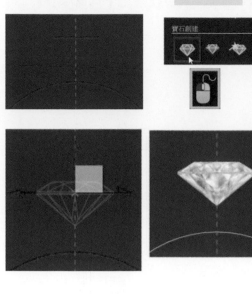

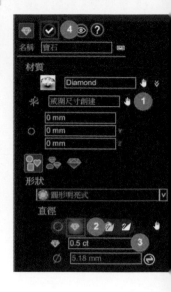

步驟 3. 製作皇冠鑲

3.1 創建參考平面。點擊實體模組工具 ，對支撐的平面創建點擊右鍵，點選**曲線法向平面**，屬性將會顯示

1 點擊曲線的小手，點擊**寶石**

2 點擊**長與寬**輸入 10mm

3 點擊反向

4 點擊**定位**輸入 0.75

5 點擊 確認按鈕

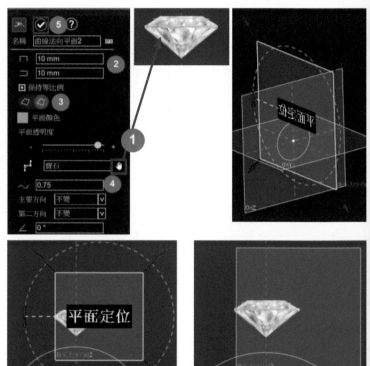

3.2 指定平面進入新草圖。點擊**曲線法向平面**，平面將呈現藍色，點擊新草圖，進入草圖模組

3.3 繪製寶石鑲座造型。點擊繪畫裡的 NURBS 曲線，將會顯示屬性

1 依照綠色編號 1-12 位置
繪製曲線

2 勾選封閉曲線

3 符合條件後，點擊 確認按鈕

3.4 點擊**工具箱**的**退出目前編輯**功能，退出 2D 草圖

3.5 點擊**建造**裡的**旋轉**功能，屬性會顯示

1 點擊曲線的小手，點選曲線
點選旋轉軸的小手，點選 OZ 軸

3 使用預設值 360°

4 點擊 確認按鈕

3.6 挖除超過戒圍部分。點擊**特殊效果**的**修剪及敲擊**功能，將會顯示屬性

1 點擊曲線小手點選**戒指尺寸創建**

2 點擊操作對象的增加符號 ⊕，點選**旋轉**

3 使用操作的預設值**修剪**

4 點擊 確認按鈕

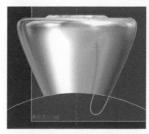

3.7 點擊 OYZ 平面，OYZ 將會有底線，代表已選取，點擊新草圖，進入草圖模組

3.6 點擊**繪畫**裡的**矩形從中心**功能，
屬性將會顯示

1 依照綠色編號 1-3 位置點擊點，繪製矩形

2 點擊**中心位置**輸入數值 X= 0、Y= 11.3、Z= 0

3 設定矩形大小，長度與寬度 長度 4.5 寬度 5

4 點選**構造要素**

5 符合條件後，點擊 ✔ 確認按鈕

3.7 繪製鏤空造型 1。點擊**繪畫**的**對稱垂直曲線**功能
屬性將會顯示

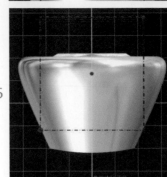

1 依序綠色編號 1-3 位置點擊點，繪製造型

2 點擊 ✔ 確認按鈕

3 對修剪及敲擊點擊右鍵，
點選凍結

3.8 點擊**工具箱**的**退出目前編輯**功能，退出 2D 草圖

3.9 創建鏤空造型實體。點擊**建造**的**拉伸**功能

1 點擊拉伸曲線的增加符號 ⊕，
點選**曲線**

2 確認 Z 方向是否為 1

3 點擊掃略距離輸入 6.8mm

4 點擊 ✔ 確認按鈕

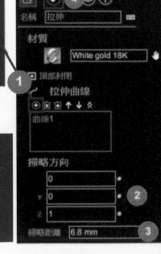

3.11 旋轉鏤空造型實體。點擊**定位**的
移動/**旋轉**/**縮放**功能，屬性將會顯示

1 點擊操作對象的增加符號 ⊕，
點選**拉伸**

2 點選**移動**輸入數值 X= 0.45、Y= 0、Z= 0.2

3 點擊**旋轉**頁籤

4 點擊 Y 角輸入 60°

5 點擊 ✓ 確認按鈕

3.12 複製鏤空造型實體。點擊**複製**的**圓形複製**功能，屬性將會顯示

1 點擊複製操作物件的增加符號 ⊕
點選**移動**/**旋轉**/**放大**

2 點擊**複製數量**輸入 6

3 符合條件後，點擊 ✓ 確認按鈕

3.13 點擊**特殊效果**裡的**布爾運算**功能，屬性將會顯示

1 點擊操作對象的增加符號 ⊕，
點選**修剪敲擊**

2 點擊增加符號 ⊕，點選**圓形複製**

3 點擊布爾運算的**相減**功能

4 點擊 ✓ 確認按鈕

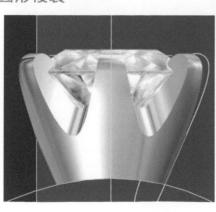

3.14 對布爾運算點擊右鍵，點選**凍結**

3.12 指定平面進入新草圖。點擊 OXZ 平面，平面將呈現藍色，點擊進入草圖模組

3.13 繪製鏤空造型 2。點擊**繪圖**的**線**功能，
屬性將會顯示

1 依序綠色編號 1-2 位置繪製直線

2 點擊**起點** XYZ 數值 X= 0、Y= 10、Z= 0

3 點擊**終點** XYZ 數值 X= 0.45、Y= 8.7、Z= 0

4 符合條件後，點擊 確認按鈕

3.14 點擊**轉換**的**鏡像曲線**，屬性將會顯示

1 點擊元素的增加符號 ⊕ ，點選直線

2 點擊**鏡面效果**的下拉式選單，點選**左邊緣**

3 點擊 ✓ 確認按鈕

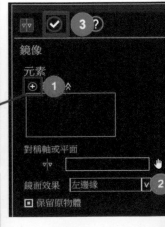

204

3.15 點擊**繪圖**的**線**功能，屬性將會顯示

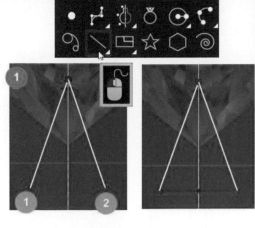

線段4

起點	-0.45 mm	X
	8.7 mm	Y
	0 mm	Z
終點	0.45 mm	X
	8.7 mm	Y
	-0 mm	Z

0.9 mm

0 °

1 依序綠色編號 1-2
點位置，繪製直線

2 點擊 ✓ 確認按鈕

3.16 點擊**工具箱**的**退出目前編輯**功能，退出 2D 草圖

3.15 **創建鏤空造型實體。**點擊**建造**裡的**拉伸**功能，屬性會顯示

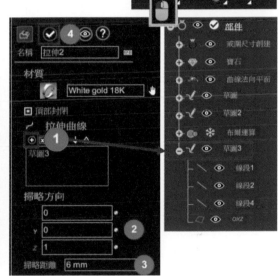

1 點擊拉伸曲線的增加符號 ⊕
點選**草圖 3**

2 確認 **Z** 方向為 1

3 點擊**掃略距離**輸入 6mm

4 點擊 ✓ 確認按鈕

3.16 **複製鏤空造型實體 2。**點擊**複製**裡的**圓形複製**功能，屬性將會顯示

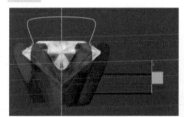

1 點擊複製操作物件的 增加符號 ⊕，點選**拉伸 2**

2 點擊**複製數量**輸入 6

3 點擊 ✓ 確認按鈕

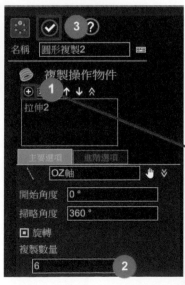

3.18 挖除鏤空造型實體。 點擊複製的圓形複製功能，屬性將會顯示

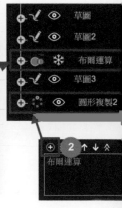

① 點擊操作對象的增加符號 ⊕，
　　點選**布爾運算**

② 點擊增加符號 ⊕，
　　點選**圓形複製 2**

③ 點擊布爾運算的**相減**功能

④ 點擊 ✓ 確認按鈕

步驟 4. 製作戒腳

4.1 指定平面進入新草圖。 點擊 OXZ 平面，平面將呈現藍色，點擊新草圖，進入草圖模組

4.2 繪製矩形。 點擊繪畫的**矩形從中心**功能，會顯示屬性

① 點擊**中心位置**輸入 XYZ=0

② 設定矩形大小，長度與寬度數值
　　▭ 長度 2.5　　▭ 寬度 2.5

③ 點擊 ✓ 確認按鈕

4.3 拆解矩形。 點擊矩形，邊線呈藍色，點擊**修改**的**拆開曲線**功能，曲線會被分解

4.4 點擊**繪畫**裡的**直線**功能，屬性將會顯示

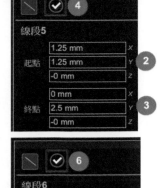

依序綠色編號 1-2 位置點擊繪製直線

點擊**起點**輸入 X= 1.25、Y= 1.25、Z= 0

3 點擊**終點**輸入 X= 0、Y= 0.25、Z= 0

4 點擊 ✅ 確認按鈕

5 依序綠色編號 3-4 位置點擊繪製直線

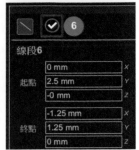

6 點擊 ✅ 確認按鈕

4.5 點擊**曲線**，將會顯示屬性

1 點選**構造要素**

2 點擊 ✅ 確認按鈕

4.6 點擊**工具箱**的**退出目前編輯**功能，退出 2D 草圖

4.7 戒指創建。點擊戒圍尺寸創建呈藍色，點擊珠寶工作檯 ，點擊**戒指創建**的**掃略精靈**功能

1 確認路徑為**戒圍尺寸創建**

2 點擊**截面**頁籤

3 點擊截面列表的增加符號 ⊕，曲線上會顯示紅球

4 點擊截面的小手，點選**草圖 4**，曲線載入至紅球下方

5 點擊**比例**頁籤

6 取消**保持等比例**

7 點擊**寬度**輸入 2.5mm

8 點擊**高度**輸入 1.4mm

9 點擊截面列表的增加符號，
曲線上會顯示紅球

10 點擊**定位**輸入 0.46，紅球
會放置曲線上方

11 截面 2 的截面位置

12 點擊**鏡像**頁籤

13 點擊**鏡像類型**的下拉式
選單，點選**垂直平面**

14 點擊**比例**頁籤

15 點擊**寬度**輸入 1.4mm

16 點擊**高度**輸入 2mm

17 點擊 確認按鈕

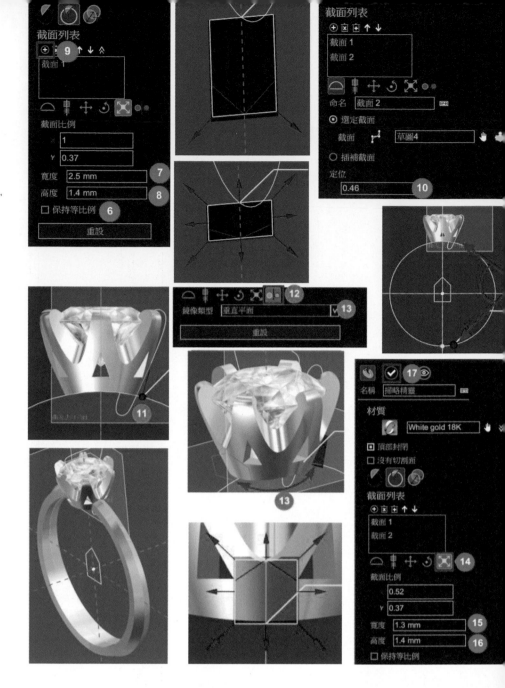

4.8 布爾運算 **2** 點擊右鍵凍結

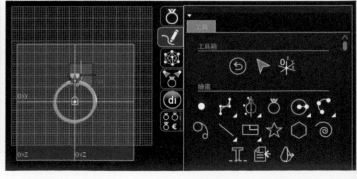

4.9 指定平面進入新草圖。點擊**曲線法向平面**，平面將呈現藍色，點擊新草圖，進入草圖模組

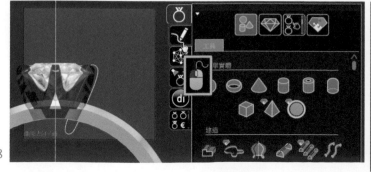

208

4.10 點擊**繪畫**裡的**線**功能，
屬性將會顯示

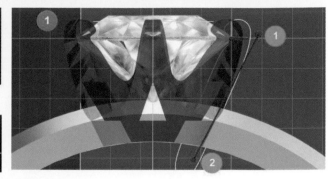

 依序綠色編號 1-2 位置點擊繪製直線

2 符合條件後，點擊 ✓ 確認按鈕

4.11 點擊**工具箱**的**退出目前編輯**功能，退出 2D 草圖

4.12 點擊**建造**的**旋轉**功能，屬性將會顯示

1 點擊曲線的小手，點選直線

2 點擊旋轉軸的小手，點選 OZ 軸

3 符合條件後，點擊 ✓ 確認按鈕

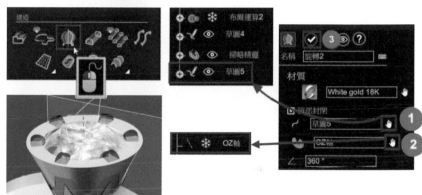

4.13 點擊**特殊效果**的**布爾運算**功能，屬性將會顯示

1 點擊操作對象的增加符號 ⊕ ，點選**掃略精靈**

2 點擊增加符號 ⊕ ，點選**旋轉 2**

3 點擊布爾運算的**相減**功能

4 符合條件後，點擊 ✓ 確認按鈕

4.14 點擊**特殊效果**裡的**布爾運算**功能，將會顯示屬性

1 點擊操作對象的增加符號 ⊕ ，點選**布爾運算 3**

2 點擊增加符號 ⊕ ，點選
布爾運算 2

3 點擊布爾運算的**相加**功能

4 點擊 ✓ 確認按鈕

步驟 5. 模型圖

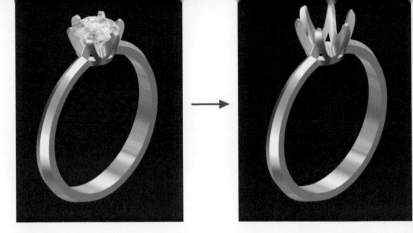

5.1 模型圖從效果圖做修改。整個效果圖裡，只要把皇冠鑲微調，金工師傅就可以後續在上面施工

5.2 修改鑲爪長度。對曲線雙擊左鍵，編輯草圖，調整 NURBS 曲線

1 將 A 位置的曲線造型調整成 B 位置的造型

2 點擊更新圖示

3 更新後，長度會改變

5.3 點擊工具箱的退出目前編輯功能，退出 2D 草圖

5.4 修改鑲爪厚度。對曲線雙擊左鍵，編輯草圖，調整垂直對稱曲線

1 將 A 位置的曲線造型調整成 B 位置的造型

2 點擊更新圖示

3 更新後，厚度會改變

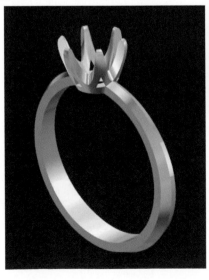

2.11.2 皇冠鑲變更為包鑲戒

步驟 1. 將皇冠鑲退後至包鑲的造型 (模型圖)

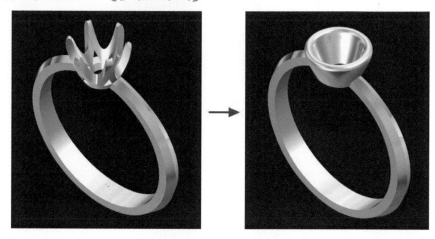

1.1 只要將皇冠鑲的挖槽造型移除掉將改變為包鑲,金工師傅就可以後續在上面施工

1.2 布爾運算 4 點擊右鍵取消,就可以把布爾運算 4 回到上一次的步驟,布爾運算 4 就將被移除,變回原本的**布爾運算 3** 及**布爾運算 2**

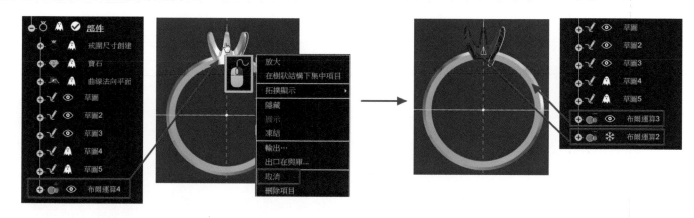

1.3 布爾運算 2 點擊右鍵取消,就可以把布爾運算 2 退回到上一次的步驟,布爾運算 2 就會被移除,變回原本的**布爾運算、圓形複製 2**

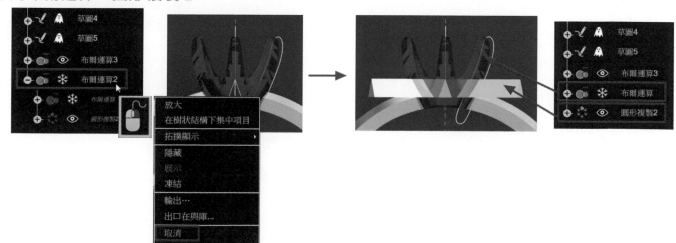

1.3 布爾運算點擊右鍵取消，就可以把布爾運算回到上一次的步驟，布爾運算就會被移除，
變回原本的**旋轉**、**圓形複製**及**圓形複製 2**

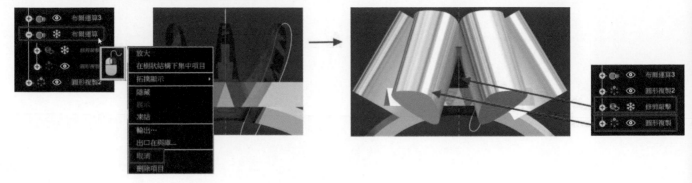

1.4 圓形複製及**圓形複製 2** 點擊右鍵，點選隱藏，**修剪敲擊**點擊右鍵，點選展示

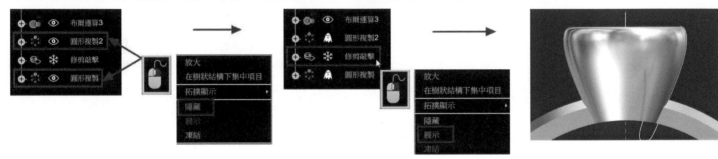

1.5 包鑲金屬調整與寶石齊高。寶石擊右鍵展示，對草圖雙擊左鍵，將進入草圖模組

1 使用 A 位置的端點，調整為 B 位置，
可改變包鑲的長度形狀

2 點擊更新圖示

3 更新後，長度會改變

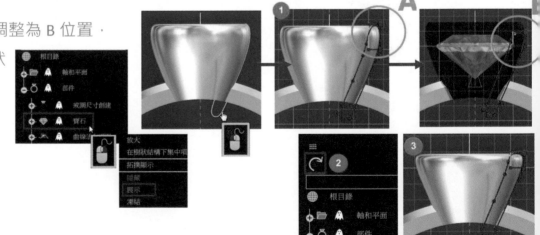

1.6 點擊**工具箱**的**退出目前編輯**功能，退出 2D 草圖

1.7 降低主石高度。對樹狀圖裡的戒圍尺寸創建雙擊左鍵，
屬性將會顯示

① 點擊**頂部偏移**，輸入 3mm

② 符合條件後，點擊 ✓ 確認按鈕

③ 物件呈現為紅色需點擊更新符號

④ 更新後主石及包鑲降低高度

1.8 金屬相加。點擊**特殊效果**的**布爾運算**功能，屬性將會顯示

① 點擊操作對象的增加符⊕ ，點選**布爾運算 3**

② 點擊增加符號⊕ ，點選**修剪敲擊**

③ 使用布爾運算的**相加**功能

④ 符合條件後，點擊 ✓ 確認按鈕

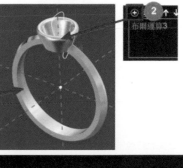

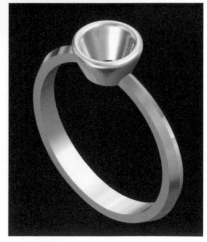

2.1 調整包鑲卡口。**對寶石及草圖點擊右鍵，點選展示**，對草圖雙擊左鍵，將進入草圖模組

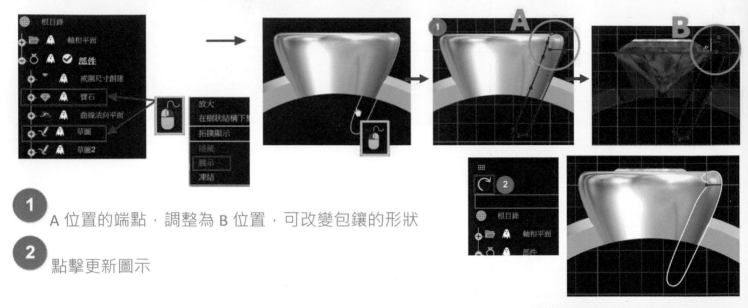

1 A 位置的端點，調整為 B 位置，可改變包鑲的形狀

2 點擊更新圖示

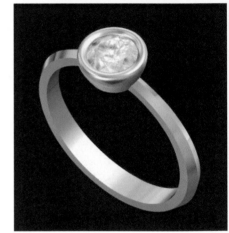

2.2 點擊**工具箱**的**退出目前編輯**功能，退出 2D 草圖

2.11.3 包鑲戒變更為六爪戒

步驟 1. 製作六爪戒(渲染篇)

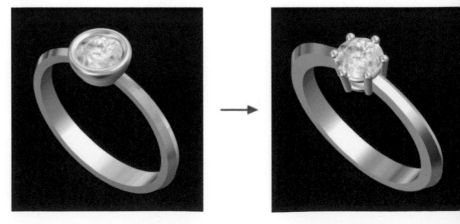

1.1 布爾運算 2 點擊右鍵，點選取消，就可以把布爾運算 2 回到上一次的步驟，布爾運算 2 就會被移除，變回原本的**布爾運算**及**修剪敲擊**

1.2 布爾運算點擊右鍵，點選隱藏

1.3 抬高主石高度。對樹狀圖裡的**戒圍尺寸創建**雙擊左鍵，

屬性將會顯示

1 點擊**頂部偏移**輸入 4mm

2 符合條件後，點擊 確認按鈕

3 物件呈現為紅色需點擊更新符號

4 更新後主石高度將會拉高

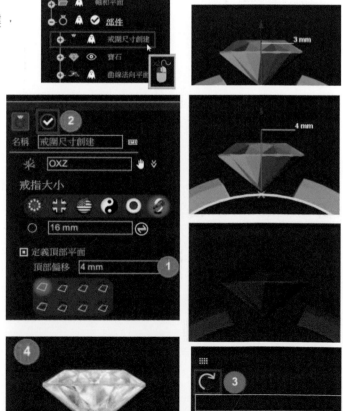

1.3 製作寶石上下口。 點擊**珠寶工作檯**

點擊**寶石鑲座**的**金屬胚條**功能，屬性會顯示

1 點擊寶石小手，點選寶石

2 點擊頂部金屬胚條頁籤

3 點擊**直徑**輸入 1mm

4 點擊**底部金屬胚條**頁籤

5 點擊**直徑**輸入 1mm

6 點擊**高度**輸入 2.6mm

7 點擊沿 U 彎曲，調整左右箭頭
變更彎曲形狀

8 符合條件後，點擊 ✅ 確認按鈕

1.4 製作寶石鑲爪。 點擊**寶石鑲座**裡的**鑲爪**功能，屬性會顯示

1 點擊增加符號 ➕，點選**金屬胚條**

2 點擊**鑲爪**頁籤

3 點擊**直徑** 1mm

4 點選**圓頂**功能

5 點選**創建一個不同底部截面**功能

6 點擊**直徑** 0.8mm

7 點擊**位置**頁籤

8 點擊**標準定位**

9 點擊**鑲爪數量**的下拉式選單，點選 6 鑲爪

10 點擊**高度**頁籤

 11 點擊頂部高度欄位 1.2mm

 12 點擊底部高度欄位 0.4mm

13 點擊 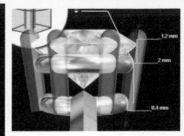 確認按鈕

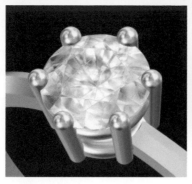

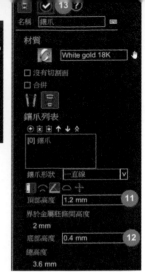

1.5 調整戒腳高度。布爾運算點擊右鍵→取決於→掃略精靈，
屬性將會顯示

 1 點擊截面 2

2 點擊**比例**功能

3 點擊**高度**輸入 2.8mm

4 點擊 確認按鈕，物件將變為紅色

5 點擊更新圖示

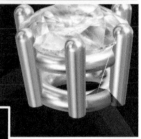

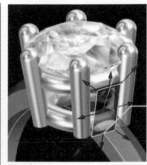

1.6 戒腳銜接寶石鑲口。對直線雙擊左鍵，將進入草圖模組

1 依照綠色的位置，調整點的位置

2 底擊更新圖示

1.7 點擊**工具箱**的**退出目前編輯**功能，退出 2D 草圖

1.8 金屬相加。點擊**實體模組工具** ，點擊**特殊效果**的**布爾運算**功能

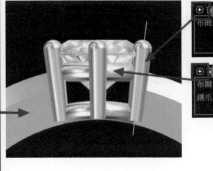

1 點擊操作對象的增加符號 ⊕，點選**布爾運算**

2 點擊增加符號 ⊕，點選**鑲爪**

3 點擊增加符號 ⊕，點選**金屬胚條**

4 點擊布爾運算的**相加**功能

5 符合條件後，點擊 ✓ 確認按鈕

1.9 鑲爪挖除寶石卡口。點擊**珠寶工作檯** ，點擊**寶石鑲座**裡的**多重切割體**功能，屬性將會顯示

1 點擊寶石列表的增加符號 ⊕，
點選**寶石**

2 點擊**頂部截面**頁籤

3 點擊**底部類型**的**寶石切割模式**

4 點擊**支座高度**輸入 100%

5 點選**頂部角度**輸入 55

6 點擊**寶石**頁籤

7 點擊**腰圍直徑**輸入 105%

8 符合條件後，點擊 ✓ 確認按鈕

1.10 點擊**實體模組工具** ，點擊**特殊效果**的**布爾運算**功能，會顯示屬性

1 點擊操作對象的增加符號 ⊕，點選**布爾運算 2**

2 點擊增加符號 ⊕，點選**多重切割體**

3 點擊布爾運算的**相減**功能

4 點擊 ✓ 確認按鈕

步驟 2. 製作六爪戒 (模型圖)

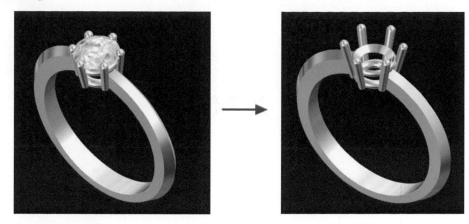

2.1 **布爾運算 3** 點擊右鍵,**點選取消**,就可以把布爾運算 3 回到上一次的步驟,布爾運算 3 就
會被移除,變回原本的**布爾運算 2** 及**多重切割體**

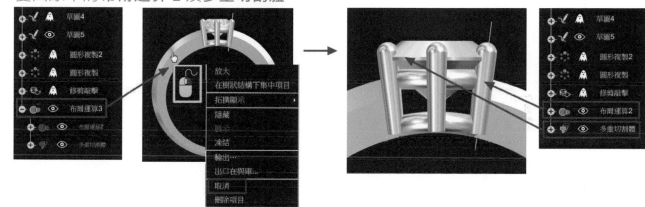

2.2 **布爾運算 2** 點擊右鍵,**點選取消**,就可以把布爾運算 2 回到上一次的步驟,布爾運算 2 就會
被移除,變回原本的**布爾運算**、**鑲爪**及**金屬胚條**

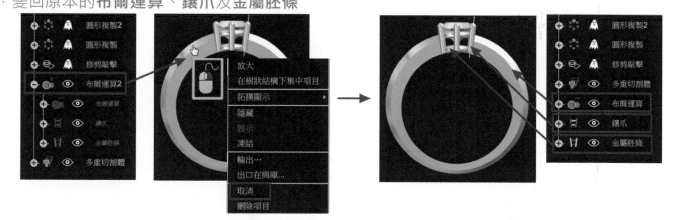

2.3 點擊**特殊效果**的**布爾運算**功能,屬性將會顯示

1 點擊操作對象的相加符號 ⊕ ,點選**金屬胚條**

2 點擊相加符號 ⊕ ,點選**多重切割體**

3 點擊布爾運算的**相減**功能

4 點擊 ✓ 確認按鈕

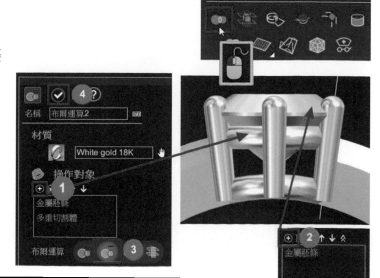

2.4 調整鑲爪長度。對鑲爪雙擊左鍵，屬性將會顯示

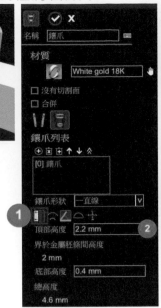

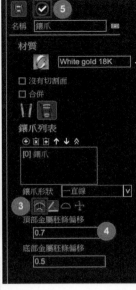

1 點擊**高度**頁籤

2 點擊**頂部高度**

輸入 2.2mm

3 點擊**偏移**頁籤

4 點擊**頂部金屬胚條偏移**輸入 0.7

5 點擊 確認按鈕

2.5 金屬相加。點擊**特殊效果**的 **布爾運算** 功能，屬性將會顯示

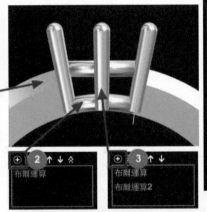

1 點擊操作對象的增加符號，點選**布爾運算**

2 點擊增加符號，點選**布爾運算** 2

3 點擊增加符號，點選**鑲爪**

4 點擊布爾運算的**相加**功能

5 符合條件後，點擊 確認按鈕

2.12 線座爪鑲線戒、隔板夾鑲線戒

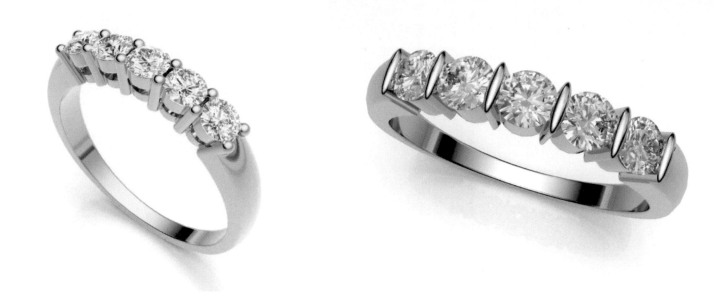

2.12.1 線座爪鑲線戒

步驟 1. 可以先分解產品，這樣有助於繪圖先後順序的理解

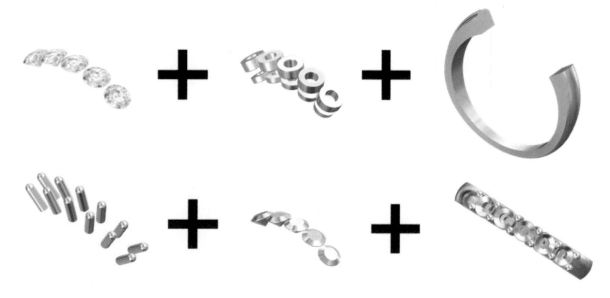

步驟 2. 製作寶石及鑲座

2.1 點擊珠寶工作檔 ，點擊戒指創建裡的戒圍尺寸創建功能，

屬性將會顯示

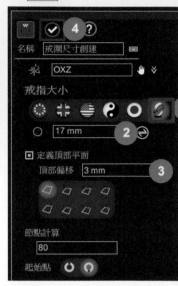

1 點擊戒指大小的**定製的**

2 點擊**直徑**輸入 17mm

3 點擊**頂部偏移**輸入 3mm

4 點擊 ✓ 確認按鈕

2.2 點擊**寶石創建**裡的**寶石**功能，屬性將會顯示

1 點擊參考平面的小手，點選平面

2 點擊**克拉**重量輸入 0.1ct

3 符合條件後，點擊 ✓ 確認按鈕

2.3 點擊**寶石鑲座**的**金屬胚條**功能，屬性將會顯示

1 點擊寶石形狀的小手，點選**寶石**

2 點擊**頂部金屬胚條**頁籤

3 點擊**截面參數**的**定製**截面

4 點擊資料庫

5 對 Base 雙擊左鍵

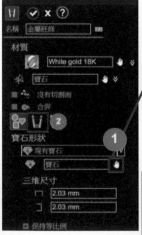

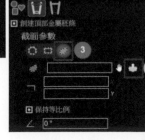

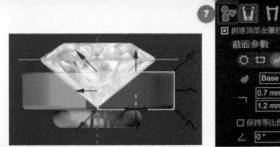

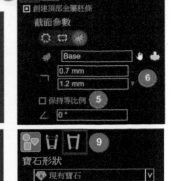

5 取消**保持等比例**功能

6 設定矩形大小 長度 0.8　寬度 1.2

7 點擊**寶石切割**頁籤

8 點擊**三維尺寸**輸入 2.2mm

9 點擊**頂部金屬胚條**頁籤

10 點擊資料庫

11 點擊截面參數的定製截面

12 對 Base 雙擊左鍵

13 取消**保持等比例**功能

14 設定矩形大小 長度 0.7　寬度 0.7

15 點擊**高度**輸入 1.8mm

16 點擊沿 U 彎曲功能，調整左右箭頭，使角度與曲線貼齊

17 符合條件後，點擊 確認按鈕

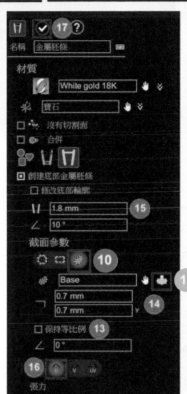

2.4 複製寶石。點擊**實體模組工具** ，點擊**複製**的**圓型複製**功能，屬性將會顯示

1 點擊**複製操作物件**的增加符號 ⊕，點選**寶石**

2 點擊**旋轉軸**的小手點選 OY 軸

3 點擊**旋轉角度**輸入 65°

4 點擊**複製數量**輸入 5

5 點擊**開始角度**輸入-32.5°

6 點擊 確認按鈕

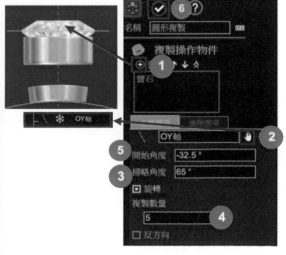

2.5 複製金屬鑲座。 從樹狀圖的圓形複製點擊右鍵，點選"創建一個雙副本"，屬性將會顯示

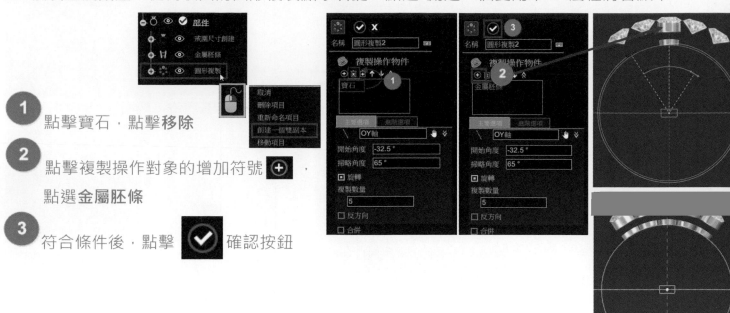

1 點擊寶石，點擊**移除**

2 點擊複製操作對象的增加符號 ⊕，
點選**金屬胚條**

3 符合條件後，點擊 ✓ 確認按鈕

步驟 3. 製作戒腳

3.1 指定平面進入新草圖。 點擊 OXZ 平面，平面將呈現為藍色，點擊新草圖，進入草圖模組

3.2 點擊**繪圖**的**矩形從中心**功能，會顯示屬性

1 點擊中心位置輸入 X= 0、Y= 0、Z= 0

2 設定矩形大小，長度與寬度數值
 長度 2　　 寬度 1.5

3 符合條件後，點擊 ✓ 確認按鈕

3.3 拆開曲線。 點擊矩形，曲線將呈現藍色，點擊**修改**的**拆開曲線**功能，曲線將會更改為 4 條直線

3.4 繪製戒指截面。繪畫的**弧**點擊右鍵，點選 **3 點畫弧**功能，屬性會顯示

1 依序綠色編號 1-3 點擊點，繪製 3 點畫弧

2 點擊**中點**輸入 X= 0、Y= 1.2、Z= 0

3 符合條件後，點擊 ✅ 確認按鈕

3.5 點擊邊線，將會顯示屬性

1 勾選構造要素

2 點擊 ✅ 確認按鈕

3.6 退出 2D 草圖。點擊**工具箱**的**退出目前編輯**功能

3.7 創建戒腳實體。點擊**珠寶工作檯** ，點擊**戒指創建**的**戒身厚度創建**

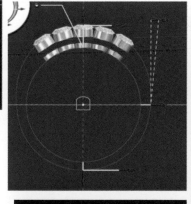
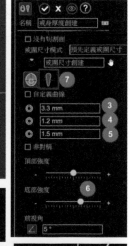

1 **戒圍尺寸模式**下拉式選單，點選**預先定義戒圍尺寸**

2 點擊**外部戒圍尺寸**的小手，點選**戒圍尺寸創建**

3 點擊**頂部偏移**輸入 3.3mm

4 點擊**底部偏移**輸入 1.2mm

5 點擊**右側偏移**輸入 1.5mm

6 拖曳**底部強度**，中間靠右邊 3 格調整效果

7 點擊**側面**頁籤

8 點擊**頂部偏移**輸入 2.8mm

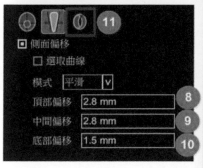

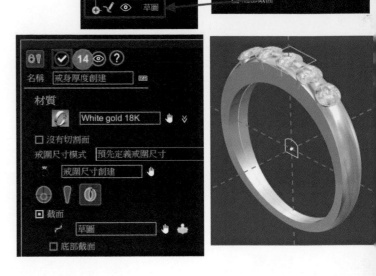

9 點擊**中間偏移**輸入 2.8mm

10 點擊**底部偏移**輸入 1.5mm

11 點擊**戒指截面**頁籤

12 點選**截面**

13 點選曲線小手，點選草圖

14 符合條件後，點擊 ✅ 確認按鈕

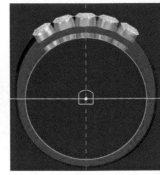

3.8 戒指點擊右鍵，凍結

3.9 創建支撐物。點擊**實體模組工具** ，點選**建造**的**拉伸**功能，屬性將會顯示

1 點擊**拉伸曲線**的增加符號 ➕，點選**戒圍尺寸創建**

2 點擊掃略距離輸入 3mm

3 勾選兩邊

4 取消**頂部封閉**

5 符合條件後，點擊 ✅ 確認按鈕

3.10 創建鑲爪。 點擊**珠寶工作檯** ，點擊**叉狀物**的**鑲爪**功能

1 點擊**置於中心**

2 點擊**直徑**輸入 1mm

3 點擊**圓柱**高輸入 3.5mm

4 點擊**模式**的下拉式選單，點選**圓角**

5 符合條件後，點擊 確認按鈕

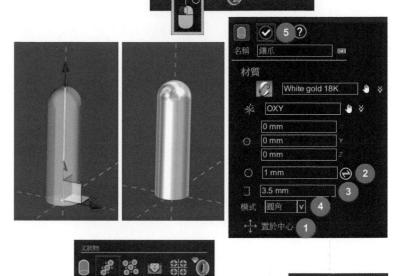

3.11 鑲爪位置定位。 點擊**叉狀物**的**釘鑲**功能，
會顯示屬性

1 點擊**位置列表**的增加符號 ⊕ ，點選**寶石**

2 點擊**複製操作物件**的小手，點選**鑲爪**

3 點選**使用支撐物**功能

4 點擊支撐物的小手點選**拉伸**

5 符合條件後，點擊 確認按鈕

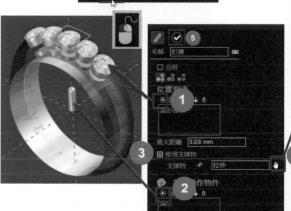

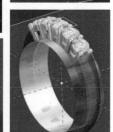

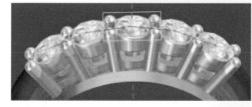

3.12 戒腳移除參考線。 點擊**實體模組工具** ，點擊**曲線**的**圓弧區段**功能

1 點擊**戒圍尺寸模式**下拉式選單，點選**預先定義戒圍尺寸**

2 點擊**外部戒圍尺寸**的小手，點選**戒圍尺寸創建**

3 點選**通過物件給定直徑**功能

4 點擊物體的小手，點選**戒指**

5 **調整大小**使用預設值 10%

6 調整角度，鑲爪一半位置

7 點擊 確認按鈕

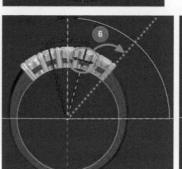
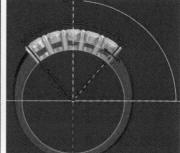

3.13 戒腳移除。點擊**特殊效果**的**修剪及敲擊**功能

① 點擊曲線的小手，點選**圓弧區段**

② 點擊操作對象的增加符號 ➕，點選**戒指**

③ 使用操作的**修剪**功能

④ 符合條件後，點擊 ✅ 確認按鈕

3.14 金屬相加。點擊**特殊效果**的**修剪及敲擊**功能，屬性將會顯示

① 點擊操作對象的增加符號 ➕，點選**修剪敲擊**

② 點擊增加符號 ➕，點選**釘鑲**

③ 點擊增加符號 ➕，點選**圓形複製 2**

④ 點選布爾運算的**相加**功能

⑤ 符合條件後，點擊 ✅ 確認按鈕

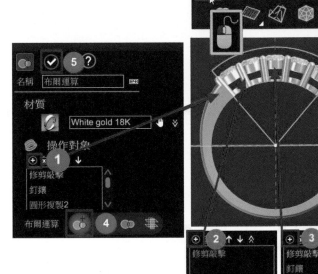

步驟 4. 製作多重切割體

4.1 創建寶石切割體。點擊**寶石鑲座**的**多重切割體**功能，屬性將會顯示

① 點擊寶石列表的增加符號 ➕，
點選**圓形複製**

② 點擊**頂部截面**頁籤

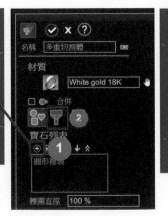

3 點擊**底部類型**的**寶石切割模式**

4 點擊**頂部角度**輸入 55°

6 點擊**寶石**頁籤

7 點擊**腰圍直徑**輸入 105%

8 點擊 確認按鈕

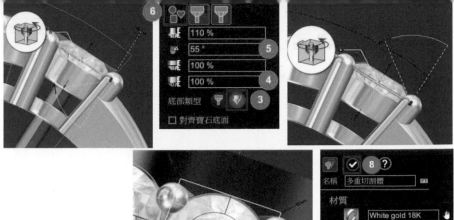

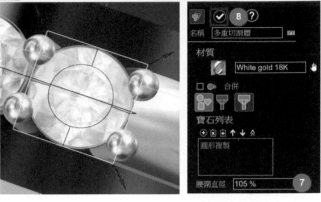

4.2 挖除寶石切割體。點擊**實體模組工具** 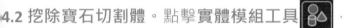 ，點擊**特殊效果**的**布爾運算**功能

1 點擊操作對象的增加符號 ⊕ ，
點選**布爾運算**

2 點擊增加符號 ⊕ ，點選**多重切割體**

3 點擊布爾運算的**相減**功能

4 點擊材質裡的小手，進入材質資料庫

5 點擊 Gold 18K 資料夾

6 對 Yellow gold 18K 雙擊左鍵，材質載入

5 符合條件後，點擊 確認按鈕

只顯示布爾運算及寶石，
其他物件全部隱藏

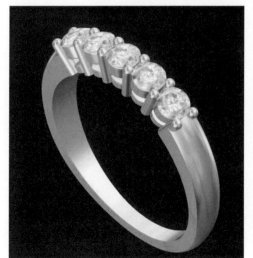

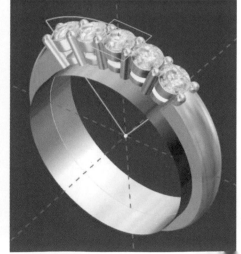

步驟 5. 模型圖

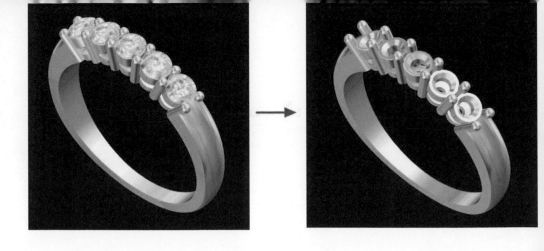

5.1 模型圖從效果圖做修改。整個效果圖裡，只要把鑲爪加長，以及把寶石孔洞小一點，這樣輸出鑄造後的半成品，金工師傅就可以後續在上面施工

5.2 樹狀圖的**布爾運算 2** 裡的**多重切割體雙擊左鍵**，屬性將會顯示

1 點擊**寶石**頁籤

2 點擊**腰圍直徑**輸入 80%

3 點擊 ✓ 確認按鈕

4 物件將呈現紅色

5 點擊更新圖示

5.3 樹狀圖的布爾運算→釘鑲→鑲爪雙擊左鍵，屬性將會顯示

1 點擊圓柱高度輸入 4mm

2 點擊 ✓ 確認按鈕

3 物件將呈現紅色

4 點擊更新圖示

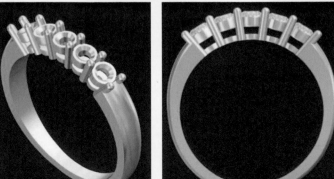

2.12.2 線座爪鑲線戒變更為隔板鑲線戒

步驟 1. 將線座爪鑲退後至隔板鑲線戒的造型(模型圖)

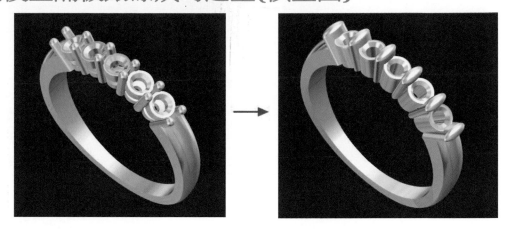

1.1 布爾運算 2 點擊右鍵，點選取消，就可以把布爾運算 2 回到上一次的步驟，布爾運算 2 就會被移除，變回原本的**布爾運算**及**多重切割體**

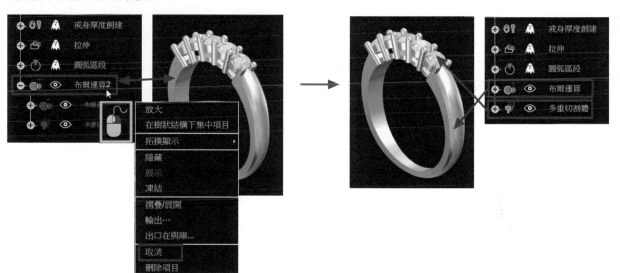

1.2 布爾運算點擊右鍵，點選取消，就可以把布爾運算回到上一次的步驟，布爾運算就會被移除，變回原本的**修剪敲擊**、**釘鑲**及**圓形複製 2**

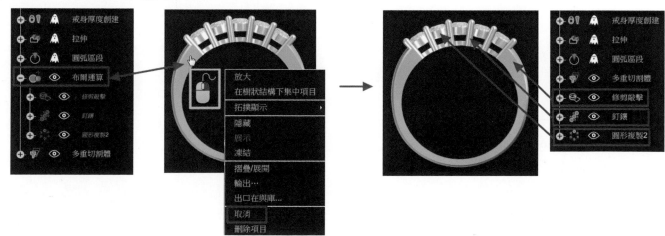

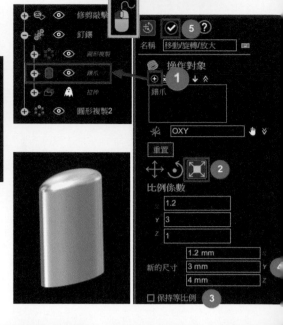

1.3 調整鑲爪。點擊定位的移動/旋轉/縮放功能，屬性將會顯示

1 點擊操作對象的增加符號 ⊕，
點選**鑲爪**

2 點選**比例**頁籤

3 取消**保持等比例**功能

4 點擊**新的尺寸**輸入 X= 1.2、Y= 3、Z= 4

5 點擊 ✅ 確認按鈕

1.4 對釘鑲雙擊左鍵，屬性會顯示

1 點擊**鑲爪**，點選**移除**

2 點擊複製操作物件的
增加符號 ⊕，點選
移動/旋轉/放大

3 點擊**鑲爪配置**頁籤

4 點擊**方式**下拉式選單，點選 **2 寶石間 1 個鑲爪**

5 點擊**鑲爪數量**輸入 1

6 符合條件後，點擊 ✅ 確認按鈕

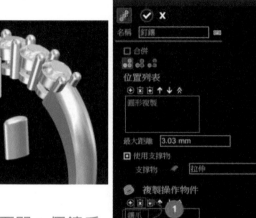
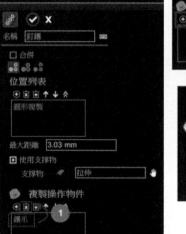

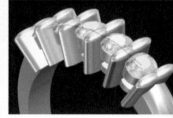
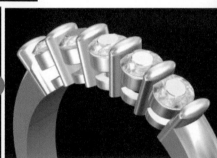

1.5 圓形複製雙擊左鍵，屬性會顯示

1 點擊**掃略角度**輸入 70°

2 點擊**開始角度**輸入-35°

3 點擊 ✅ 確認按鈕

4 物件呈現為紅色

5 點擊更新圖示

NOTE：寶石鑲嵌時，金屬與寶石重疊不超過金屬厚度的一半，又因為是共用鑲爪，所以需要調整寶石分散的角度，確保在後續加工時，金屬預留足夠的厚度施作。

232

1.6 圓形複製 2 雙擊左鍵，將會顯示屬性

1 點擊**掃略角度**輸入 70°

2 點擊**開始角度**輸入-35°

3 點擊 確認按鈕

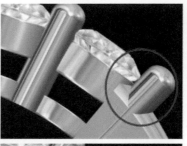

1.7 對**釘鑲**雙擊左鍵，屬性將會顯示

1 點擊**複製對象**頁籤

2 點擊**重疊**輸入 0.4mm

3 點擊 確認按鈕

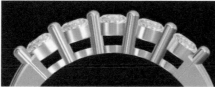

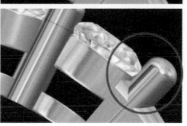
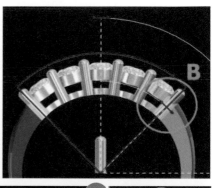

1.8 **修改戒腳移除參考線**。對**圓弧區段**雙擊左鍵，屬性將會顯示

1 調整 A 角度至 B 角度，調整至鑲爪的一半

2 點擊 確認按鈕

3 物件呈現為紅色

4 點擊更新圖示

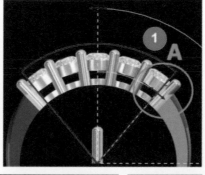

1.9 **圓形複製(寶石)**點擊右鍵，點選**隱藏**

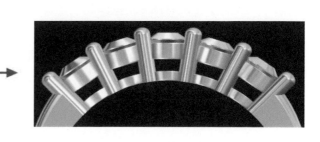

1.10 圓形複製 2(金屬胚條)點擊右鍵，取決於→金屬胚條，屬性將會顯示

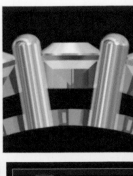

1 點擊**底部金屬胚條**頁籤

2 取消**創建底部金屬胚條**功能

3 點擊**頂部金屬**胚條頁籤

4 點擊 **Y 方向**輸入 3.5mm

5 點擊**"寶石切割"**頁籤

6 點擊**定位**的 Z 輸入-2mm

7 點擊 ✓ 確認按鈕

8 物件呈現為紅色

9 點擊更新圖示

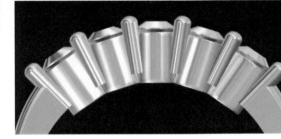

1.11 點擊**特殊效果**的**修剪及敲擊**功能

1 點擊**曲線**的小手，點選
戒圍尺寸創建

2 點擊**操作對象**的小手，點選**圓形複製 2**

3 點擊操作裡的**修剪**功能

4 條件符合後，點擊 ✓ 確認按鈕

1.12 挖除寶石切割體。點擊**特殊效果**的**布爾運算**功能，屬性將會顯示

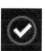 點擊材質的小手，進入材質資料庫

2 材質資料庫左側清單，點擊 Gold 18K 資料夾

3 右側雙擊 White gold 18K 圖示，即可載入至屬性

2 點擊**操作對象**的增加符號 ⊕，點選**圓形複製 2**

3 點擊增加符號 ⊕，點選**多重切割體**

4 點擊布爾運算的**相減**功能

5 條件符合後，點擊 ✓ 確認按鈕

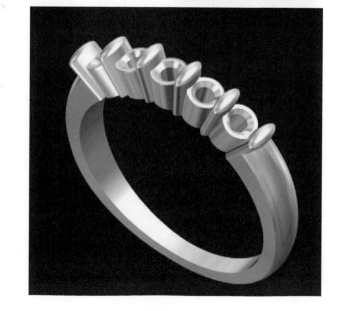

1.13 金屬相加。點擊**特殊效果**的**布爾運算**功能，屬性將會顯示

1 點擊操作對象的增加符號 ⊕，點選**修剪敲擊**

2 點擊增加符號 ⊕，點選**布爾運算**

3 點擊增加符號 ⊕，點選**釘鑲**

4 點擊布爾運算的**相加**功能

5 條件符合後，點擊 ✓ 確認按鈕

步驟 2. 隔板鑲線戒(渲染篇)

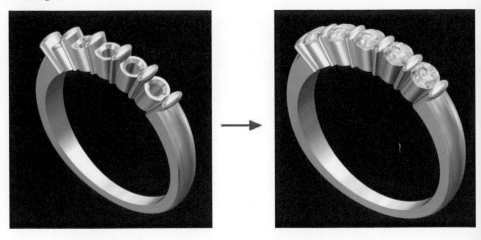

2.1 移動/旋轉/放大雙擊左鍵顯示屬性

1 點擊**新的尺寸** z 欄位輸入 3.5mm

2 點擊**移動**頁籤

3 點擊 z 方向輸入-0.25mm

4 點擊 ✓ 確認按鈕

5 物件呈現為紅色

6 點擊更新圖示

2.2 布爾運算 2 點擊右鍵，點選取消，就可以把布爾運算 2 回到上一次的步驟，布爾運算 2 就會被移除，變回原本的**修剪敲擊**、**布爾運算**及**釘鑲**

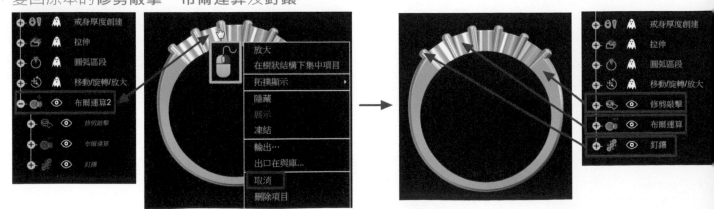

2.3 布爾運算點擊右鍵,**點選取消**,就可以把布爾運算回到上一次的步驟,布爾運算就會被移除,變回原本的**修剪敲擊 2** 及**多重切割體**

2.4 對**多重切割體**雙擊左鍵,屬性將會顯示

 點擊**腰圍直徑** 105%

 點擊 ⊘ 確認按鈕

2.4 金屬相加。點擊**特殊效果**的**布爾運算**功能

① 點擊操作對象的增加符號 ⊕,點選**修剪敲擊**

② 點擊增加符號 ⊕,點選**釘鑲**

③ 點擊增加符號,點選**修剪敲擊 2**

④ 點擊布爾運算的**相加**功能

⑤ 條件符合後,點擊 ⊘ 確認按鈕

2.5 挖除寶石切割體。點擊**特殊效果**的**布爾運算**功能,將會顯示屬性

① 點擊操作對象的增加符號 ⊕,點選**布爾運算**

② 點擊增加符號 ⊕,點選**多重切割體**

③ 點擊布爾運算的**相減**功能

④ 點擊 ⊘ 確認按鈕

展示寶石

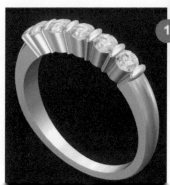

2.13 夾鑲鏤空底線戒

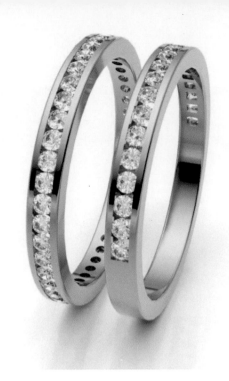

步驟 1. 可以先分解產品，這樣有助於繪圖先後順序的理解

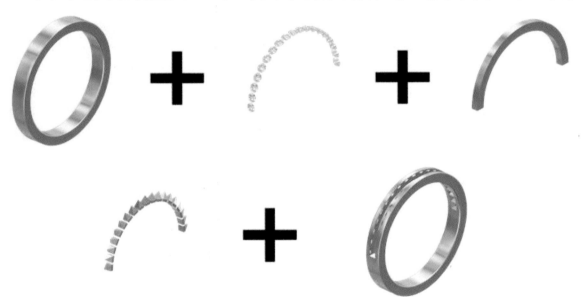

步驟 2. 製作戒圈

2.1 創建戒圈實體。點擊**珠寶工作檯** ，點選**戒指創建**的**掃略精靈**功能，屬性將會顯示

1 　點擊材質欄位的小手，更換為金屬材質

2 　從材質資料庫左側清單點擊 Gold 18K 資料夾

3 　在右側內容裡，雙擊 Pink gold 18K 圖示，
　　即可載入至屬性

2 點選**原始戒圍尺寸**的**定製的**

3 點擊**直徑**輸入 16mm

4 點擊**截面**頁籤

5 點擊截面列表的增加符號 ⊕，
將會顯示紅色圓球位置

6 點擊資料庫，將會跳出資料庫

7 對 Base 雙擊左鍵，截面將會載入截面欄位

7 點擊**比例**頁籤

8 取消**保持等比例**選項

9 點擊**寬度**輸入 2.2mm

10 點擊**高度**輸入 1.5mm

11 條件符合後，點擊 ✓ 確認按鈕

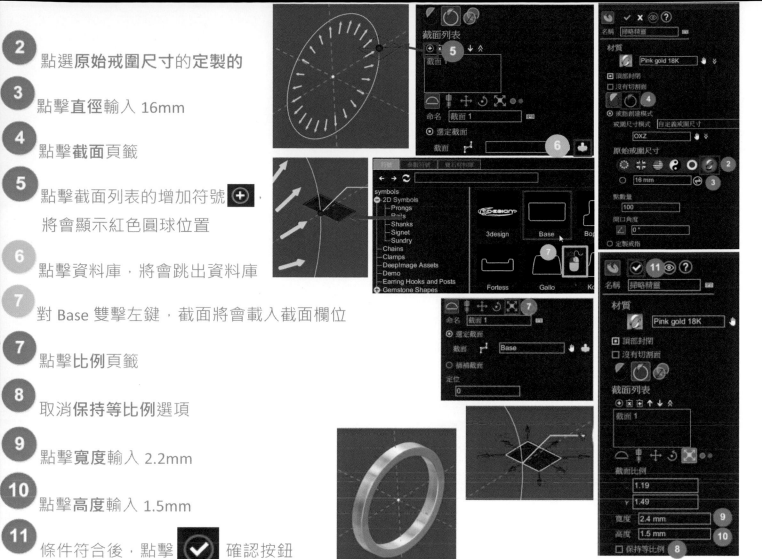

步驟 3. 製作寶石

3.1 指定平面進入新草圖。點擊 OXZ 平面，平面將呈現為藍色，點擊新草圖，將進入草圖模組

3.2 點擊**繪畫**的**圓**功能

1 點擊中心位置輸入 XYZ= 0

2 點擊**直徑**輸入 50mm

3 條件符合後,點擊 ✓ 確認按鈕

3.3 **繪畫**的 **3 點畫弧**功能點擊右鍵,點選**弧**功能

1 點擊中心位置輸入 XYZ= 0mm

2 點擊**半徑**輸入 20mm

3 點擊**開始角度**輸入 0°

4 點擊**結束角度**輸入 180°

5 條件符合後,點擊 ✓ 確認按鈕

3.4 退出 **2D** 草圖:點擊**工具箱**的**退出目前編輯**功能

3.5 **創建參考線**。點擊**實體模組工具** ,對**曲線**裡的**曲線投影**功能點擊右鍵,點選**圓柱投影**功能

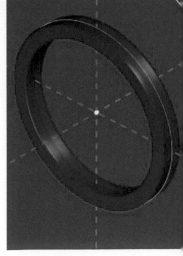

1 點擊**曲線到項目**的增加符號 ⊕ ,
 點選**圓 1**

2 點擊物件的小手,點選**掃略精靈**(戒圈)

3 使用投影模式的預設值,OY 軸

4 條件符合後,點擊 ✓ 確認按鈕

3.6 掃略精靈點擊右鍵，點選**凍結**

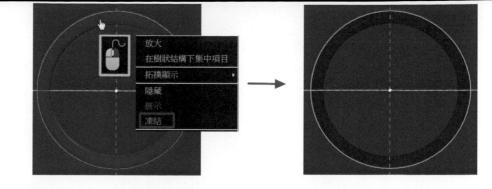

3.7 鋪排寶石位置。點擊**珠寶工作檯** ，點擊**鑲嵌寶石**的**可變溝道**功能，屬性將會顯示

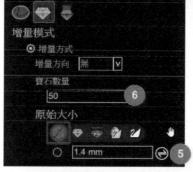

1 點擊**圓柱投影**曲線

2 點擊**最小間距**輸入 0.15mm

3 點擊**展開方式**的下拉式選單，點選**調整間距**

4 點擊**寶石大小**頁籤

5 點擊**直徑**輸入 1.4mm

6 點擊**寶石數量**輸入 50

7 驚嘆號，提示寶石數量超過實際可擺放的數量

8 點擊**溝槽形狀**頁籤

9 點選**創建一個通道**功能

10 取消**挖溝**選項

11 點擊**深度(寶石直徑比率)**輸入 70%

12 點擊**溝槽偏移寬度**輸入-0.3mm

13 條件符合後，點擊 確認按鈕

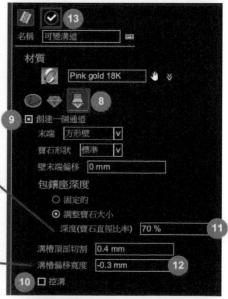

3.8 創建寶石。點擊**寶石創建**的**寶石**功能，屬性將會顯示

 1 使用寶石預設值，點擊 確認按鈕

3.9 鑲嵌寶石。點擊**鑲嵌寶石**的**鑲嵌寶石**功能，將會顯示屬性

1 點擊複製操作物件的小手，點選**寶石**

2 點擊位置列表的增加符號 ⊕ ，
點選**可變溝道**

3 條件符合後，點擊 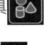 確認按鈕

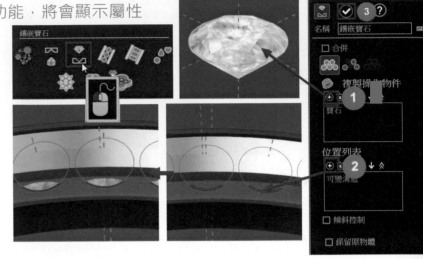

3.10 挖除溝槽。點擊**實體模組工具** ，點擊**特殊效果**的**布爾運算**功能

1 點擊操作對象裡的增加符號 ⊕ ，
點選**掃略精靈**

2 點擊增加符號 ⊕ ，點選 **Elements**

3 點擊布爾運算的**相減**功能

4 符合條件後，點擊 確認按鈕

3.11 可變溝道點擊右鍵，點選**隱藏**

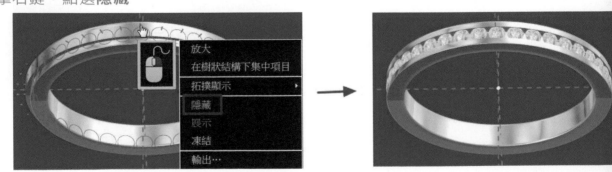

步驟 4. 製作孔洞

4.1 製作挖孔形狀，點擊**珠寶工作檯** **寶石鑲座**的**蜂窩**功能點擊右鍵，點選**鏤花切割體**功能

1 確認參考平面為 OXY

2 點擊**刻面數量**輸入 4

3 點擊**方向定位**輸入 45°

4 點擊**剖面**頁籤

5 點擊**圓錐高度**輸入 1.6mm

6 點擊 ✔ 確認按鈕

4.5 製作孔洞位置。點擊**鑲嵌寶石**的**鏤花底孔**功能，屬性將會顯示

1 點擊支撐物的小手點選**掃略精靈**

2 點擊位置列表的增加符號 ⊕，
 點選**可變溝道**

3 點擊 ✔ 確認按鈕

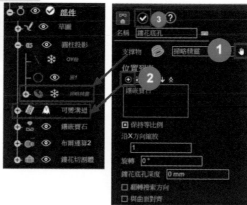

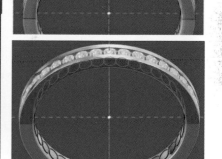

4.5 實體鑲嵌至寶石位置。點擊**鑲嵌寶石**的**鑲嵌寶石**功能，屬性將會顯示

1 點擊複製操作物件的增加符號 ⊕，
 點選**鏤花切割體**

2 點擊位置列表的增加符號 ⊕，點選**鏤花底孔**

3 點擊**鑲嵌寶石**頁籤

4 點擊**比例係數**欄位 70%

5 點擊 ✔ 確認按鈕

4.6 挖除實體(功能等同寶石切割體)。 點擊
實體模組 ，點擊**特殊效果**的**布爾運算**功能

1 點擊操作對象的增加
　　符號 ⊕ ，點選**布爾運算**

2 點擊增加符號 ⊕ ，點選**鑲嵌寶石 2**

3 點擊布爾運算的**相減**功能

4 符合條件後，點擊 ✓ 確認按鈕

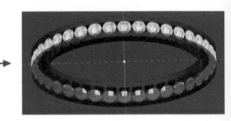

4.7 布爾運算 3 點擊右鍵，點選凍結

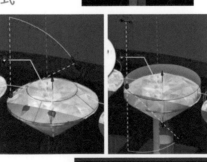

4.8 創建寶石洞。 點擊**珠寶工作檯** ，點擊**寶石鑲座**的**多重切割體**功能，屬性將會顯示

1 點擊寶石列表的增加符號 ⊕ ，
　　點選**鑲嵌寶石**

2 點擊**頂部截面**頁籤

3 點擊**底部類型**的**寶石切割模式**

4 點擊**支座**高度輸入 100%

5 點擊**頂部**角度輸入 55°

6 點擊**寶石**頁籤

7 點擊**腰圍直徑**輸入 105%

8 點擊 ✓ 確認按鈕

4.9 挖除寶石切割體。點擊**實體模組工具** ，點擊**特殊效果**的**布爾運算**功能，將會顯示屬性

1 點擊操作對象的增加符號 ⊕ ，點擊**布爾運算 2**

2 點擊增加符號 ⊕ ，點擊**多重切割體**

3 點擊布爾運算的**相減**功能

4 符合條件後，點擊 ✓ **確認按鈕**

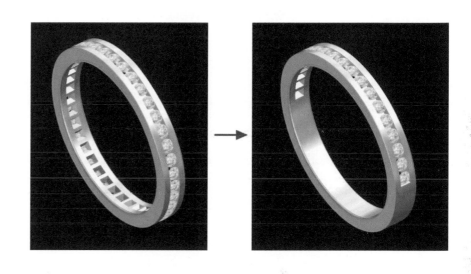

步驟 5. 設計變更

5.1 整圈寶石改變為半圈，對**圓柱投影**雙擊左鍵

1 點擊**圓 1**，
點擊**移除符號**

2 點擊增加符號，
點選**弧 1(半圓)**

3 點擊左鍵確認

4 物件將呈現為紅色

5 點擊更新圖示

步驟 6. 模型圖

6.1 模型圖從效果圖做修改。整個效果圖裡，只要把多重切割體去除，寶石孔洞及中間溝槽做小一點，這樣輸出鑄造後的半成品，金工師傅就可以後續在上面施工

6.2 布爾運算 3 點擊右鍵，點選取消，就可以把布爾運算 3 回到上一次的步驟，布爾運算 3 就會被移除，變回原本的**布爾運算 2、多重切割體**

6.3 多重切割體點擊右鍵隱藏

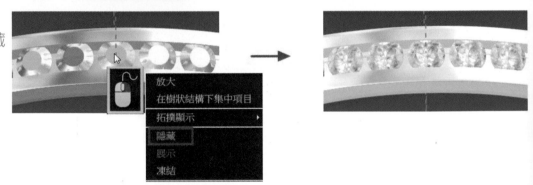

6.4 中間溝槽縮窄。可變溝道雙擊左鍵，屬性將會顯示

1 點擊**溝槽偏移寬度**輸入-0.4mm

2 點擊 ✅ 確認按鈕

3 物件將呈現為紅色

4 點擊更新圖示

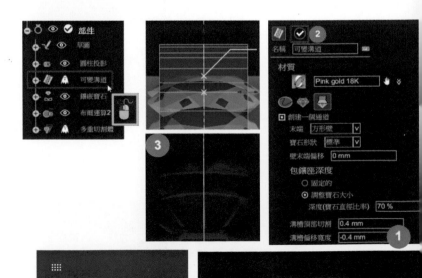

1 點擊**比例係數**輸入 60%

2 點擊 確認按鈕

3 點擊更新圖示

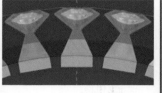

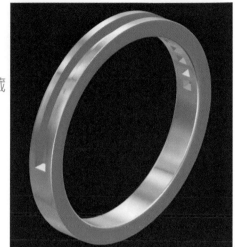

只展示實體，其他物件隱藏

2.14 扭轉弧爪鑲戒

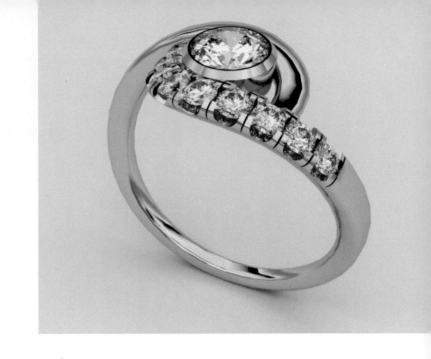

步驟 1. 可以先分解產品，這樣有助於繪圖先後順序的理解

步驟 2. 製作寶石

2.1 創建戒圍與參考平面。點擊珠寶工作檯 ，
點擊戒指創建的戒圍尺寸創建功能

1 點擊戒指大小的定製的

2 點擊直徑輸入 17mm

3 點擊頂部偏移輸入 3.5mm

4 符合條件後，點擊 ✓ 確認按鈕

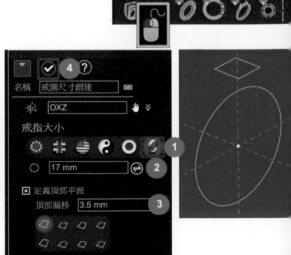

2.2 創建寶石。點擊**寶石**創建的**寶石**功能

點擊參考平面的小手，
點選**戒圍尺寸創建**(平面)

2 點擊**克拉/重量**

3 點擊**克拉**輸入 0.5ct

4 符合條件後，點擊 ✅ 確認按鈕

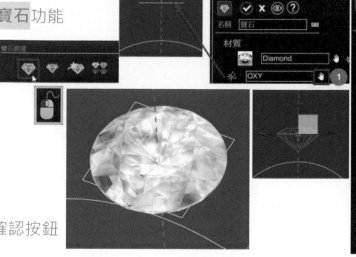

2.3 指定平面進入新草圖。點擊 OXZ 平面，平面將呈現為藍色，點擊新草圖，將進入草圖模組

2.4 點擊繪畫裡的線功能，屬性會顯示

1 依照綠色編號位置，繪製**直線**

2 點擊**起點**輸入 X = 2.3，Y= 12.6，Z=0

3 點擊**終點**欄位，輸入 X = 1.8，Y= 10，Z=0

4 符合條件後，點擊 ✅ 確認按鈕

2.5 點擊繪畫裡的線功能，屬性將會顯示

1 點擊元素的增加符號 ⊕，點選**線段 1**

2 點擊數值的 X 方向輸入 0.9mm

3 點擊**保留原物體**

4 點擊**複製**輸入 1

5 符合條件後，點擊 ✅ 確認按鈕

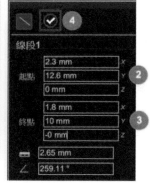
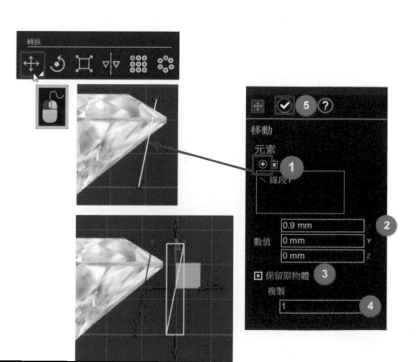

6 依照綠色編號位置，繪製**直線**

7 點擊 ✅ 確認按鈕

2.6 點擊**工具箱**裡的**退出目前編輯功**能，退出 2D 草圖

2.7 製作包鑲實體。 點擊**實體模組工具** ，點擊**建造**的**旋轉**功能，屬性將會顯示

 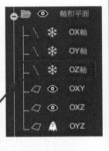 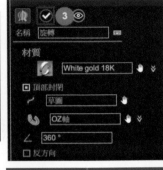

1 點擊曲線小手，點選**草圖**

2 點擊旋轉軸的小手，點選 **OZ 軸**

3 符合條件後，點擊 ✅ 確認按鈕

2.8 包鑲邊緣倒角 1。 點擊**特殊效果**的**倒角**功能，屬性將會顯示

1 點擊物體的小手點選**旋轉**，物件呈灰色

2 滑鼠移至**邊**上，邊會呈現白色

3 點擊邊，邊變為藍色

4 選定的元素，顯示**邊緣：2**

5 點擊倒角功能，點擊倒角半徑輸入 0.5mm

6 點擊 ✅ 確認按鈕

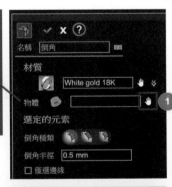

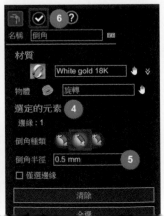

2.9 包鑲邊緣倒角 2。 點擊**特殊效果**的**倒角**功能，屬性會顯示

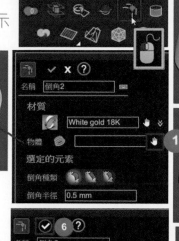

1 點擊物體的小手點選**包鑲**，物件呈灰色

2 滑鼠移至**面**上，面會呈現白色

3 點擊面，將會選到**面的邊線**，邊呈現藍色

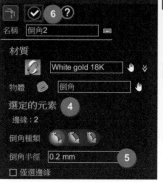

4 選定的元素，將會顯示**邊緣：2**

5 點擊**倒角半徑**輸入 0.2mm

6 點擊 確認按鈕

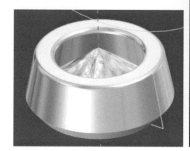

步驟 3 製作戒腳

3.1 指定平面進入新草圖。 點擊 OXZ 平面，平面將呈現藍色，點擊新草圖，將會進入草圖模組

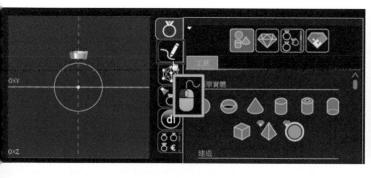

3.2 點擊**繪畫**的**矩形從中心**功能，屬性將會顯示

1 點擊**中心位置**輸入 XYZ= 0mm

2 設定矩形大小 長度 3 寬度 3

3 符合條件後，點擊 確認按鈕

4 點擊邊線，將會顯示屬性

5 點選**構造要素**選項

6 點擊 確認按鈕

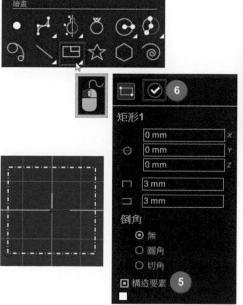

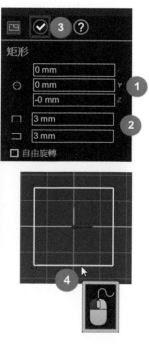

3.3 點擊**繪畫**裡的**對稱垂直曲線**功能，顯示屬性

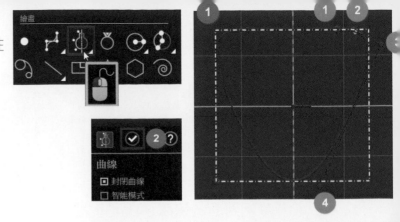

1 依序綠色編號 1-4 位置，繪製曲線

2 點擊左鍵確認

3.4 點擊**繪畫**裡的**矩形從中心**功能，將會顯示屬性

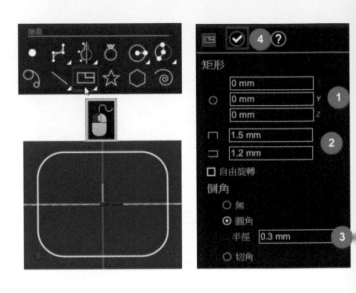

1 點擊中心位置輸入 XYZ= 0mm

2 設定矩形大小，長度與寬度輸入
　　■ 長度 1.5　　■ 寬度 1.2

3 點擊**圓角**輸入 0.3mm

4 符合條件後，點擊 ✅ 確認按鈕

3.5 點擊**工具箱**裡的**退出目前編輯功**能，將會退出 2D 草圖

3.6 繪製 S 型戒圍曲線。點擊**珠寶工作檯** ，點擊**戒指創建**的 **Toi et moi** 功能

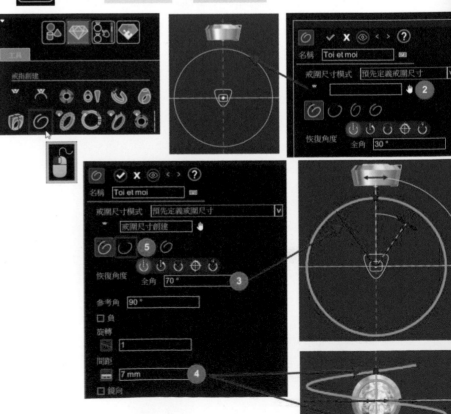

1 點擊**戒圍尺寸模式**下拉式選單，
　　點選**預先定義戒圍尺寸**

2 點擊**外部戒圍尺寸**的小手，點
　　選**戒圍尺寸創建**

3 點擊**全角**輸入 70°

4 點擊**間距**輸入 7mm

5 點擊**四邊彎曲**頁籤

6 點擊**四邊彎曲**

7 點擊**彎曲長度**輸入 11.8mm

8 點擊**彎曲寬度**輸入 9.8mm

9 點擊**開始角度**輸入-83°，調整開始及結束
的張力，調順弧度

10 符合條件後，點擊 確認按鈕

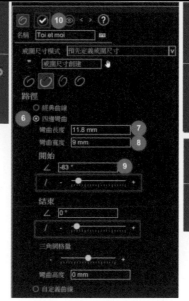

3.7 擷取半條曲線。點擊**實體模組工具** ，點擊曲線的**修改曲線**功能

1 點擊**參考曲線**的增加+符號，
點選**曲線(中間戒指路徑)**

2 點擊**修減曲線**頁籤

3 勾選**修剪**選項

4 點擊 確認按鈕

3.8 曲線點擊右鍵，點選隱藏

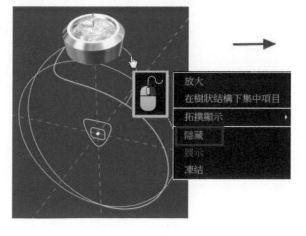

3.9 創建半邊戒腳實體。點擊修改曲線，曲線將呈現藍色點擊珠寶工作檯 ，點擊戒指創建的掃略精靈功能

1 點擊**截面**頁籤

2 點擊截面列表的增加符號 ⊕，線上出現紅球表示位置(截面 1)

3 截面的小手，點選**垂直對稱曲線**，曲線將被放置紅球位置

4 再次點擊截面列表的增加+符號，線上出現紅球，表示位置(截面 2)

5 紅球壓住左鍵，拖曳移動位置移至中間

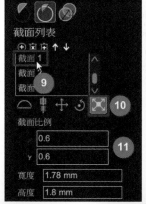

6 再次點擊截面列表的增加符號，線上出現紅球，表示位置(截面 3)

7 紅球壓住左鍵，拖曳移動位置移至終點

8 點擊截面的小手點選矩形 2，曲線被放置紅球位置

9 點擊**截面 1**

10 點擊**比例**頁籤

11 點擊**截面比例**輸入 0.6

12 點擊**截面 2**

13 點擊**旋轉**頁籤

14 點擊**角度**輸入 7.8，依畫面而定，使三角形重疊部分包鑲)

15 符合條件後，點擊 ✓ 確認按鈕

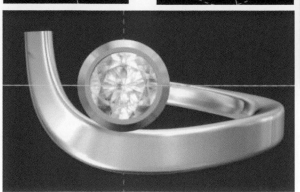

3.10 複製另一半戒腳。點擊**實體模組工具** ，點擊**定位**的**移動/旋轉/縮放**功能，屬性將會顯示

① 點擊操作對象的增加符號 ⊕ ，點選**掃略精靈**

② 點擊**旋轉**頁籤

③ 點選**繞軸**

④ 顯示警告訊息，點擊**確認**

⑤ 點擊**角度**輸入 180°

⑥ 點選**保留原物體**

⑦ 點擊 ✓ 確認按鈕

步驟 4 排列寶石

4.1 創建寶石排列參考線 1。**曲線**的**抽取曲線**功能，點擊右鍵，點選**抽取 UV 曲線**功能

① 點擊物件的小手，點選**掃略精靈**

② 點擊**表面**，表面將呈現藍色

③ 點擊**參數**頁籤

④ 點擊 **V** 方向，切換曲線方向

⑤ 調整點的位置，將曲線調整至**圓弧外側**

⑥ 符合條件後，點擊 ✓ 確認按鈕

4.2 創建寶石排列參考線 2。 樹狀圖的抽取 uv 曲線點擊右鍵，點選創建一個雙副本，屬性將會顯示

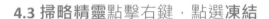

1 調整點的位置，將曲線調整至圓弧外側

2 點擊 確認按鈕

4.3 掃略精靈點擊右鍵，點選**凍結**

4.4 排列寶石位置。 點選**珠寶工作檯** ，點擊**鑲嵌寶石**的 可變溝道 功能，屬性將會顯示

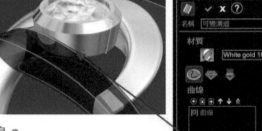

1 點擊**抽取 uv 曲線 2**

2 點擊曲線的增加符號

3 點擊**抽取 uv 曲線**

4 點擊**邊緣**

5 點擊**起始**輸入 2mm

6 點擊**寶石大小頁籤**

7 點擊**寶石數量**輸入 12

8 點擊 確認按鈕

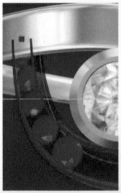

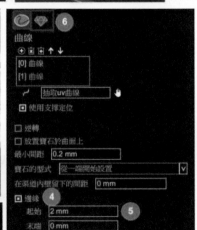

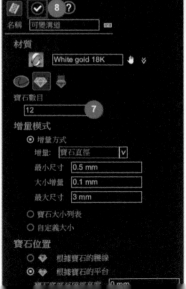

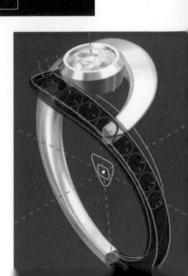

4.5 創建寶石。 點擊**寶石創建**的**寶石**功能

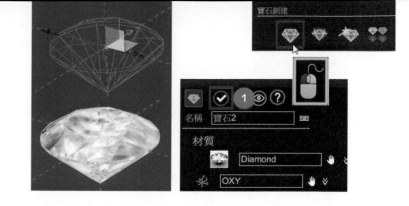

① 使用預設值，點擊 ✅ 確認按鈕

4.6 鑲嵌寶石到位置。 點擊**鑲嵌寶石**的**鑲嵌寶石**功能，屬性將會顯示

① 點擊**複製操作對象**的增加符號 ⊕，
點選**寶石 2**

② 點擊**位置列表**的增加符號 ⊕，
點選**可變溝道**

③ 符合條件後，點擊 ✅ 確認按鈕

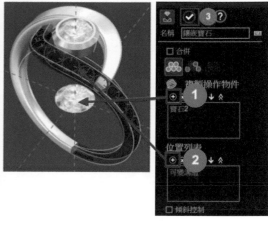

步驟 5 製作城堡鑲挖槽

5.1 製作寶石之間的實體。 點擊**叉狀物**裡的**城堡鑲**功能，屬性將會顯示

① 點擊截面的資料庫圖示，
資料庫將會彈跳出視窗

② 對 ShieldOut 雙擊左鍵，曲線載入截面欄位

② 點擊**位置列表**的增加符號 ⊕，
點選**鑲嵌寶石**

③ 點擊**參數**頁籤

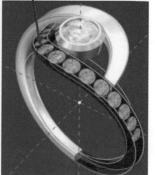
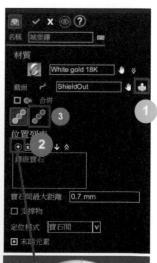

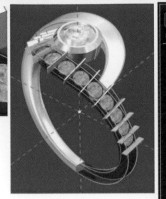
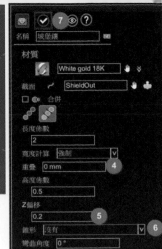

4 點擊**重疊**輸入 0mm

5 點擊 Z 偏移輸入 0.2

6 點擊**錐形**的下拉式選單，點選**沒有**

7 符合條件後，點擊 ✓ 確認按鈕

(隱藏城堡鑲，方便後續理解下個指令)

5.2 製作寶石上方的實體。點擊**叉狀物**裡的**城堡鑲**功能，屬性將會顯示

1 點擊截面的資料庫圖示，資料庫將
會彈跳出視窗

2 ShieldOut 雙擊左鍵，曲線載入截面

2 點擊位置列表的增加符號 ⊕ ，點選**鑲嵌寶石**

3 點擊**定位模式**下拉式選單，點選**寶石上**

4 點擊**參數**頁籤

5 點擊**寬度**係數輸入 0.8

6 點擊**高度**係數輸入 0.9

7 符合條件後，點擊 ✓ 確認按鈕

(隱藏城堡鑲，方便後續理解下個指令)

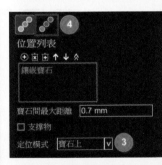
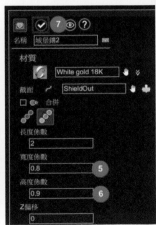

5.3 挖除城堡鑲造型。點擊**實體模組工具** ，點選
特殊效果的**布爾運算**功能

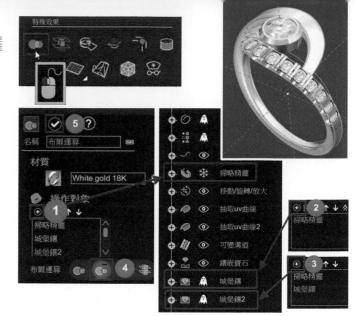

1 點擊操作對象的增加符號 ⊕ ，點選**掃略精靈**

2 點擊增加符號 ⊕ ，點選**城堡鑲**

3 點擊增加符號 ⊕ ，點選**城堡鑲 2**

4 點擊布爾運算的**相減**功能

5 符合條件後，點擊 ✓ 確認按鈕

5.4 創建溝槽參考線 1。樹狀圖的抽取 uv 曲線點擊右鍵，點選創建一個雙副本，屬性將會顯示

1 調整點的位置，將曲線調整至圓弧內側

2 點擊 ✓ 確認按鈕

5.5 創建溝槽參考線 2。樹狀圖的抽取 uv 曲線點擊右鍵，點選創建一個雙副本，屬性將會顯示

1 調整點的位置，將曲線調整至圓弧內側

2 點擊 ✓ 確認按鈕

5.6 調整溝槽參考線 1。點擊**曲線**的**修改曲線**功能，屬性將會顯示

1 點擊參考曲線的增加符號 ⊕ ，
點選**抽取 uv 曲線 3**

2 點擊**修剪**頁籤

3 點選**修剪**選項

4 壓住藍圈中心位置，拖曳移動至挖槽中間

5 壓住藍圈中心位置，拖曳移動至挖槽中間

6 符合條件後，點擊 確認按鈕

5.7 抽取 uv 曲線 3 點擊右鍵，點選隱藏，就可以看到**修改曲線 2**

5.8 調整溝槽參考線 2。點擊**曲線**的**修改曲線**功能，屬性將會顯示

1 點擊參考曲線的增加符號 ⊕，

點選**抽取 uv 曲線 4**

2 點擊**修剪**頁籤

3 點選**修剪**選項

4 壓住藍圈中心位置，拖曳移動至挖槽中間

5 壓住藍圈中心位置，拖曳移動至挖槽中間

6 符合條件後，點擊 確認按鈕

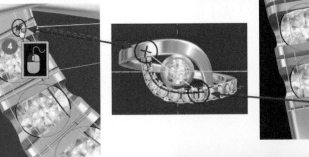

5.9 抽取 uv 曲線 4 點擊右鍵隱藏，就可以看到**修改曲線 3**

5.10 指定平面進入新草圖。點擊 OXZ 平面，平面將呈現藍色，點擊新草圖，將會進入草圖模組

5.11 點擊繪畫裡的**圓**功能，屬性將會顯示

1 點擊**中心位置**輸入 XYZ= 0

2 點擊直徑欄位，輸入 1.5mm

5.12 點擊工具箱裡的**退出目前編輯功**能，退出 2D 草圖

5.13 點擊建造裡的**掃略曲線**功能，將會顯示屬性

1 點擊路徑的小手，點選**修改曲線 3**

2 點擊路徑的增加符號

3 點擊路徑的小手，點選**修改曲線 2**

4 點擊**截面**頁籤

5 點擊截面的小手，點選**圓 1**

6 點擊**截面方向**頁籤

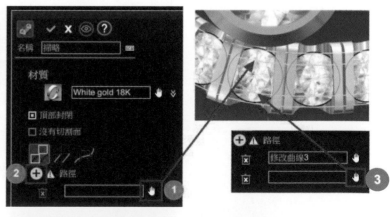

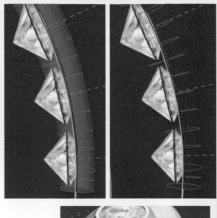

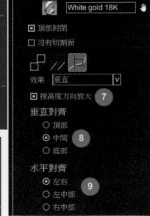

7 點擊**按高度方向放大**

8 點選**垂直對齊**的**中間**

9 點選**水平對齊**的**左右**

※隱藏布爾運算，**8**-**9**依當下的畫面調整

10 點擊**預覽**

11 符合條件後，點擊 ✅ 確認按鈕

5.14 挖除溝槽。點擊**特殊效果**的**布爾運算**功能

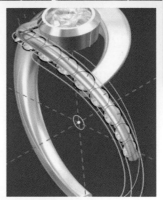

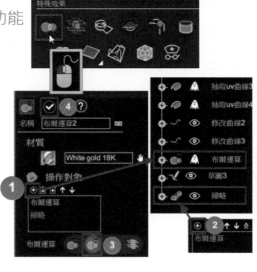

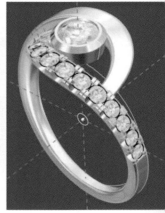

1 點擊操作對象的增加符號 ➕ ，
點選**布爾運算**

2 點擊增加符號 ➕ ，點選**掃略**

3 點擊布爾運算的**相減**功能

4 符合條件後，點擊 ✅ 確認按鈕

5.15 挖除重疊部分。點擊**特殊效果**的**布爾運算**功能

1 點擊操作對象的增加符號 ➕ ，
點選**移動/旋轉/放大**

2 點擊增加符號 ➕ ，點選**掃略精靈**

3 點擊布爾運算的**相減**功能

4 點擊 ✅ 確認按鈕

5.13 創建寶石切割體。 點擊珠寶工作檯 ，點擊寶石鑲座的多重切割體功能

1 點擊寶石列表的增加符號 ，點選鑲嵌寶石

2 點擊增加符號 ⊕ ，點選鑲嵌寶石

3 點擊頂部截面頁籤

4 點擊頂部角度輸入 55°

5 點擊支座高度輸入 50%

6 點擊底部部分頁籤

7 點擊管的底部頁籤

8 點擊孔深度輸入 1.2mm

9 點擊寶石頁籤

10 點擊腰圍直徑輸入 105%

11 符合條件後，點擊 確認按鈕

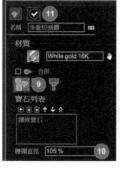

5.13 金屬相加。 點擊實體模組工具 ，點擊特殊效果的布爾運算功能，屬性將會顯示

1 點擊操作對象的增加符號 ⊕ ，
點選布爾運算 3

2 點擊增加符號 ⊕ ，點選倒角 2

3 點擊增加符號 ⊕ ，點選布爾運算 2

4 點擊布爾運算的相加功能

5 符合條件後，點擊 確認按鈕

5.14 製作挖槽。點擊**特殊效果**的**布爾運算**功能，屬性將會顯示

1 點擊操作對象的增加符號 ⊕

點選**布爾運算 4**

2 點擊增加符號 ⊕，點選**多重切割體**

3 點擊布爾運算的**相減**功能

4 符合條件後，點擊 ✅ 確認按鈕

展示寶石及金屬，其他物件全部隱藏

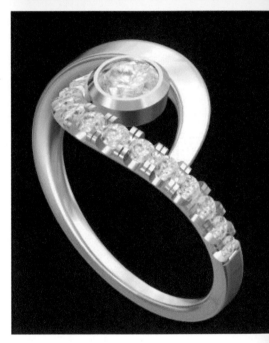

264

步驟 6. 模型圖

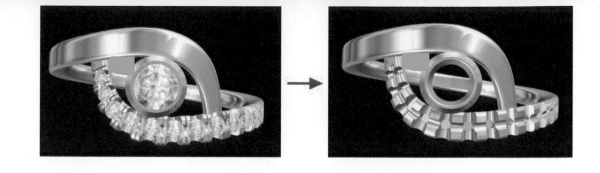

6.1 模型圖從效果圖做修改。整個效果圖裡，只要把城堡鑲的溝槽修窄，以及把寶石孔洞縮小，這樣輸出鑄造後的半成品，金工師傅就可以後續在上面施工

6.2 布爾運算 5 點擊右鍵取消，就可以把布爾運算 5 回到上一次的步驟，布爾運算 5 就會被移除，變回原本的**布爾運算 4** 及**多重切割體**

6.3 布爾運算 4 點擊右鍵取消，就可以把布爾運算 4 回到上一次的步驟，布爾運算 4 就會被移除，變回原本的**布爾運算 3**、**倒角 2** 及**布爾運算 2**

6.4 布爾運算 2 點擊右鍵取消，就可以把布爾運算 2 回到上一次的步驟，布爾運算 2 就會被移除，變回原本的**布爾運算**及**掃略**

6.5 布爾運算點擊右鍵取消，就可以把布爾運算回到上一次的步驟，布爾運算就會被移除，變回原本的**掃略精靈、城堡鑲**及**城堡鑲 2**

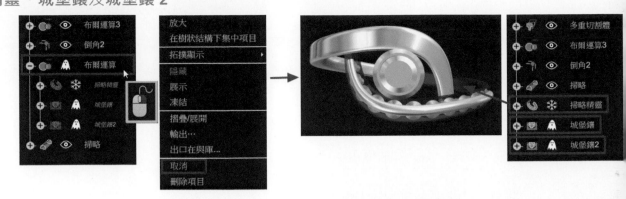

6.6 寶石位置調高。可變溝道雙擊左鍵，屬性將會顯示

1 點擊**根據寶石的腰線**

2 **寶石深度**輸入 0mm

3 點擊左鍵確認

4 物件將呈現為紅色

5 點擊更新圖示

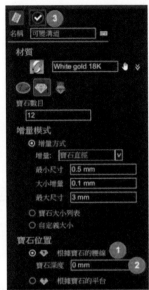

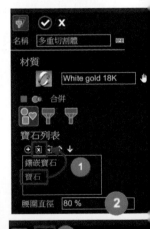

6.7 調整寶石洞大小。對多重切割體雙擊左鍵，將會顯示屬性

1 點選寶石，點擊移除

2 **腰圍直徑**輸入 80%

3 點擊**頂部截面**頁籤

4 點擊**支座高度**輸入 35%

5 點擊 確認按鈕

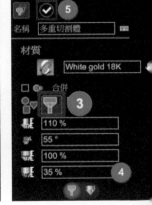

6.8 調整溝槽大小 1。抽取 uv 曲線 3 雙擊左鍵

1 滑鼠移至點上，移動曲線位置

2 點擊 ✓ 確認按鈕

6.9 調整溝槽大小 2。抽取 uv 曲線 4 雙擊左鍵

1 滑鼠移至點上，移動曲線位置

2 點擊 ✓ 確認按鈕

6.10 製作城堡鑲挖槽，點擊**特殊效果**的**布爾運算**功能

1 點擊操作對象的增加符號 ⊕ ，點選掃略精靈

2 點擊增加符號 ⊕ ，點選**多重切割體**

3 點擊增加符號 ⊕ ，點選**掃略**

4 點擊增加符號 ⊕ ，點選**城堡鑲 2**

5 點擊布爾運算的**相減**功能

6 符合條件後，點擊 ✓ 確認按鈕

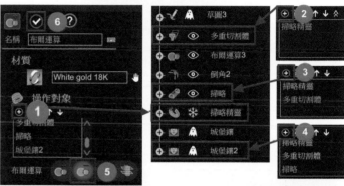

6.11 調整包鑲高度。將草圖展示，對草圖雙擊左鍵，進入草圖模組

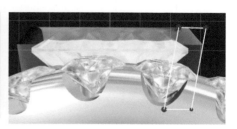

1 依照 A 位置曲線調整至 B 位置曲線(調整至桌面高度)

2 點擊更新符號

6.12 退出 2D 草圖：點擊**工具箱**的**退出目前編輯**功能

6.13 金屬相加。點擊**特殊效果**的**布爾運算**功能，屬性將會顯示

1 點擊操作對象的增加符號 ⊕，
點選**布爾運算 3**

2 點擊增加符號 ⊕，點選**倒角 2**

3 點擊增加符號 ⊕，點選**布爾運算**

4 點擊布爾運算的**相加**功能

5 符合條件後，點擊 ✓ 確認按鈕

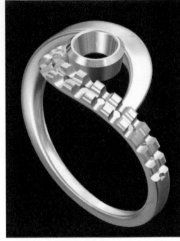

展示實體，其他物件隱藏

3 3Design DI 渲染模組教程練習

3.1 十字造形墜

步驟 1. 進入 DI 渲染模組

1.1 點擊要渲染的物件，物件呈現藍色，點選 di 進入 di 模組

1 詢問訊息，點擊是

2 點擊 Environments 頁籤

3 Light Studio 02 雙擊左鍵，環境將會載入

4 點擊 Materials 頁籤

5 點擊材質的下拉式選單，點選
Metals-Precious Filleted

6 Sterling Silver Burnished 拖曳至物件表面，
材料將會匯入

7 點擊解析度的下拉式選單，點選 720p

8 點擊 Render 欄位

9 點擊 Rrender，將開始進行渲染

10 點擊 Save Image

11 點擊存檔類型，
點選 JPEG

12 輸入檔案名稱

13 點擊存檔

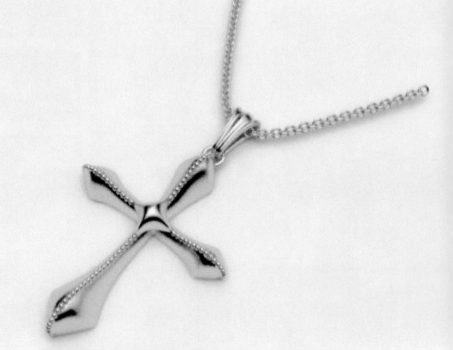

3.2 單圈麻花墜

步驟 1. 進入 DI 渲染模組

1.1 點擊要渲染的物件，物件呈現藍色，點選 di 進入 di 模組

1 詢問訊息，點擊是

2 點擊 Environments 頁籤

3 Light Studio 03 雙擊左鍵，
環境將會載入

4 點擊 Materials 頁籤

5 Yellow Gold 3 Burnished
拖曳至金屬表面，材料
將會匯入

6 點擊材質下拉式選單，
點選 Stone-Cabochons

7 對 Jade3 拖曳至寶石表
面，材料將會匯入

8　點擊解析度的下拉式選單，點選 1080p

9　渲染品質使用 Better

10　點擊 Render 欄位

11　點擊 Rrender，將開始進行渲染

12　點擊 Save Image

13　點擊存檔類型，點選 JPEG

14　輸入檔案名稱

15　點擊存檔

3.3 劚邊密釘鑲墜

步驟 1. 進入 DI 渲染模組

1.1 點擊要渲染的物件，物件呈藍色，點選 d 進入 di 模組

1 詢問訊息，點擊是

2 點擊 Environments 頁籤

3 MT Light Studio 02 雙擊
左鍵，環境會載入

4 點擊 Materials 頁籤

5 white Gold Satin 拖曳至
物件表面，材料會匯入

6 點擊材質下拉式選單，
點選 Stones-Precious

7 對 Diamond-Black 壓住
左鍵，拖曳至寶石位置

8 點擊材質下拉式選單，
點選 Various Materials

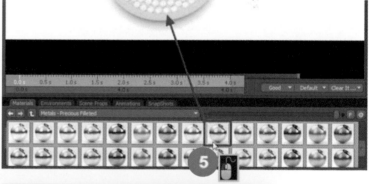

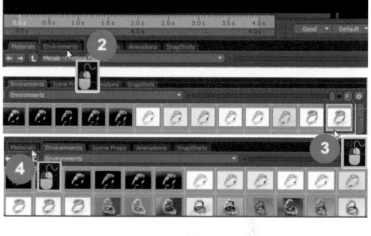

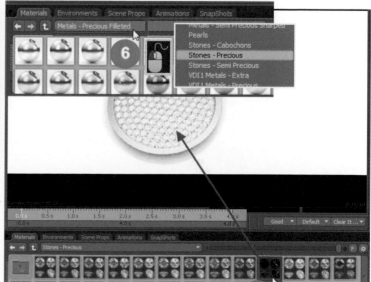

9 對 Fabric 雙擊左鍵

10 對 Fabric 壓住左鍵，拖曳至繩子位置

11 點擊解析度的下拉式選單，點選 1080p

12 點擊圖像品質的下拉式選單，點選 Better

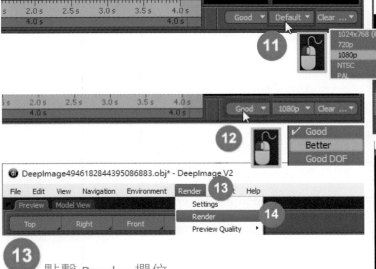

13 點擊 Render 欄位

14 點擊 Render，將開始進行渲染

15 點擊 Save Image

16 點擊存檔類型，點選 JPEG

17 輸入檔案名稱

18 點擊存檔

3.4 雙排戒

步驟 1. 進入 DI 渲染模組

1.1 點擊要渲染的物件，物件呈藍色，點選 di 進入 di 模組

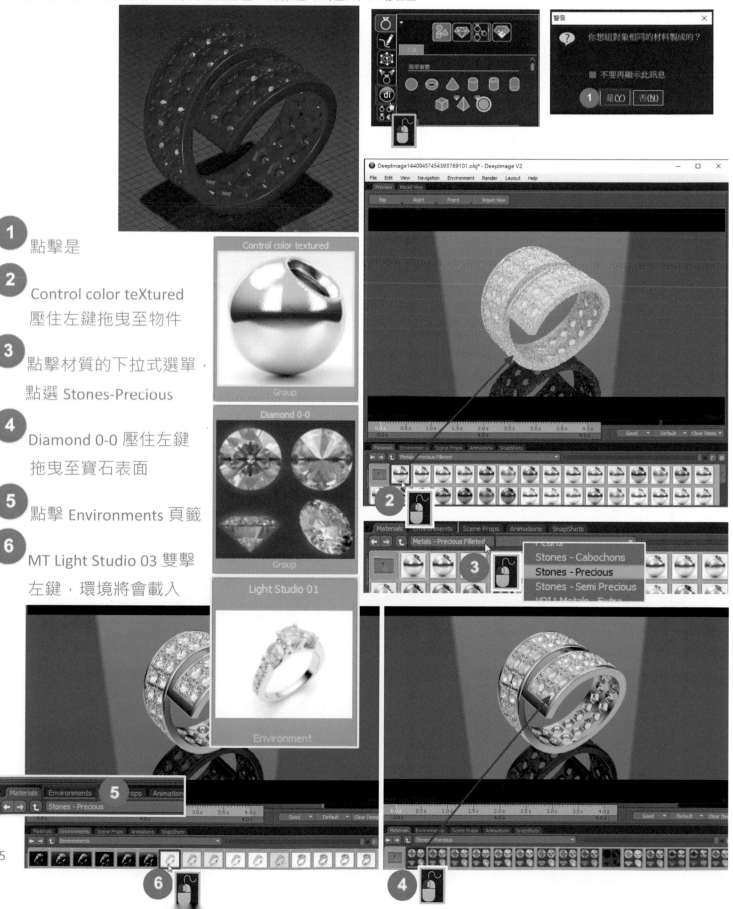

1 點擊是

2 Control color teXtured
壓住左鍵拖曳至物件

3 點擊材質的下拉式選單，
點選 Stones-Precious

4 Diamond 0-0 壓住左鍵
拖曳至寶石表面

5 點擊 Environments 頁籤

6 MT Light Studio 03 雙擊
左鍵，環境將會載入

7 點擊解析度的下拉式選單，點選 1080p

8 點擊圖像品質的下拉式選單，點選 Better

9 點擊 Render 欄位

10 點擊 Render，將開始進行渲染

11 點擊 Save Image

12 點擊存檔類型，點選 JPEG

13 輸入檔案名稱

14 點擊存檔

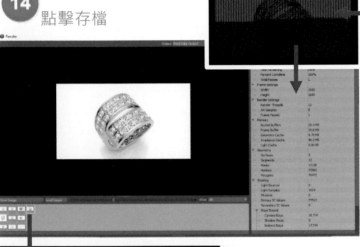

3.5 城堡鑲戒

步驟 1. 進入 DI 渲染模組

1.1 點擊要渲染的物件，物件呈藍色，點選 di 進入 di 模組

1 點擊是

2 RingBoX Open 雙擊左鍵，配件將會載入

3 點擊 Environments 頁籤

4 對 Light Studio 05 雙擊左鍵，環境將會載入

5 點擊 Materials 頁籤

6 點擊材質的下拉式選單，點選 Metals-Precious Fileted

Ringbox Open 01 701
Locator

Light Studio 05
Environment

Platinum Polished

Rose Gold 1 Burnished

Group

Diamond 0-0

Group

7 Platinum Polished 壓住
左鍵，拖曳至物件

8 Rose Gold 1 Burnished 壓
住左鍵，拖曳至物件

9 點擊材質的下拉式選單，
點選 Stone-Precious

10 Diamond 0- 壓住左鍵，
拖曳至寶石位置

11 點擊 Render 欄位

12 點擊 Preview QualitY 的 Better

13 點擊 Render Resolution 的 1080P

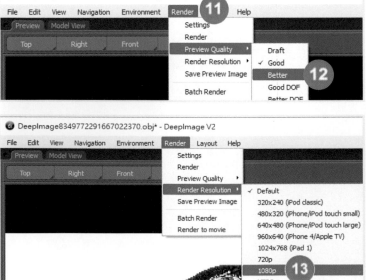

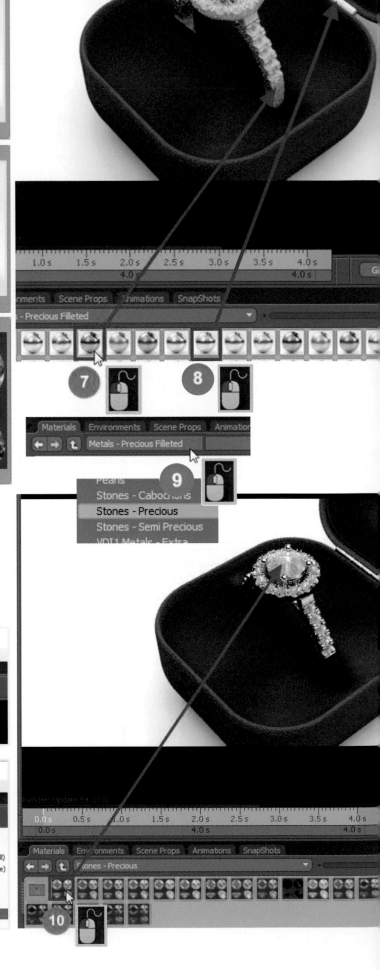

14 點擊 Render

15 點擊 Save Image

16 點擊存檔類型，點選 JPEG

17 輸入檔案名稱

18 點擊存檔

檔案名稱(N): 城垛鑲戒.JPG **17**

存檔類型(T): JPEG (*.JPG) **16**

存檔(S) **18** 消

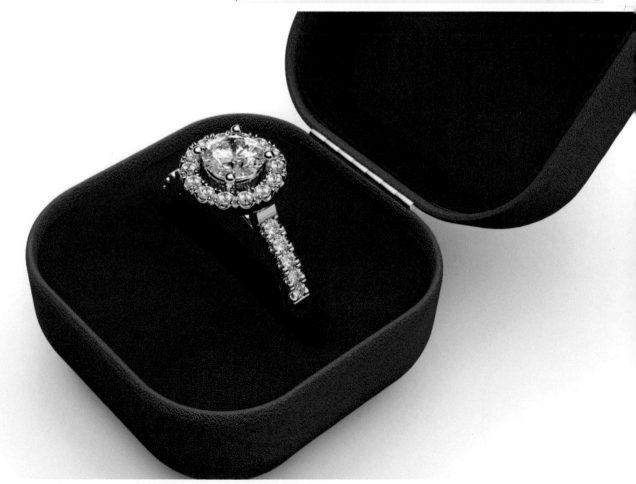

4 3D 列印設備介紹

4.1 3D 列印設備技術種類

　　市面上的列印硬體設備廠牌和機種眾多，但並非每一種機型的生產列印品質，都符合珠寶首飾的條件要求。在介紹各種硬體設備機種之前，應先對 3D 列印的「技術原理」和「成型邏輯」有所認知，進而從中分析適用於生產珠寶首飾的列印原理，並學會軟體結合硬體成型時必要的輔助配套方式，建立基本的 3D 列印觀念。機械成型的製法以「減式」和「加式」兩種主要原理。

減式成型法

　　減式成型法是最傳統的製造方式。取一塊固體材料，將不必要的部分削屑去除，即減法成型加工。缺點是相當耗費材料，多數材質最後取用為產品的部分可能不及 20%，所幸金屬可以回收再利用。珠寶產業製程上所採用的「刻蠟機」或「CNC 銑車床」，就是典型的減式成型法。

　　CNC 是「Computer numerical control 電腦數位控制機床」的簡稱，又稱數控機床。通過數位化程式可精準控制首飾造型、結構、紋理，賦予珠寶首飾更高的精細度、對稱性、表面質感變化和想像空間。精品產業相當講究細節如「對稱性、俐落感、立體度」，CNC 應用參數生產製品可精確完成，體現精品化的高品質，重要性不言而喻。此外，貴金屬幾乎可達百分百的高回收率，令珠寶業者心儀嚮往。其實 CNC 並不是什麼新科技，在工業領域的應用已經相當成熟普及，歐美的鐘錶珠寶製造產業也廣泛使用，近年來設備價格下降很多，加上中國擁有海量的內需市場做後盾，CNC 工藝在大陸的首飾產業的應用，也進入普及化階段。

加式成型法

　　傳統的平面列印技術是透過噴墨或雷射等方式，讓電腦中的圖文在紙上顯現。而 3D 列印則是將墨水改成塑料或其他材質，讓電腦中的 3D 物件能以平面切層方式列印出來，一層一層被堆疊形成立體物件，也就是利用逐層列印重疊堆積的方式來增加製造出立體。3D 列印技術，也可以說是新的「加式」工法，更籠統一點的說法，就好像將一片片吐司堆積重疊成塊體。

3D 列印一詞出現前，更常被人們提及的說法是「快速成型（ Rapid Prototyping,RP ）」或稱「快速製造（ Rapid Manufacturing,RM ）」，早在 80 年代便開始發展。一直到 2009 年後，「美國材料試驗協會（ ASTM ）」將其定義為「積層製造（ Additive Manufacturing,AM ）」。積層製造技術又被稱 3D 列印，顧名思義是將我們習以為常的紙上列印給「立體化」，也就是所列印出來的東西並非平面圖形，而是具備長、寬和高的立體物件。

目前主要的積層製造大約有 7 種形式，材質應用上以「塑料」及「金屬」為主流，「陶瓷」或「石膏」等媒材的應用仍持續發展趨向成熟。當今，應用最廣泛相對成熟的是「塑料」，但又以「金屬」材料的製造技術最受矚目和期待！原因是多數塑料只能製造出模型或原型，金屬材料則可以直接製造出成品物體，甚至可直接當作完成的產品立即被使用。

順應「珠寶首飾」的產品製造工藝特性要求，以及現階段發展比較經濟實惠的列印技術，本書特以台灣為例，為大家遴選出五種市面上我們測試過的 3D 列印機型設備，並解讀其列印成型之方式。

1. 雷射粉末熔融技術（ SLM ）：

雷射粉末燒節技術又稱「金屬積層列印」，列印的材料為金屬粉末，將近 200 瓦以上的高強度雷射光（熱能），在比一根頭髮還要薄的金屬粉末表面來回掃描，被照射到的金屬粉末瞬間溶化凝結，幾秒鐘後，設計圖中需要成型的區域，已燒結成一定厚度的固態實體片層，列印機台便會下降 0.02-0.1mm，滾筒則再平均鋪上一層金屬粉末，重複同樣的掃描動作，直到物體成型。

3D 列印金屬製造燒熔的過程，僅針對需要的部分進行紅外線雷射，未經過燒熔處理的金屬粉末將可回收使用，製作過程不僅比傳統方式環保，更可實現少量多樣與客製化的可能性。此外，3D 列印最大的優點為提高產品形狀製作的複雜程度，突破以往受限於材質灌輸的路線（水路），可造出各式鏤空、複雜的關節環扣等造型。

可惜之處，金屬列印硬體機器設備非常昂貴，只用在珠寶產業根本不符投資效益。另外，珠寶首飾使用的特定貴金屬粉末造價不斐又不普及，列印時產生的支架無可避免，積層列印成型物件的表面層紋仍需修飾，同樣會造成龐大的成本耗材，諸多不利因素有待克服，短期之內恐怕還無法在珠寶產業普及。

2. 多噴頭列印技術（MJP）：

多噴頭列印技術之列印的材質為塑料，美國 3D SYSTEMS 出產噴墨列印機，可將液態純蠟射落在精確的位置後凝固，層層堆積重疊成為立體型態。列印成品為純蠟，仍須透過脫蠟鑄造轉換成金屬，但純蠟特性則有利用於各種貴金屬脫蠟鑄造的優勢。

美國 3D SYSTEMS 專門製造生產 3D 列印機、列印材料、掃描儀的公司，除生產硬體設備之外，同時也提供 3D 列印服務。此款 ProJet MJP 2500W-3D 噴墨列印技術機，是專為珠寶產業所設計製造的一款獨門機型，所使用的列材為純蠟，列印成型的物件和支架皆為純蠟材料，完全適用於脫蠟鑄造。優點包括：1.列印成型的物件為純蠟，解決各種貴金屬的脫蠟鑄造要求，尤其更適合鉑金首飾的鑄造品質。2.噴墨列印技術成型，表面無堆疊痕跡。3.支架不需要人工繪製設置，電腦可自動計算設置。支材是純蠟材質，可浸泡 IPA 將支材全部溶解，完整保留成型物件的原貌。4.列印成型的物件不需要進行二次固化，可直接進入鑄造流程使用。

純蠟列印應該是目前各種列印設備中，最適合珠寶產業製造使用的硬體，但機器價格並非一般個人或小型工作室可以負擔的，比較適合具有經濟規模的工廠型態投資。目前在台灣珠寶產業中，新北市中和區「慶豐鑄造」和台北市「菲迅金工」有此設備。

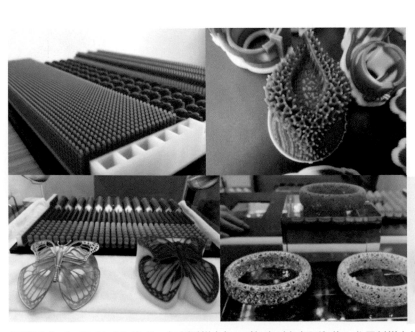

圖面上白色的部分為支撐蠟材，紫色的部分為成型蠟材。紫色蠟質的軟化點為 40-48 度，熔點為 61-66 度。浸泡在特殊溶解液中，白色蠟材將全部溶解消失，成型的紫色蠟材則完全不受影響。

3. 雷射光投影技術（SLA）：

雷射光投影技術列印的材料為光敏樹脂，透過雷射光（紫外線光源）照射「一點」觸及光敏樹脂，因此成型速度偏慢，受光照的液態樹脂從而變質成為固體，層層堆積重疊形成立體造型。激光光斑尺寸(雷射點)達到 85 微米，相對物件的表面紋層細緻。列印成品為樹脂，仍須透過鑄造轉換成金屬。

SLA 技術的列印設備，以美國的 Formlabs 品牌為代表，該公司 2011 年成立，使用最新專利研發的低應力光固化成型技術（LFS），相較於 SLA 又更加的成熟，其特色包含封閉式光學模組（LPU），確保雷射光垂直照射樹脂槽，以及開發彈性樹脂槽能減低物件列印時的剝離力，兩下特色大幅增加了機器的可靠與穩定性，可印出高精確度、平滑度及透度更佳的高品質物件，搭配智能給料系統，自動偵測補料，真正達到關燈生產程序。目前最新機種是 2019 年推出的第四代機型，名稱為「Form3」。

SLA（Stereolithography"laser"）

LPU 光學模組搭載多面稜鏡

4. 數位光投影技術（DLP）：

數位光投影技術列印的材料是光敏樹脂，透過數位光（紫外線光源）投影「一片」觸及光敏樹脂，從而將受照射的液態樹脂改變成為固體，層層堆積重疊成為立體形態。成品為樹脂，仍須透過鑄造轉換成金屬。

台灣企業品牌「Miicraft-揚明光學股份有限公司」，獨步全球，掌握 DLP 3D 列印「光機」的核心製造技術，領先地位在國際市場上備受肯定。Miicraft 專研工業用 LED 投影機光學引擎技術，企業生產製造的光機效能最優，解析度更是精確，現階段的投影機型，精進到 4K 的高解析度，硬體搭配周邊的機構設計，產品附贈切層軟體程式，軟體也是該公司自主研發產出。從列印品質或速度等經濟效益等綜合評量，這是在台灣首選的列印設備。

DLP（Digital light Processing）

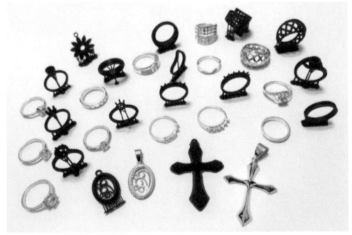

5. 數位遮蔽技術（LCD masking）：

　　數位遮蔽技術列印的材料為「光敏樹脂」，透過數位光（紫外線光源）投影，LCD 面板呈現「顯示」及「不顯示」的方式照射光敏樹脂，被顯示受照射的液態樹脂變成固體，層層堆積重疊形成立體造型。成品為樹脂，仍須透過鑄造轉換成金屬。

　　台灣是 LCD 的製造生產王國，Phrozen 企業品牌應用在地科技優勢，將 4K 解析度的 LCD 技術結合 3D 印表機，產製出相當實惠的「數位光投影技術（DLP）」3D 列印機，「便利」成為我們推薦給大家的原因。

LCD（Liquid Crystal Display）

附贈免費的切層軟體，軟體介面如上圖。
上圖則是使用 Phrozen Sonic Mini 4K 列印出來的教材範例。

4.2 光敏樹脂列印成型與支架設置及移除修飾

　　承續上篇所介紹的五種 3D 列印硬體機型設備，「一、雷射粉末熔融技術」的列印材料為金屬粉末，列印成品為金屬，因此列印過程必須設置支架，用以支撐列印造型物件。「二、多噴頭列印技術」的列印材料為蠟質，列印成品為純蠟，支材為可溶性蠟質，只需浸泡在 IPA 液體中即可全部溶解，完整保留列印成品的純蠟型態。支架電腦可自動計算設置，不需要人為操控設計。

　　其中的「三、雷射光投影技術。四、數位光投影技術。五、數位遮蔽技術」這三種硬體設備的列印材料都是採用「光敏樹脂」，最終成品為光固化樹脂，列印過程必須要為成型物件設置支架。雖然電腦有自動架設功能，但並不適合首飾造型，不宜採納電腦自動設定的支架，列印結果是成品和支架共存，因此還要移除支架，修飾支架銜接成品的部位。

　　接下來介紹軟體與硬體結合時的輔助應用技術，協助您建立正確的支架設計與配置觀念，解讀光敏樹脂經列印固化的許多現象特性，以及示範硬化成型的支架，如何移除修飾的加工方法。

　　固化樹脂列印輸出過程是以「倒立方式」成形，必須先將樹脂黏著在平台表面，形成一層固化樹脂薄膜基層，製作這層基材所需的照射時間比較長，因此樹脂容易產生「過曝現象」，這是基層經常出現的正常現象。

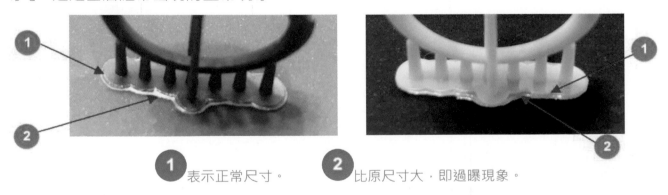

1 表示正常尺寸。　　　**2** 比原尺寸大，即過曝現象。

兩條平行線中央雙箭頭所指的間距，是列印物件與成型平台的距離，預留此空間的用意，是為了列印成型後，利於使用工具進入支架間隙，進行支才移除的修剪作業。

依照編號解釋：

1.首根支架設置在物件的最低點。

2.第二根支架是為了支撐整體物件的重量，保持物件弧度，使之不變形。

3.第三根及第四根同樣是為了支撐物體重量，維持造型弧度，使之不變形。

4.支架彼此間距約 1.5mm 寬，不宜過寬，對稱排列。

若列印物件屬於比較平面的造型時，支架應平均配置，軟體中設有制式的支架，然而不同的列印材質其軟硬特性有各別差異，支架的粗細度依造型體積調整。

當物件底部為平面狀態，應用光固化列印機輸出時，必須先將物件抬高再繪製支架，若無抬高間距直接列印，將產生過曝現象，尺寸就可能會變形或放大。

　　光固化樹脂列印輸出過程是以「倒立方式」成型。以圖面這枚倒立的戒指為例，列印是先從圖面上的最頂端平台，光固化樹脂形成一層薄膜附著在平台表面之後才開始，進而平台緩慢上升拔起樹脂流入薄膜基層，再繼續受光照固化樹脂長出支架，平台再上升拔起光照固化樹脂長出「戒圈、托抬、戒面」，平台從樹脂槽盒中不斷上升拔起，緩慢地分層列印出戒指造型。

　　樹脂槽底層為「離型膜」透明薄膜並非固體，光敏樹脂屬於黏稠度高的液體，加上列印過程速度緩慢，至少要耗費 2 小時以上的時間。當平台分層拔起上升的時候，平台上固化的造型也會吸收黏稠樹脂，並且同時吸引離型薄膜形成黏吸拉動作用，這段時間若無支架輔助支撐維持體型，列印物件勢必會受樹脂流動力影響提高變形機率，絕不宜心存僥倖。

　　支架應設置在列印造型物件的「低點部位」，只要是與平台呈平行或相對接近平行的單純部位，同時利於修飾，都很適合設置支架，可幫助尚未完全硬化定型的物件，保持體態不致於變形。由於光照樹脂「固化」變「硬化」的過程十分漫長，若為偷工省料導致列印變形失敗，只會浪費更多時間重新再來，因小失大，相當不智。除此之外，列印物件的立體度、結構、列材及機器設備差異等條件，同樣影響著列印成型的結果，支架則是維持形體最關鍵必要耗材。

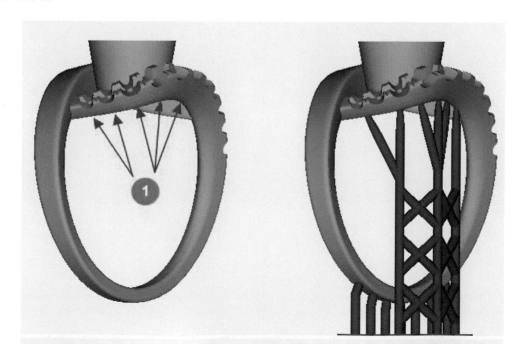

倘若設計師自己沒有購置列印設備，透過委外廠商代工列印輸出，只需要將 3D 繪製的圖檔轉存成「STL 列印格式」，移交給列印廠商即可，台灣的列印代工廠通常會協助處理支架的設置問題。

　　若是要自行列印，支架肯定是靠自己繪製安排，這關係著列印結果成與敗。雖然切層軟體中設有自動配置支架的功能，遺憾的是，自動設置的支架並不見得適合珠寶首飾的造型，更不利於列印成型後的支架移除修飾作業，例如支架連接成形物體的部位不適當，修飾支架作業恐直接對物件造成損傷風險。

　　支架固然是選擇連接支撐在成型物件最底部接近平面或相對平緩的低點部位，列印成型後物件上的所有支架，除了用以銜接鑄造的澆道接口可考慮保留之外，其它支架則一律修剪移除。這點或許會讓人萌生一個念頭，既然如此，乾脆設個 2-3 根支架，合理的支架是維持成型物件不扭曲變形的關鍵因素。

　　讀者也可以透過觀察委外列印成型後的物件，學習代工廠是如何繪製安排支架，可以藉由「連接支撐物件的部位，支架的形狀粗細變化，排列的間距密度」等方面研究比較，相信只要用點心去觀察理解，並不難理解「支架」的設置邏輯。最後，還有另一種選擇，使用純蠟列印方式，就完全不用考慮支架問題。

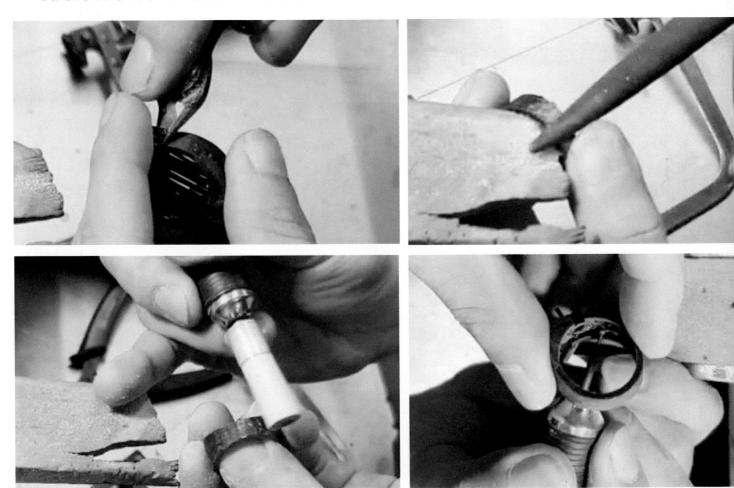

4.3　結語

　　人類的活動基本遵循「生產、技術、科學」這種模式發展。憑藉著經驗進行生產，在漫長生產過程中不斷提煉技術，在改進技術的過程中發現自然科學，應用自然科學的生產技術就是「科技」。

　　全球每五分鐘就有一個新的科技被突破，數位技術只會朝向「越來越簡單」的應用方向發展！數位學習是促進「人腦」和「電腦」無縫接軌，更是您直接驅動尖端硬體設備的關鍵技術。未來，無論科技如何精密，機器何等尖端，通通要靠「軟體」啟動，學習 3D 繪圖成為一項不可或缺的技術。

　　未來製程必然與數位技術兼容並進結合應用，加上許多研發專利權到期，各種精密機械的產量普及化效應，硬體價格也會逐年快速下降，數位科技應用正以飛速成長姿態持續進化，可望在 21 世紀達到全面的普及化，意味著「科技智造」將成為新潮流，成為「當代工藝」不容忽視的趨勢。

　　「數位化」競爭力已經體現在各行各業，無論設計、製造或銷售上。台灣電子製造業全球聞名，但數位化程度竟不如預期。「世代鴻溝」是台灣珠寶產業的數位轉型一大難關，珠寶業一代、二代、員工之間，與「領導者」存有顯著的「數位」認知落差，很可能導致數位轉型夭折。在數位經濟之下，平台企業崛起，如果台灣珠寶產業無法有效利用數位化並找到新的商業模式，那麼未來的路勢必越走越窄。唯有不斷學習，與時共進，擁有數位思維模式，才能跟上 5G 潮流。

臺灣珠寶藝術學院指定使用
3Design 珠寶設計專用電繪軟體

企畫單位／臺灣珠寶藝術學院

總 策 畫／盧春雄

作　　者／鄭宗憲

企 畫 編 輯／吳祝銀、李曉晴、蔡宜軒、張如卉、廖寅超、張承皓

美 術 編 輯／臺灣珠寶藝術學院

封 面 設 計／申朗創意

企畫選書人／賈俊國

總 編 輯／賈俊國

副 總 編 輯／蘇士尹

編　　輯／高懿萩

行 銷 企 畫／張莉滎‧蕭羽猜

發 行 人／何飛鵬

法 律 顧 問／元禾法律事務所王子文律師

出　　版／布克文化出版事業部

　　　　　台北市中山區民生東路二段 141 號 8 樓

　　　　　電話：(02)2500-7008　傳真：(02)2502-7676

　　　　　Email：sbooker.service@cite.com.tw

發　　行／英屬蓋曼群島商家庭傳媒股份有限公司城邦分公司

　　　　　台北市中山區民生東路二段 141 號 2 樓

　　　　　書虫客服服務專線：(02)2500-7718；2500-7719

　　　　　24 小時傳真專線：(02)2500-1990；2500-1991

　　　　　劃撥帳號：19863813；戶名：書虫股份有限公司

　　　　　讀者服務信箱：service@readingclub.com.tw

香港發行所／城邦（香港）出版集團有限公司

　　　　　香港灣仔駱克道 193 號東超商業中心 1 樓

　　　　　電話：+852-2508-6231　　傳真：+852-2578-9337

　　　　　Email：hkcite@biznetvigator.com

馬新發行所／城邦（馬新）出版集團 Cité (M) Sdn. Bhd.

　　　　　41, Jalan Radin Anum, Bandar Baru Sri Petaling,

　　　　　57000 Kuala Lumpur, Malaysia

　　　　　電話：+603- 9057-8822　　傳真：+603- 9057-6622

　　　　　Email：cite@cite.com.my

印　　刷／凱林彩印股份有限公司

初　　版／2021 年 03 月　　4 刷／2022 年 11 月

定　　價／1500 元

Ｉ Ｓ Ｂ Ｎ／978-986-5568-27-6

Ｅ Ｉ Ｓ Ｂ Ｎ／978-986-5568-78-8（EPUB）

馬路科技

3D SYSTEMS

ProJet MJP 2500W
快速、低成本的珠寶純蠟模型列印機

經濟實惠的3D列印機，相比類似等級的設備，列印速度最多快10倍，列印體積大3到7倍，實現100%純蠟精密脫蠟鑄造。

應用範圍

- 珠寶、金屬首飾的試產和量產
- 訂製金屬珠寶、金屬首飾製造
- 小雕像、複製品、收藏品和藝術品

技術規格

- 採用MJP多噴嘴列印技術
- 最大列印範圍

（長 x 寬 x 高）：294 x 211 x 144 mm

- 用於標準脫蠟鑄造製程的100%純蠟材料
- 新的3D Sprint軟體功能簡化了檔案到列印的工作流程
- 可溶解的支撐材料有助於快速輕鬆完成後處理工作

馬路科技（RATC）成立於1996年，作為3Dsystems公司經銷商已長達25年，是以3D列印、3D掃描、等先進技術為導向的科技公司，客戶主要來自珠寶飾品、文創以及3C消費品等產業。馬路科技在大中華地區共有八個服務點，位於：台北、台中、台南、北京、上海、昆山、東莞、成都、寧波、佛山，有超過兩百名專家提供在地專業技術支持及服務。

馬路科技

www.ratc.com.tw　info@ratc.com.tw

台北 Taipei
TEL | +886.2.2999.6788
FAX | +886.2.2999.8111

台中 Taichung
TEL | +886.4.2569.3688
FAX | +886.4.2568.9377

台南 Tainan
TEL | +886.6.384.1885
FAX | +886.6.384.1890

SCAN QRCODE
立即掃描獲取
產品詳細資訊

| 台北 | 台中 | 台南 | 北京 | 上海 | 昆山 | 寧波 | 東莞 | 佛山 | 成都 |

Fusion Golden
菲 迅 金 工

WWW.3DG.TW

3D PRINT & JEWELRY DESIGN

珠寶3D列印、3D珠寶教學、珠寶設計

TEL 02-2736-6780

EMAIL 3dgold@3dg.tw

ADD 台北市大安區復興南路2段327-1號

乙丙級金工術科 破關武器

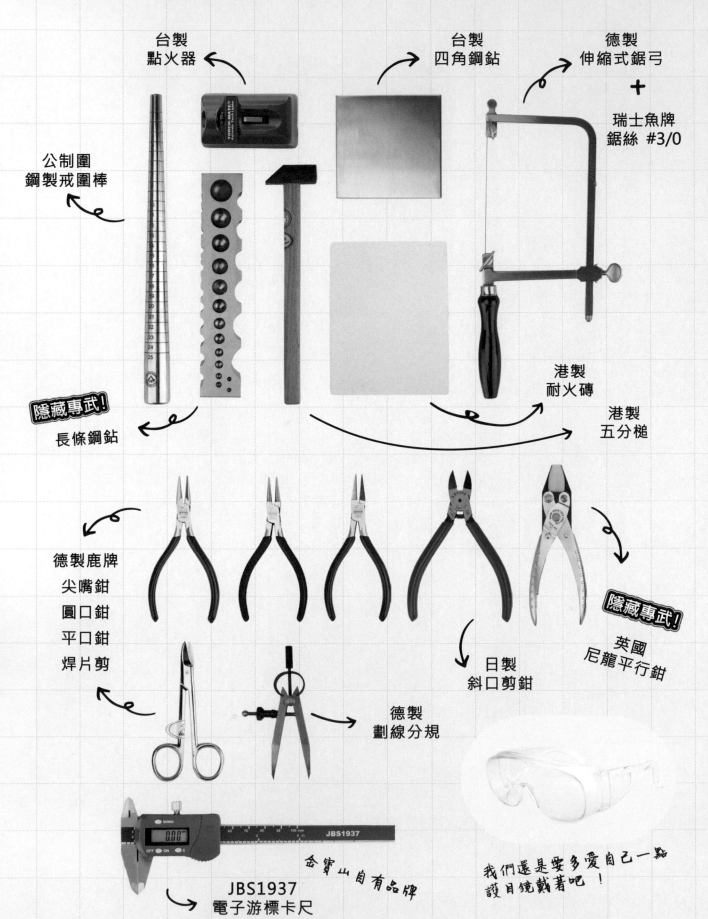

台製
點火器

台製
四角鋼鉆

德製
伸縮式鋸弓

＋

瑞士魚牌
鋸絲 #3/0

公制圍
鋼製戒圍棒

隱藏專武！
長條鋼鉆

港製
耐火磚

港製
五分槌

德製鹿牌
尖嘴鉗
圓口鉗
平口鉗
焊片剪

隱藏專武！
英國
尼龍平行鉗

日製
斜口剪鉗

德製
劃線分規

JBS1937
電子游標卡尺

金寶山自有品牌

我們還是要多愛自己一點
護目鏡戴著吧！

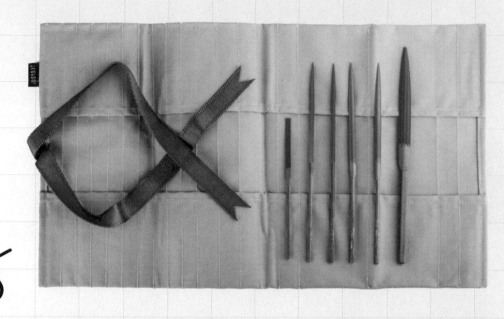

瑞士魚牌銼刀

半圓銼
215mm #00
200mm #0
200mm #4

三角銼
200mm #0
200mm #4

平銼
55mm #4

隱藏專武！

技工吊夾

→ 不鏽鋼杯

吊鑽板手

→ 不鏽鋼盤

德國藍盒
鑽針組
乙級波羅頭組

隱藏專武！

金寶山獨家販售款！

Kit C
REF TD3300

日本砂紙捲
#240、#320、#400

破關公會成員招募中！

金寶山藝品工具店
多名成員破關成功，
獲得金銀珠寶加工技術士
乙級證照、丙級證照

你想破關嗎？
公會大佬全部傳授，
更多秘密武器等你來！

地址：台北市中山區
新生北路一段８０號

電話：０２-2522-3079
　　　　０２-2542-3079

http://www.jbs1937.com.tw

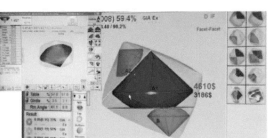

臺灣珠寶藝術學院
Jewellery Institute of Taiwan

您可以擁有,也可以從事!!

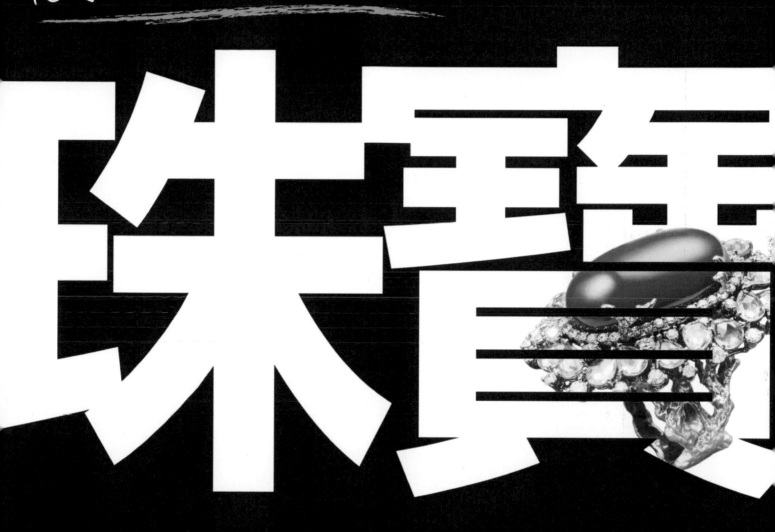

珠寶

學成專業 ● 成就事業

■ 珠寶設計師智能研習
■ 珠寶手繪技法假日班
■ 乙級珠寶金工鑲嵌技術
■ 丙級基礎金工實習課程
■ 珠寶蠟模雕製技術研習
■ 基礎珠寶蠟雕技能研習
■ 琺瑯工藝創作基礎班